잡화감각

잡화감각

이상하고 가끔 아름다운 세계에 관하여

미시나 데루오키 지음
이건우 옮김

푸른숲

일러두기

· 주석은 모두 옮긴이 주이며, 각주로 표시했다.
· 단행본, 잡지, 앨범은《》, 단편 소설, 노래, 애니메이션, 영화, 전시, 미술 작품 등은〈〉로 표기했다.
· 대체로 현행 외래어 표기법을 따랐으나, 몇몇 예외를 두었다.

차례

1

2

3

1

밤과 가게 한구석에서

노후화로 인한 재건축 탓에 퇴거. 이 저주는 어느 날 재 앙처럼 다가온다. 내 가게는 연 지 10년째에 갑자기 선고를 받 았고, 2015년 봄에 이전 가게에서 몇 분 안 걸리는 곳에서 다시 시작하게 되었다.

가계약을 마치고 '이전 건물은 지은 지 40년이 지났으니 다시 짓는다 해도 어쩔 수 없지'라고 스스로 위로하면서 새 가 게의 계약서를 훑어보았다. 지은 지 70년이라고 적혀 있었다. 황급히 부동산에 전화하니 실은 그보다 더 오래된 건물인데 등 기부가 없어서 더 자세한 사항은 모른다며, 혹시 싫다면 원하 는 사람이 줄을 서 있으니 마음대로 하라는 쌀쌀맞은 답이 돌 아왔다.

지금도 영업을 마치고 어둠 속에서 컴퓨터 앞에 앉아 있 으면, 밖에서 버스가 지나갈 때마다 선반 위에 있는 그릇이 살 짝 흔들리는 소리가 들려온다. 가장 걱정이 되는 점은 바닥 콘

크리트가 일어난 것이다. 하루하루 균열이 심해져 지면이 부풀어 오른다. 몇 년 후에는 요로텐메이한텐치養老天命反転地*처럼 가게 안이 기울고 솟아올라도 아랑곳하지 않은 채 인색하게 잡화를 팔고 있는 내 모습이 머릿속을 스쳐 무서워졌다.

퇴거 권고를 받고 얼마 지나지 않았을 무렵에 잡화 동업자들과 만나면 꼭 누군가의 매장이 건물 노후화 때문에 이전을 한다는 둥, 마땅한 곳이 없어 그만둔다는 둥 하며 정보 교환에만 열을 올린 기억이 난다. 누구나 정도의 차이는 있을지언정 쫓겨난다는 공포에서 자유롭지 못하다. 그야 전국의 건물도 인간도 제도도 낡지 않은 것이 없으므로 당연한 일이지만, 특히 내 주변의 잡화점** 주인들이 곤궁한 이유가 있다.

극단적으로 말하자면 돈을 벌지 못하는 장사이기 때문이다. 아니, 돈을 벌지 못한다는 말은 정확하지 않다. 노동 생산성이 이상할 만큼 낮은 구시대의 장사이기 때문이다. 생산자와 소비자 중간에 서서 이익을 보는 일은 거의 전무하다. 매출액의 절반 이상이 매입액으로 나가기 때문에, 단가가 낮은 잡화를 아무리 많이 팔아도 미미한 이윤밖에 얻지 못한다. 그러

므로 가게를 이전하는 것만으로도 수년분의 내부 유보금이 날아가버린다. 인터넷의 출현으로 동종업자들이 사라져간다는 말을 들은 지도 오래되었지만, 인터넷 쇼핑조차 기피하는 잡화점 주인들은 바람 앞의 등불처럼 흔들리는 가치관을 끌어안고 비바람을 견디고 있는 상황이다.

게다가 이런 업계에서는 열렬한 수요자였던 사람이 어느새 공급자가 되어 있는 경우도 많다. 지금까지 몇 명의 손님이 가게를 열었을까. 그 결과, 작은 업계 주변에 생성된 보잘것없는 수요는 과잉 공급 속에서 안개처럼 흩어져버리고 만다. 이는 우리 가게에서도 마찬가지로, 수요와 공급이 뒤섞인 상태가 가속화 되고 있다. 요즘 핸드메이드 홈쇼핑 사이트나, 수제품 시장이 붐비는 현상은 모에* 요소와 2차 창작을 발명한 오타쿠 문화가 한 발짝 먼저 도달한 신세계에 잡화계도 다가갔음을 나타낸다. 오리지널과 카피의 구별이 모호해져 소비자, 창작자, 판매업자 사이의 담장이 점점 사라지고 있다.

한편 자본은 어떤 인간이 어떤 잡화, 인테리어, 색채, 음악, 재료를 좋아하는지 밤낮으로 분류하고 정리한다. 사람들의 취향 데이터가 쌓이면 잡화, 도구, 생활, 주거, 민속공예, 북유럽, 충실한 삶, 수공예…… 등 유전자를 해독하듯 줄줄이 관

* 아이돌이나 게임, 애니메이션의 등장인물을 향한 강한 애착심 또는 욕망을
일컫는 신조어.

련 태그를 장악해나간다.

패턴화가 이루어진 잡화계에서 가게 이름을 짓는 형태에는 몇 가지 트렌드가 있다. 그중 하나는 앞에서 말한 관련 태그를 섞어서 조합하는 방법이다. 적당히 만들어 보면 '민속공예, 생활도구점', '수공예와 삶', '북유럽 공예, 생활잡화점'…… 등이다. 농담 같지만 소비자의 욕구를 환기하는 시그널링만으로 만들어진 가게 이름은 시장에 넘쳐난다.

그렇다고 해서 앞에서 말한 가혹한 상황이 닥쳐와 벌이가 시원찮으면 그만두면 되는데도 아랑곳하지 않고 계속하고 싶다는 정신은, 이미 장사라기보다는 표현 혹은 수행이라 해도 틀린 말은 아닐 것이다. 실은 달리 갈 곳이 없다고 할지라도.

수행이라는 단어를 보니 떠오르는 일이 있다. 아직 내가 기치조지에 살면서 자영업의 세계에 발이라도 들여볼까 생각하던 무렵, 동네 조사 겸 니시오기쿠보*를 산책했다. 여러 가게를 돌아봤는데 그중에서도 뒷골목에 있는 어느 작은 가구점이 인상 깊었다. 어둑어둑한 가게 안에는 고물과 창작 가구가 진열되어 있고, 5와트 정도 되는 미약한 전등이 가게 곳곳을 주황빛으로 물들이고 있었다. 아무리 낡은 물건도 깨끗하게 보존되어 있었고, 머스크 같은 좋은 향이 났다. 가게를 나서며 민머

*　도쿄 서쪽 스기나미구에 위치한 지역. 골동품점, 헌책방, 다방 등이 골목 곳곳에 분포되어 있는 조용한 동네다.

리 주인에게 장사에 관해 물으니 "니시오기쿠보는 장사하기엔 좋지 않아요"라며 매정하게 말했다.

밖에 나와 처마 끝 나무상자에 든 애자를 보고 있으니 주인이 다시 나와 이렇게 덧붙였다. "만일 여기서 10년을 버틸 수 있으면 어느 동네에 가서도 통할 겁니다. 그러니 수행이라 생각하고 열심히 할 수밖에 없죠." 당시 20대 초반이었던 나는 10년이라는 세월이 어떤 감각인지 모르고 젠푸쿠지강가를 무턱대고 걸었다.

영원처럼 느꼈던 10년도 순식간에 지나갔다. 그해 2월, 가까스로 이전할 건물의 정식 임대계약을 마치고 인테리어 공사를 시작하기 전 아직 설비가 남아 있는 가게에 밤마다 몰래 들어갔다. 희미한 습기로 가득한 가게 안에서는 마치 마을이 밤안개에 휩싸인 때처럼 그리운 냄새가 났다.

끊임없이 쇠퇴해가는 어둠 속에서 눈을 감고 크게 숨을 들이마신다. 앞으로 조금만 더 하면 내가 아직 장사의 세계에 속하지 않았을 때, 가게를 하면서 인생을 어떻게 바꾸고 싶었는지 떠올릴 수 있을 것 같은 기분이 들었다. 손발이 얼어붙은 나는 동물원의 호랑이처럼 몇 번이고 같은 곳을 원을 그리며 걷고 또 걸었다.

'잡'이라는 글자

새해가 되면 금세 확정신고기간이 다가온다. 올해도 무척 바쁜 와중에 스기나미구 세무서에서 보낸 서류들이 가차 없이 밀려 들어온다. 제출 기한이 코앞으로 다가오면 어디에 넣어야 할지 모르는 항목들을 무턱대고 '잡비'로 처리하는 사람이 많을 것이다. 정신을 차려보면 어느새 대부분이 다 잡비가 되어버린 상황이다. 세무서에서 확인 전화가 오면 어쩌지 하는 생각에 그제야 수선비니 소모품비니 하는 항목에 일부를 끼워 맞춘다.

잡화라는 단어도 이와 비슷하다. 즉 '잡雜'이라는 글자는 분류하고 남은 '그 외의 것'이라는 뜻이다. 그리고 제대로 된 분류에 속하던 물건들이 그 외의 것에 지나지 않았던 잡화에 점점 지분을 빼앗기고 있는 게 작금의 현실이다.

자연스레 잡화는 전문적인 사용처를 조금이라도 잃어버린 물건들을 발견하는 즉시 자기편으로 끌어들인다. 예전에는

잡화점이라 부를 만큼 팔자 좋은 가게는 찾아볼 수도 없었다. 굳이 예를 들자면 생활필수품을 같이 취급하는 구멍가게 정도일까? 하지만 그런 가게는 잡화점이라기보다는 생활에 필요한 물건을 갖춘 도구점이라 말하는 편이 옳다. 물건의 역사에서 오랫동안 왕좌를 차지해온 것은 분명 도구이며, 잡화는 언제나 그 외의 자질구레한 것에 지나지 않았기 때문이다. 그런데 사회가 풍요로워지면 서비스 자본이 도구를 대신한다. 스스로 이것저것 다 DIY 할 필요가 없어지면서 가정에서 쓰는 공구 상자도 점점 작아진다. 귀찮으면 끼니조차 반찬가게에서 사온 걸로 해결하면 되고, 깻가루도 소분하여 판매하니 절구도 공이도 필요 없다. 시라아에*는 먹을 수 없겠지만 별수 없다.

　　서서히 도구를 멀리하는 대중에게 어떻게 물건을 팔 것인가? 그때 자본가가 생각해낸 것이 바로 패션과 같은 이미지의 차이이며, 동시에 대중들에게 나타난 것이 잡화감각이다. 이미 가위든 망치든 페인트든 제품의 성능만으로는 판단할 수 없다. 멋지거나 재미있거나 아름다워야 한다. 제품을 서로 비교할 때 나타나는 이미지 차이에 따라 소비자는 돈을 지불한다. 책이라면 내용이 아니라 표지나 띠지, 서체를 기준으로 소설을 고르는 감각이 소비자에게서 싹트기 시작한다. 이는 결코 멈추

*　　참깨와 두부를 절구에 갈아 각종 채소를 넣고 무친 음식.

지 않는 잡화화^{雜貨化}의 불길이 막 타오르기 시작한 순간이기도 하다.

　그 후에는 남과는 다른 물건을 갖는 것이 곧 그 사람의 개성이라는 환상이 만들어진다. 예를 들어 문구류도 용도만 놓고 보면, 소비자가 초등학교에 들어갈 무렵에 필요한 물건 대부분은 갖추지만, 이미지의 힘에 의해 같은 기능을 가진 물건을 몇 번이고 반복해 구입하는 경우가 많다. 이러한 이유로 어린이들 사이에서도 옆자리에 앉은 친구보다 멋진 필통이나, 반에서 가장 귀여운 손수건을 갖는 것이 스포츠처럼 유행한다. 그런 신기루와 같은 환상은 어른이 되어서도 형태를 바꾸며 계속 나타난다.

반경 1미터

야심한 시각. 나는 지금 부엌에 있다. 냉장고가 으르렁 거리는 소리에 묻혀 들리지 않을 만큼 부슬비가 내리고 커튼이 살짝 흔들린다. 식탁 위에는 포도주스 병과 유리잔. 의자에 앉아 맥북을 타닥타닥 두드린다. 자, 내 반경 1미터 안에는 과연 잡화가 몇 개나 있을까?

우선 맥북은 잡화가 아니다. 읽다 만 책이 세 권, 이 책들은 아직 서점에서 버티고 있을 테다. 집과 가게 열쇠를 책임지는 눈 덮인 몬테로사산을 본뜬 키홀더는 잡화다. 실린더 자물쇠의 열쇠라면 이야기가 다르지만, 100년 전쯤에 만든 열쇠는 잡화점에서 팔고 있다. 주스가 담긴 유리잔은 물론 잡화다. 코스터도 책상도 슬리퍼도 모두 잡화점에서 샀다. 펀칭 작업을 하는 손에 내 머리 그림자를 드리우는, 낡은 비커를 갓으로 씌운 천장 조명도 마찬가지다. 커튼도 벽지도 무늬에 따라서는 잡화다. 양말도 옷도 그렇다. 속옷은…… 잠시 보류. 포도주스

는? 패키지에 따라서는 잡화점에 진열해도 이상하지 않은 것도 있다. 디자이너의 솜씨를 살필 수 있는 항목이리라. 이렇게 생각하니 맥북도, 읽다 만 책도 실제로 잡화점에 있는지 없는지 잘 모르겠다.

　　세상이 자분자분 잡화화 되어가는 기분이 든다. 풍요로워져서 물건 종류가 늘어났기 때문이 아니다. 지금까지는 잡화로 여기지 않았던 것들까지 줄지어 신분을 바꾸고 있기 때문이다. 그렇다면 잡화란 무엇인가? 까다로운 질문에 미리 생각해둔 치사한 답을 내놓자면, 잡화감각에 의해 인식할 수 있는 모든 것이라고 말하겠다. 즉 사람들이 잡화라고 생각하면 그게 바로 잡화다. 그리고 잡화라고 생각하는지 아닌지를 정하는 개념이 잡화감각이다. 동어 반복일지도 모르겠다. 하지만 이게 잡화를 정하는 제일 원칙이다. 물론 잡화감각은 사람마다 다르다. 그저 10년 이상 잡화에 둘러싸여 살면서 깨달은 현상이 있다면, 사람들이 어떠한 물건을 보고 이게 잡화인지 아닌지 판정하는 기준이 점점 느슨해진다는 점이다. 세상의 모든 물건이 잡화로 보이기 시작했다. 대체 왜 누가 무엇 때문일까?

　　마침 편칭 작업에 질려 한밤중임에도 아랑곳하지 않고 전구와 정로환*, 책 두 권을 아마존에서 산 참이다. 방대한 인

*　　일본에서 개발한 지사제.

터넷 쇼핑몰을 구경하다 보면 내 반경 1미터 안에 있는 물건 대부분을 팔고 있다. 클릭 몇 번이면 양팔을 뻗어 손이 닿는 범위의 공간을 불과 몇 분 만에 영화 세트장처럼 재현할 수 있다. 모니터 속에서는 옷은 옷 가게, 책상은 가구점, 공구는 철물점이라는 담장이 허물어진 채, 모든 물건이 같은 플랫폼 안에 질서정연하게 전시되어 있다. 이러한 가상 공간에서 물건을 사는 게 익숙해질수록 잡화감각이 무르익는다.

아마도 잡화감각의 원천에는 모든 물리적인 물건의 경계를 녹이고 하나의 '물건'이라는 상품 범주로 통합해나가려는 보이지 않는 자본의 흐름이 있을 테다. 물론 보잘것없는 잡화점에서는 그런 큰 물결의 혼탁한 소리가 희미하게 들릴 뿐, 강의 너비도 물의 흐름도 전혀 알 도리가 없다.

잡화의 은하계

시간이 멈춰버린 잡화점. 100엔숍, 3COINS, 해외에서 몰려드는 패스트 패션 아닌 패스트 잡화. 소니플라자^{Sony Plaza}* 부터 시작된 수입 잡화의 장대한 계보. 분카야잡화점^{文化屋雑貨店}**을 시조로 《뽀빠이^{POPEYE}》,《크루아상^{クロワッサン}》,《올리브^{Olive}》,《쿠넬^{ku:nel}》에 이르기까지, 매거진하우스***가 이끌어온 잡화계의 수형도. 카인즈^{CAINZ}처럼 옆으로 길게 들어선 거대한 창고형 매장, 도큐한즈^{TOKYUHANDS}나 로프트^{LOFT}같이 위로 뻗어나가는 점포들. 그리고 지도 한가운데에 우뚝 솟은 무인양품이라는 국민적 인프라. 옆에는 이케아나 니토리처럼 생활에 필요한 물건 전반을 취급하는 비슷한 가게들이 자리 잡는다. 그 뒤로는 내 가게도 들어가려나? 개인 점포부터 대기업 자본까

* 1966년 창업한 수입잡화 전문점으로 일본 최초의 미국식 드러그스토어다.

** 하세가와 요시타로가 1974년 창업한 잡화 판매점. 2015년에 폐업했다.

*** 《뽀빠이》,《크루아상》,《쿠넬》등 유명 잡지를 발간한 출판사.

지 뛰어드는 라이프 스타일숍이라는 이름의 탐욕스러운 신종들이다.

　이러한 가게들을 들자면 끝이 없기 때문에 적당히 잡화의 분류를 이야기해보자. '계系' 뒤에 붙는 '잡화'라는 단어는 생략한다. 아트계, 아시아계, 아프리카계, 북미계, 에코계, 에로계, 오타쿠계, 여성향계, 지류계, 애국계, 갸루계, 생활계, 아미계, 고딕계, 동인계, 문호계, 서브컬처계, 시티보이계, 정크계, 장인계, 스피리추얼계, 생활공예계, 교육완구계, 중동계, 디자인계, 디자인축제계, 동유럽계, 동물계, 남미계, 노벨티계, 하이패션계, 버라이어티계, 공정무역계, 빈티지계, 도서전계, 북유럽계, 치유계, 민속공예계, 민족계, 유럽계, 레트로계, 전통계…… 대체 얼마나 많은 '계'가 있는 걸까? 이보다 족히 열 배는 더 많을 것이다.

　이 '계'라는 말은 사자가 식육목 고양잇과 표범속인 것처럼 목이나 과, 속 등으로 분류된다. 그리고 매일 동족처럼 친하게 지내다가도 내분을 일으키고는 한다. 예를 들어 골동품계라고 해도 무난한 패션인지 앤티크인지 골동품인지 브로칸트 brocante*인지 고미술인지 빈티지인지 중고인지 도둑에 가까운

*　프랑스어로 고물상, 벼룩시장을 뜻하는 말로 빈티지보다 좀 더 생활감이 있는 물건을 가리키는 경우가 많다.

세컨드핸드인지 골동품점 사카타*에서 개척한 골동품 뉴웨이브인지 혹은 그 자식뻘인지 아니면 거기에서 유머를 뺀 청빈한 계열인지. 나열하자면 끝이 없다.

최근에는 자칭 '잡화 작가'라는 사람들까지 나타났다고 들었다. 그들은 애초에 잡화를 만들어내는 것을 목적으로 하는 작가다. 일말의 주저함도 없이 계속해서 잡화를 만든다. 머지않아 '골동품 작가'도 생겨나겠지. 그들도 골동품을 조합하여 끊임없이 잡화를 만들 것이다. 그러므로 잡화의 은하계는 계속 팽창해간다. 아무도 그 전모를 밝힐 수 없는 속도로, 지금 이 순간에도 말이다.

* 고미술상 사카타 카즈히로가 도쿄 메지로에서 운영한 골동품점. 2020년 폐점했다.

조금만 달라도

　잡화왕국의 침공은 그칠 줄 모르고 지금 이 순간에도 영토를 늘려가고 있지만, 뉴스 어디에도 그런 이야기는 보이지 않는다. 모두 삶이 바빠 잡화의 영토가 확장되는지 축소되는지 따위엔 관심 없기 때문이겠지. 목숨이 달린 일도 아니고.

　그 와중에 의료품, 악기, 스마트폰, 주택, 희소한 미술품, 자동차 등의 분야에서는 '전문성'이라는 높고 튼튼한 벽을 쌓아 잡화 야만족의 침입을 막아내고 있다. 아마도 정로환이나 베이스 클라리넷, 맥북, 코롤라*를 파는 잡화점은 아직 없을 테니까.

　전문성 높은 물건 혹은 물리적으로 너무 크거나 가치가 매우 높은 상품은 자연스레 잡화점이 아닌 전문점에서 판매한다. 전문점은 약국도 보험설계사도 가전제품 판매점도 자동차

*　도요타에서 생산하는 준중형급 세단 모델.

딜러도 다 마찬가지지만, 파는 사람도 사는 사람도 어느 정도 지식이 필요한 것들만 판매하기 때문에 돈과 시간을 들여 전문 지식을 가진 스페셜리스트를 키워낸다. 무엇을 사면 좋을지 모르는 소비자가 모든 선택지 중 가장 좋은 물건을 고를 수 있게 도와주는 방식이다. 주인이 자기 감성대로 고른 물건들을 죽 늘어놓고 "마음에 들면 사주세요" 하는 잡화점과는 소구력이 다르다. 애초에 잡화점에서 사는 물건에 무척 민감한 소비자는 많지 않으며, 오히려 잡화를 논리적으로 비교 검토하고 추천한다고 하면 그 또한 곤란한 일일 테니까.

그렇다고 전문점의 영토가 난공불락인 것은 아니다. 분명 잡화란 어떤 면에서는 표층적인 이미지, 즉 겉모습만으로 판단하는 예전의 미인선발대회 같은 세계에만 존재한다. 따라서 잡화는 자신의 존재의 가벼움을 끊임없이 견디며 살아가야 하는데, 그래서 굳이 의약외품의 패키지 디자인을 바꿔보거나, 전통악기를 민속공예 느낌으로 만든 소파 위에 오브제로 두거나, 가전제품을 장인이 무두질한 가죽으로 감싸 '디자인 가전'으로 만드는 등 부지런히 이런 공예 활동을 거듭하고 있다.

실로 무척 쓸데없는 노력이라고 생각했으리라. 그러나 예전에는 각각 독립된 세계에서 살아갔을 옷이나 식물, 화장품과 식료품이 지금은 시치미 뚝 떼고 잡화점에 자리 잡고 있다는 사실을 잊어서는 안 된다. 잡화왕국은 곧 전문성을 잃어버

릴 만한 분야가 어디 없는지 호시탐탐 기회를 엿보고 있다. "어디 잡화 주제에"라고 우습게 보고 방심하다가는 멍하니 넋 놓고 있는 물건부터 쥐도 새도 모르게 끌려갈 것이다. 그리고 언젠가 무엇인지 모를 라이프 스타일을 제안하는 잡화점에 당당히 전시되어 있는 칡즙과 류트*, 세그웨이**와 마주치는 날이 올지도 모른다.

❖

잡화왕국의 국경은 파죽지세로 확장되고 있다. 볼 때마다 점점 더 두꺼워지는 각종 잡화 브랜드의 카탈로그를 훑어보더라도 금세 알 수 있다. 잡화의 증가는 불과 몇 초 전에 있던 것과 조금이라도 다른 물건을 끊임없이 만들어내고 소비해야 하는 자본의 규칙, 즉 만족할 줄 모르는 차별화가 주된 원인일 것이다.

카탈로그에는 많은 슬로건이 있다. "비싸고 좋은 물건을 사서 오래 쓰자", "기본템은 영원하다", "일상에 충실하자", "환경을 지키자", "전통적인 수공예를 지원하자", "평범한 게 최고

* 과거 유럽에서 유행한 현악기로 기타와 비슷하다.

** 미국의 세그웨이사에서 생산하는 전동 이륜 이동장치.

다" 등등. 하지만 바로 옆 페이지에는 메시지 내용과 전혀 무관하게, 슬로건을 외치기 전과 후에 생기는 미묘한 '차이'만을 빨아들이고는 컨베이어벨트처럼 그저 묵묵히 물건을 나르는 큰 강이 흐르고 있다. 이 사실을 깨달은 건 잡화점을 차리고 나서 수년이 지난 후였다.

물건과 물건 사이가, 1초 전과 1초 후가 조금만 달라도 가치가 생겨난다. 잡화는 멈출 줄 모르고 늘어만 간다. 사실은 진화도 퇴화도 아니건만 우리는 차이를 끊임없이 소비함으로써 어딘가로 나아가고 있는 듯한 꿈을 꾸고 있다.

영자 신문

　대학 시절 토론 모임에 영자 신문 무늬 티셔츠와 무라카미 류를 무척 좋아하는 남자가 있었다. 경제학 책은 거의 읽지 않는 주제에 무라카미 류가 당시 하던 《JMM》이라는 경제 관련 메일 매거진만큼은 정기적으로 구독하고, 모임에 나와 토론을 할 때에도 언제나 무라카미 류가 이러쿵저러쿵 말했다며 장황하게 반론을 늘어놓았다. 다만 그는 영자 신문 무늬 티셔츠를 자주 입어서인지 한때 '영자 신문'이라는 별명이 붙었고, 그건 좀 안되었다는 기억만이 남아있다. 2000년쯤의 일이다. 1980년대였다면 분명 참신하고 멋진 복장이었을 텐데, 이미 그 시절에는 내추럴한 콘셉트를 내세우는 모 100엔숍에서 포장지로 쓰는 것 외에는 그런 디자인을 찾아보기 어려웠다.

　영자 신문 무늬 티셔츠의 계보를 거슬러 올라가보면 1966년에 탄생한 수입 잡화의 시초라고도 할 수 있는 소니플라자를 빼놓을 수 없다. 큼지막한 알파벳 로고를 곁들인 컬러

풀한 세제나 바다 건너 캠퍼스 라이프의 향기를 물씬 풍기는 암패드 노트. 고도 경제성장기에 알파벳이 우리를 매료시킨 환희의 이면에는 전쟁이 끝나고 20년쯤 세월이 흘러, 패전의 억압과 짝을 이루며 선망의 대상이 된 아메리칸드림 같은 풍요로움이 있었다. 그런 사람들의 수요를 영리하게 끄집어낸 소니플라자는 전국에 잡화 붐을 불러일으킬 수 있었다.

시대는 흘러 일본도 풍요로워졌다. 어깨 패드가 들어간 재킷 안에 영자 신문 무늬 셔츠를 입고 춤추던 버블 시대도 끝났다. 서양에 대한 동경의 반대급부로 태어난 심플한 전통 잡화, 북유럽풍 잡화, 내추럴한 잡화 등 신흥 세력에게 공격을 받더니, 결국엔 소니플라자라는 이름에서 '소니'가 빠지고 왕년의 영광을 완전히 잃어버리게 되었다. 하지만 알파벳의 마법이 사라진 것은 아니다. 소니플라자가 탄생한 지 반세기가 지난 지금에도 잡화계에서는 교묘하게 모습을 바꿔가며 살아 숨 쉬고 있다.

예를 들어 지역 마스코트인 '구마몬*'을 만든 인물로도 널리 알려진 미즈노 마나부라는 유명 크리에이티브 디렉터가 있다. 그는 여러 기업의 브랜딩과 잡화 패키지 디자인에 관여하

* 구마모토현의 마스코트로 곰을 뜻하는 일본어 구마くま와 사람을 뜻하는 몬モン을 합쳐 지은 이름이다. 곰의 형상을 하고 있으며 일본 전역에서 가장 인지도가 높고 인기 많은 지역 마스코트다.

고 있다. 만약, 영자 신문 디자인의 계보가 있다고 한다면 그는 아마도 가장 큰 무대에서 가장 세련된 형태로 작업을 하는 사람일 것이다. 알파벳이 일본인에게 얼마나 큰 선망의 상징이었는지 그보다 더 잘 아는 사람도 드물다.

특히 "사람들이 기본이라 부르는 물건의 기준치를 끌어올리는 작업"이라는 콘셉트를 표방하며 스스로 감수를 맡은 'THE'라는 잡화 브랜드에서는 알파벳으로 가득 채운, 그야말로 영자 신문 같은 패키지를 만들었다. 물론 사는 사람이 일일이 그 문장을 읽지 않거나 읽을 수 없다는 사실을 알면서도 디자인했을 것이다. 내용물이 무엇이든 압도해버리는 절묘한 실력으로 겉포장을 알파벳으로 치장하여 사람들을 매료시킨다. 이유는 모르겠지만 멋있다는 식으로.

✤

어쩌되었든 우리는 알파벳에 끌리는 것과 마찬가지로 온갖 수입 잡화에 열광해왔다. 최근 10년만 돌아보더라도 북유럽이네 동유럽이네 웨스트코스트네, 아니 역시 동부가 최고네 하면서 조용할 날이 없었다. 아마도 그 기원은 소니플라자보다 훨씬 더 전인 메이지 시대1868~1912 후반부터 다이쇼 시대1912~1926를 떠들썩하게 했던 외래품 유행까지 거슬러 올라가야

할 것이다. 당시 여유가 있던 젊은이들은 열병에 걸린 것처럼 서양 문물에 심취했고, 백화점과 수입물품점에 진열된 시가 케이스나 만년필, 인형, 커프링크스 등이 그들에게 하이칼라감각이라는 새로운 관점을 심어주었다. 말할 필요도 없이 하이칼라감각이란 잡화감각과 먼 친척 관계다. 두 감각의 기저에는 에도 시대1603~1867까지는 중국, 메이지 시대 이후에는 유럽, 그리고 제2차세계대전 후에는 미국, 즉 바다 건너에 끊임없이 열광해온 일본의 변두리적 특성이 줄곧 흐르고 있다.

이것은 책이 아니다

잡화화의 물결은 모든 방향으로 뻗어 나가고 있다. 잡화스러운 빵, 과자, 음료, 음악, 그림, 옷, 부적, 장난감, 향수, 골동품, 장식품…… 형태가 있거나 혹은 형태가 없더라도 패키징할 수 있는 것은 모두 잡화왕국에 집단 취업하고 있다. 예를 들어 지금 읽고 있는 이 책은 그저 책이라고만 할 수는 없다. 낮에는 책의 얼굴을 하고 있다가 밤에는 잡화로 변하기도 하고, 서점에서는 잡화인 척하고 있었는데 집에 데려와 보니 책이 되어 있기도 하다. 이러한 이중생활을 즐기는 듯한 지점이 있다.

2015년에 무인양품 유락초점이 리뉴얼 오픈했다. 사실상 본점이라고도 할 수 있는 세계에서 가장 큰 그 플래그십 스토어는 150엔짜리 연필부터 수천만 엔을 넘나드는 주택까지 거의 모든 상품을 갖추고 있다. 이 리뉴얼 오픈에서 가장 눈에 띄는 점은 책 2만 권을 들여놓은 것이다. 긴 에스컬레이터를 타고 2층에 올라서면 상품 진열장 사이를 채우듯 원목으로 만든 서

가가 배치되어 있다. 계산대를 보면 책을 사는 사람은 거의 없고 매출도 별로 되지 않을 텐데 어째서 이렇게 책을 잔뜩 들여놓았을까?

우선 이곳을 방문하는 고객들이 목표로 삼은 상품을 그저 사게 하는 데에 그치지 않고 회유성을 높이기 위해서다. 손님들이 책 사이를 계속 걷게 만들어 평소에는 가지 않은 구역에 발을 들이게 하려는 속셈이라고나 할까. 또 하나는 엄선한 예술 및 생활 관련 서적들을 간소함이 생명인 무인양품의 상품들 사이에 배치하여 그들이 제안하는 라이프 스타일을 보다 깊고 넓게 떠올릴 수 있게 하려는 목적이다.

한 번도 펼쳐본 적 없는 백과사전이 가득 들어선 응접실 역시 그렇다. 예로부터 책이 많은 공간은 어딘가 멀리 떨어진 아카데믹한 세계로부터 지식과 다양성이라는 함축적인 상징을 부여받은 장소였다. 그런 힘은 점점 희미해지고 있지만, 속된 말로 매출과 직결되지는 않는 책이라도 아직 전시용으로 간접적인 가치는 지니고 있다는 것이 자본의 판단이다. 같이 간 친구는 "정신이 없어서 쇼핑에 집중할 수 없다"고 투덜거렸지만. 어찌 되었든 상업시설 인테리어에서 책을 장식품으로 취급하는 방식은 점차 일반화되고 있다.

얼마 전 집 근처에 생긴 술집을 슬쩍 들여다보았는데, 실내가 천장까지 닿을 듯한 높은 책장으로 둘러싸여 있어 놀랐

다. 게다가 책들은 전부 표지가 가죽으로 된 양장본이었다. 가격대가 저렴한 술집인데, 로마의 안젤리카 도서관 같은 분위기여서 콘셉트가 충돌하는 것은 아닌가 싶어 다시 자세히 살펴보니 실은 전부 무늬 벽지였다. 읽을 수 없는 책은 가게에 과연 어떤 가치를 부여하는가?

잡화왕국은 이처럼 심층에 있는 콘텐츠보다 표층에 있는 이미지로 중심이 이동한 물건들을 정중히 동료로 받아들일 준비가 되어 있다. 그들에게는 책이든 빵이든 별반 다르지 않기 때문이다.

예고된 잡화의 기록

SF라고 생각하고 들어주기를 바란다. 어느 날 갑자기 잡화감각이 100퍼센트가 된 소비자가 탄생하는 순간을 종종 상상해본다. 그에게는 세상 모든 물건이 잡화로 보인다. 그곳이 어떤 세계일지는 너무나도 무서워 잡화점 주인인 나조차도 설명하기 어렵다. 그럼 50퍼센트 정도인 사람부터 생각해보자. 길가에 떨어져 있는 빈 캔도 잡화, 골프채도 잡화, 간판도 때때로 잡화, 처마 끝에 매달린 벌집도…… 잡화로 보이지 않는다고 말할 수 없다고 하면 될까? 이것은 무엇을 보더라도 귀엽다고 말하는 5퍼센트 정도인 사람들과 '이 세상에 존재하는 모든 물건의 백과사전을 만드는 것'을 목표로 삼은 SNS 피드를 밤낮으로 체크하는 15퍼센트 정도인 사람들의 연장선상에 있다.

이미 바닷가에서 굴러다니는 돌을 주워 세련된 상자에 넣어 파는 사람들이 보인다. 몇 년 전에는 우리 가게에도 그렇게 주운 자갈이나 금속 파편을 피어싱으로 만드는 액세서리 브

랜드의 제품들이 있었다. 콘셉트는 에콜로지ecology였다. 언젠가 요리연구가의 수만큼 자갈 줍기 작가가 등장하기 시작할 때엔 더 이상 손쓸 수 없을 것이다. 길가에 돌멩이란 돌멩이는 전부 사라지겠지.

돌 이야기를 하니 문득 떠올랐는데, 우리 가게에도 개업 당시 지인에게 받은 작은 돌이 있다. 아마도 강가에서 주워 와 사인펜으로 얼굴을 그려 넣은 넓적하고 둥근 돌인데 심지어 생일 선물이었다. "별로 필요 없어요"라고 확실히 거절했지만 소용없었다. 매일 보고 있자니 애착이 샘솟아 계산대 옆으로 옮겼더니, "이거 얼마예요?", "판매하시면 좋겠어요"라고 한마디씩 하는 손님이 매달 한 명 정도 생겨났다. 수년간 에둘러 거절하다가 그마저도 귀찮아져 천 엔이라고 가격표를 붙였는데 그때부터 아무도 문의하지 않았다. 돈은 정직하다. 참고로 그 후에 대학 후배로부터 "주워 온 돌을 팔기 시작하면 인생 거의 끝난 거 아닙니까"라는 충고를 들었다.

해안에서 주울 수 있는 유리나 사금파리 조각, 조개껍데기는 말할 것도 없고, 나무 열매나 낙엽까지 자연의 산물이 그대로 잡화가 될 수 있다면 바야흐로 쓰게 요시하루*의 〈무능

* 만화가. 대표작으로 〈나사식〉, 〈겐센칸 주인〉 등이 있다. 제47회 앙굴렘 국제 만화 페스티벌에서 특별영예상을 받았다.

한 사람無能の人〉*들의 시대가 도래한 것이다. 이는 잡화감각이 다음 스테이지로 진입하고 있다는 증거이기도 하다.

그럼 잡화감각이 80퍼센트 정도인 사람은 어떨까? 상상하는 것만으로도 무섭지만, 머지않아 잡화 최후의 족쇄인 크기의 제한도 뛰어넘지 않을까? 그들은 점보제트기나 주택조차 잡화로 인식할 것이다. 정확히 말하자면 도구와 잡화의 경계가 사라진 미지의 감각으로 물건을 인식할 것이다. 잡화를 먹고 잡화에 타고 잡화로 돌아가 잡화에서 잔다. 즉 잡화는 물질계를 지배하고 정점에 군림하겠지. 그리고 물건을 파는 모든 가게는 잡화점이 된다. 그보다는 더 이상 잡화점이라고 말할 필요도 없이 물리적인 사물을 모아둔 '물건 가게'가 된다. '무슨 소리야?' 싶겠지만. 하긴 나도 무슨 말을 하는 건지 잘 모르겠다. 하지만 잡화라고 불리는 한 무리가 전국의 가게라고 하는 가게를 이만큼이나 점거할 날이 올 줄 누가 알았겠는가? 어차피 인간은 한 치 앞도 내다볼 수 없다. 아까 말한 물건 가게 비슷한 게 생기지 않으리라고 장담할 수도 없다.

이야기가 이상한 데로 흘러간 김에 조금 더 상상해보자. 도구계의 이단아였던 잡화가 무서운 기세로 세를 부풀려 이 세상 대부분을 차지한 미래에는 틀림없이 우리 생활 전반이 디지

* 쓰게 요시하루의 만화. 작중에서 주인공은 자신이 수집한 돌을 팔기 위해 경매에 참가하지만 단 하나도 팔지 못한다.

털화 되어 있을 것이다. 실은 멈출 줄 모르는 이 잡화화의 흐름은 현재진행형인 전면 인터넷화와 궤를 같이한다. 애초에 잡화화도 디지털화도 정보의 일원화를 목표로 삼고 있기 때문이다.

아마존 창고 선반에는 독자적인 분류법에 의해 독일에서 발간된 수학 난수표 옆에 룸 스프레이, 그 옆에 노르슈테인*의 DVD, 그 옆에 가죽 지갑, 그 옆에 내 CD가 있는 식이라고 한다. 공교롭게 우리 가게와 같은 진열 방식이지만 아마존은 인간이 그렇게 정한 게 아니다. 물론 우리 가게도 빈 곳에 적당히 물건을 진열하고는 그대로 방치하여 반쯤 자생적으로 돌아가는 생태계이기는 하지만. 어찌 되었든 아마존 선반은 인간에게는 맥락이 없는 듯 보여도 컴퓨터에게는 매우 합리적인 진열 방식이다. 이런 수수께끼 같은 알고리즘이 산출해내는 순열 덕에 빠른 발송 준비를 마칠 수 있다.

아마존이 취급하는 방대한 물건을 어떠한 정보로 일원화하는 관리법은, 오로지 수익 향상을 목표로 두고 있다. 인간을 빼고 물건과 물건이 서로 통신하고 사고하는 사물인터넷도 집 안의 가전을 비롯, 모든 물건을 한데 모아 관리하면서 생겨난 새로운 비즈니스다. 이러한 디지털의 거대한 조류는 사람들이 갖는 욕망의 형태와 물체에 대한 감각을 계속 바꾸고 있다.

* 유리 노르슈테인. 러시아 출생의 애니메이션 감독. 대표작은 〈이야기 속의 이야기〉.

이는 공급자에게는 모든 물건을 통일하여 상품을 잡화처럼 취급하는 현상으로 나타나고, 소비자에게는 무엇이든 잡화로 보게 만드는 잡화감각의 각성으로 나타난다. 이 두 현상은 서로 불가분의 관계에 있다.

가까운 미래에는 사물인터넷이 아닌 물건을 찾기가 더 어려워질 것이다. 디지털 기술을 전혀 사용하지 않고 만든 물건은 지금도 거의 없다. 포토샵에 3D프린터. 전문가나 장인조차 컴퓨터 없이 물건을 만들 수 없는 시대가 다가온다. 더불어 어디에도 연결되지 않은 물건을 찾기란 하늘에 별 따기나 마찬가지가 될 것이다. 요즘에는 신체마저 갖가지 앱에 둘러싸여 거대한 네트워크에 라이프 로그lifelog를 헌납하기 시작했다. 브뤼노 라투르*가 말한 행위자 연결망 이론이 아니더라도 머지않아 사람과 물건을 엄밀히 구별할 수 없는 세상이 온다. 그때 잡화점은 이미 물건 가게로 통합되어 상품 대부분이 디지털화 되고 네트워크에 항상 연결되어 있을 것이다. 즉 잡화는 이쪽에서는 원자의 집적, 저쪽에서는 정보언어의 비트 덩어리로 존재한다.

잡화점이여, 안녕.

디지털 기술 하나 없이 어디에도 연결되지 않은 고고한

* 프랑스의 과학기술학자, 철학자. 그가 주창한 행위자 연결망 이론은 세계의 모든 존재가 지속적으로 변화하는 상호 관계 속에 존재한다는 이론적·방법적 접근법이다.

물건들이 만일 먼 미래에 다시 존재한다면. 다시 한 번 시오니즘운동처럼 결집하여 옛날 그 단어가 원래 의미했던 '그 외'의 것들의 왕국으로서 잡화점이 재건되는 날이 올지도 모른다.

집으로 가는 길

나는 시코쿠의 상인 집안에서 나고 자랐다. 아버지는 열 손가락으로 다 셀 수 없을 만큼 여러 가지 사업을 시작하고 접었는데, 내가 가게를 시작할 무렵에는 작은 출판사와 인쇄소, 갤러리, 그리고 낡은 건물 한 채가 있었고 마지막에는 결국 아무것도 손에 남지 않았다.

밖에서는 한없이 밝고 끊임없이 시시껄렁한 소리를 하다가도 집에 돌아오면 마치 머릿속에 사업 생각뿐이라는 듯 말수도 거의 없이, 자식들 앞에서도 과하다 싶을 정도로 유세를 떨었다. 저녁을 먹은 후에는 언제나 TV 앞 고타쓰*에 앉아 계산기를 두드리고는 진한 연필로 집계표에 잘 모르는 숫자를 적어 넣는 게 일과였다. 이를 본 엄마는 종종 "죽으면 관에 계산기도 같이 묻어줄게"라고 잔소리를 하고는 했다.

* 탁자를 이불이나 담요로 두르고 그 안에 난로를 넣은 일본의 난방기구.

집에서 아버지는 자기 이야기를 거의 하지 않았다. "아무래도 야구 팀 중에서는 요미우리를 좋아하는 것 같아." 엄마조차 이 사실을 알기까지 30년이 걸렸다. 유도후*를 좋아하고 비행기를 싫어한다. 사우나를 좋아하고 집안일을 싫어한다. 계획 세우기를 좋아하고 카지노를 좋아하며 푸룽셰**를 좋아한다. 한편 싫어하는 것은 더 이상 떠오르지 않는다. 약점이 될 만한 면은 겉으로 드러내지 않는 사람이었다. "아빠는 저거 싫어하지?" 물어도 예스 노로 답이 돌아오지 않는다. "흐음"이나 "뭐, 꼭 그런 건 아닌데……"같이 얼버무리다가 갑자기 "올여름방학 때 히로시마 가면 뭐 먹을까?"로 화제를 바꾸고는 했다. 그런 사람이었기에 자신이 벌인 여러 사업에 관해서도 자세히 들은 적이 없다. 엄마에게도 물어보았지만 "벌써 다 잊어버렸지. 아무도 모르게 시작해서 언제 끝났는지도 모르게 접어버리니까. 진짜로. 그렇게 지 좋을 대로 하고 살았으니 본인은 재밌었겠지"라고 말했다. '본인은'이라고 특히 강조하면서.

예전에 무슈 가마야쓰***가 하던 의류 브랜드 대리점, 도중에 셰프가 실종된 프랑스 요리점, 너무나도 앞서 나가 지

* 육수에 두부를 넣고 익혀 먹는 일본 요리.

** 게살과 버섯, 죽순 등을 넣고 부치는 중국식 계란 부침 요리.

*** 일본의 음악가, 배우, 패션 디자이너. 자신의 활동명인 '무슈'와 같은 이름으로 의류 브랜드를 설립했다. 본명은 가마야쓰 히로시.

방 사람들에게는 이해하기 어려웠던 샐러드바, 아동의류점, 동굴처럼 어두운 다방, 아메리칸 스타일의 막과자 가게, 이탈리안 레스토랑, '톰 아울'이라는 귀여운 부엉이 상표가 그려진 타월 메이커. 더 있다. 소문에 의하면 30개 가까운 회사를 만들고 폐업했다는 이야기도 있다. 이렇게 다 늘어놓고 보니 마음이 따스해지는 단순한 형태의 장사가 많았던 느낌이다.

❖

내가 태어나기 전, 아버지는 엄마와 결혼하고 얼마 지나지 않아 '트로피칼'이라는 재즈 라이브 클럽을 시작했다. 1970년대라고 하면 재즈의 성숙기이자 수십 년 뒤처진 일본의 재즈계도 히노 데루마사나 야마시타 요스케라는 세계적인 연주자를 배출하기 시작한 무렵이다. 음악은 지금보다도 투쟁적이었다. 히노는 미국으로 거점을 옮겨 퓨전재즈에 손을 댔고, 야마시타는 웬일인지 피아노에 몰두했다. 그런 유명인들도 시코쿠에 왔을 때에는 트로피칼에서 연주했다고 한다.

아버지는 고등학교를 졸업하고 미국으로 유학 갈 예정이었지만 집안 사정으로 단념하고 울며 겨자 먹기로 도쿄 시로카네다이에 있는 작은 대학교에 들어갔다. 1958년 그곳은 어떤 풍경이었을까? 아버지는 커다란 욕조가 딸린 외국인 대상

으로 지은 콘도에서 유유히 지냈다고 하니 금전적으로 곤란하지는 않았던 것 같지만, 아무래도 나처럼 이야기를 부풀리는 버릇이 있기 때문에 진실은 모른다.

　　그 무렵 도쿄에서 가장 힙한 음악이라고 하면 재즈였다. 특히 블루노트에서 막 나온 아트 블래키 앤 재즈 메신저스의 《Morning》이 최고였다고 한다. 아버지도 아트 블래키를 신처럼 숭배했는지 어쨌는지는 잘 모르겠지만 재즈 드럼을 연주하기 시작했다. 곧장 서클에서 밴드를 결성하여 도쿄 내 모든 대학의 댄스파티에 따라다니며 연주했다고 한다. 그리고 바쁠 때엔 후배 밴드를 대신 보내고는 출연료의 일부를 받아 챙기면서 자신의 비즈니스 재능에 눈떴다고 한다. 만남을 원하는 학생들을 모아 스스로 댄스파티를 주최할 정도가 되자, 100명 정도 되는 재즈 서클을 장악하여 괜찮은 밴드를 부지런히 다른 학교로 파견하며 돈을 벌었다. 거의 직업소개소나 마찬가지였다. "당시 연주 잘하던 녀석들은 다 프로가 되었지만 일찍 죽어버렸지. 모두 약에 손을 댔거든. 난 안 그래서 다행이지." 대학 시절 큰돈을 만져본 게 오히려 독이 되어 그때의 고양감을 잊지 못한 채 이후 반세기를 장사꾼으로 살아온 것일지도 모른다.

　　예전에 아버지가 운전하는 차 안에서 자주 재즈를 들었다. 가끔 가는 '다마야 서점'이라는 책방의 계산대 옆에 있던 카세트테이프 판매대 오른쪽 하단에는 유명한 재즈 음반이 스무

가지 정도 진열되어 있었는데, 아버지는 종종 그 앨범들을 사기 위해 책방에 들렀다. 《Something Else》, 《Kind of Blue》, 《Sing, Sing, Sing》, 《Morning》……

지금도 마일스 데이비스의 《Steamin'》에 들어 있는 〈Something I Dreamed Last Night〉를 들으면 비 내리던 날 사이조에 있던 조부모님 댁에 갔다 돌아오던 차 안의 풍경이 떠오른다. 불과 1시간 거리였지만 어린 내게는 한나절은 되는 것처럼 길게 느껴졌다. 비가 내려 더 길게 느껴졌을 것이다.

끝없이 이어진 컴컴한 산길을 오르고 또 내려간다. 갈 때는 즐겁게 떠들어댔지만 어두워지자 아무도 말이 없었다. 맞은편 차선으로 비에 번진 헤드라이트 불빛이 스쳐 지나갈 때마다 사고가 나서 죽지 않기를 기도했다. 때때로 아버지가 핸들에서 손을 떼고 손가락을 두드리며 드럼 솔로 파트를 연주하는 시늉을 했다. 삐걱거리는 와이퍼 소리, 폭신폭신한 크라운 남색 소파, 언제나 지나가기만 하는 '불독'이라는 카레 가게, 같은 간격으로 늘어선 가로등, 따분한 얼굴로 옆에 앉은 누나, 그리고 트럼펫 소리. 그 모든 게 그립다.

✣

"필로폰은 하지 마라. 이도 빠지고 일찍 죽으니까. 또 과

격한 정치 단체에도 들어가지 마라. 변변찮은 놈들뿐이야." 그리고 잠시 뜸을 들이더니 "피임도 꼭 하고"라고 덧붙였다. 그 세 가지가 태어나서 처음으로 아버지에게 들은 명령이었다. 열여덟 살 때 일이다. 이제부터 도쿄로 유학을 떠나는 자식에게 해준다는 말이 고작 이것인가 싶었다. "요즘 필로폰 같은 걸 누가 한다고."

하지만 그 덕분이라고 할까. 무사히 대학을 졸업하고 잠시 빈둥거리다가 취직한 회사는 일주일의 절반은 새벽 3시에 택시로 퇴근하는 '천국'과도 같은 인쇄소였다. 1년 정도 다니다 아버지에게 이야기했더니 "그런 나쁜 곳은 그만둬. 뭣하면 내가 노동청에 신고해줄까?"라고 했다. 그 후 아버지의 도움으로 도쿄에서 경영자가 된 지방 출신 사람들을 인터뷰하여 기사로 쓰는 일을 하게 되었다.

대학을 졸업하고 나서부터 고향에 거의 돌아가지 않았다. 대신 누나와 친척들이 사는 교토의 호텔에서 가족이 함께 모여 연말연시를 보내는 일이 잦아졌다. 그해에는 연초부터 새로운 인터뷰 일을 시작하기로 하여 긴장감 때문인지 몸 상태가 그리 좋지 않았다. 어두침침한 호텔 조명 아래에서 아버지가 해준 인생 두 번째 충고는 아주 묘한 여운을 남긴 채 여전히 마음속에 남아 있다. 자세한 내용은 꿈처럼 잘 기억나지 않지만.

"인터뷰 일 해보니까 어떠니? 나도 옛날에 경영자들 인

터뷰를 한 적이 있지. 너도 비슷한지 모르겠지만 100명이 넘어가면 조심해야 한다."

"100명이라니 무슨 소리야?"

"나도 처음엔 재밌었거든. 사람들의 이야기를 내가 이끌어낸다는 게. 너도 그런 일에는 소질이 있지?"

"그렇게 해본 적도 없고 잘 모르겠어."

"이것도 다 공부라고 치고 대충 듣고 넘기면 돼. 그런데 100명 넘어갈 때쯤 되면 평소엔 굳건해 보이는 사장님들이 고민거리를 말하기 시작하더라고. 내용도 빚이 얼마네, 누구랑 불륜을 하네, 너무 외롭네 등 갖가지인데 듣고 있으면 점점 이야기가 심각해져. 도망치고 싶다는 둥 죽고 싶다는 둥. 그러다 결국 마지막엔 다들 꺼이꺼이 울고는 하지."

"와, 진짜 무섭네."

"아무에게도 말하지 말아 달라고 하면서. 운다고. 보통 사장이라고 하는 생물은 주변에 약한 소리 못 하거든."

아버지가 평소와는 다른 사람으로 느껴져 점점 기분이 이상해졌다. 이런 소리를 하는 사람이었던가? 고민거리나 일 이야기는 물론, 어느 야구 팀을 좋아하는지조차 말하지 않고 "노후에는 하와이에서 우동집 하면 돈 좀 벌지 않을까?"나 "어깨 좀 주물러줄래?" 정도만 말하던 사람이었는데. 아버지는 컵에 든 물을 꿀꺽꿀꺽 마시고는 이어 말했다.

"대화를 이끌어내면서 계속 사람 마음속으로 들어가다 보면 언젠가는 알게 돼. 무슨 생각을 하는지, 어떤 고민거리가 있는지. 그 사람의 마음이 보여. 너도 나랑 비슷하다면 말이지."

그때 엄마가 욕실에서 나왔다.

"뭐 해?"

"데루오키에게 조언해주고 있었어."

그러고는 작은 목소리로 "100명이 척도야. 난 무서워서 그만뒀지. 네게도 그런 능력이 있을지 모르겠지만 100명이 넘어 이상한 느낌이 드는 순간이 오면 조심해. 그만둬도 되고"라고 말하고는 자리에서 일어나 침대로 가 눕더니 TV 음량을 올렸다. 그때는 아버지가 말한 능력이란 게 무엇인지 잘 몰랐다. 정신분석에서 말하는 전이 같은 개념인지, 아니면 신묘한 영감 같은 것인지. 내 객실로 돌아와서도 잠이 오지 않았다. 그로부터 15년 정도 지났지만 아버지와 그만큼 길게 이야기한 적은 한 번도 없었다. 결국 나는 아버지가 말한 무서운 일을 겪지 않은 채 3년 정도 일을 하고는 그만두었다. 신통한 능력도 전혀 나타나지 않았다. 대략 60명쯤 되는 경영자들의 고뇌에 가득 찬 자기 이야기에 귀를 기울이다 잡화점을 열었다.

"왜 가게를 시작했나요?"

"어쩌다 보니 그렇게 되었어요."

"어쩌다 보니……라고요?"라고 반문하며 언제나 실망하는 얼굴들.

인터뷰를 할 때마다 이런 대화를 반복한 듯하다. 나조차도 가게를 '어쩌다 보니' 시작했다는 게 무슨 뜻인지 생각해봐도 잘 모르겠다. 《어쩐지, 크리스털なんとなく、クリスタル》*의 시대도 아니고, 그저 멋있게 보이려고 그런 건 아니다. 솔직히 말하면 모른다기보다는 생각이 나지 않는다. 가게를 하기 전의 내가 무엇이 되고 싶었는지, 무엇을 알고 싶었는지도. 꿈처럼 수만 가지나 되는 잡화를 파는 사이에 사물을 자신의 의지대로 고르는 무척 소박한 행위조차 상상할 수 없게 된 걸지도 모르겠다.

가게를 열기 3년 전, 아버지가 또 다시 새로운 사업을 구상했다. 아직 암에 걸리진 않았지만 이미 환갑이 지난 나이였다. 다도를 즐기던 할아버지에게 물려받은 오래된 무사 가문의 저택을 개조하여 별채는 카페로, 본채 일부는 전통 잡화점으로 운영하려는 계획이었다. 할아버지가 돌아가시고 먼 곳까지 꾸역꾸역 찾아오는 국세청 직원들과 장렬한 씨름 끝에 상속받은 800평 집에는 고정자산세라는 이름의 저주가 도사리고 있었다. 지금 돌이켜보면 그 카페 사업은 세금 때문에 어쩔 수

* 다나카 야스오의 소설. 겉으로는 멋져 보이지만 속은 연약한 버블경제 시기의 젊은이들의 삶을 비판적으로 그렸다.

없이 짜낸 고육지책이었다. 이 집에서 나갈 바에는 죽는 편이 낫다며 본채에서 완강히 버티던 할머니가 돌아가실 때까지 가게는 계속되었다. 아버지의 생기 넘치는 모습을 볼 수 있는 마지막 사업이었다.

몇 달에 한 번씩 바쿠로초에 있는 도매상에 대신 좀 가 달라며 전화가 왔다. "역시 도쿄에서 물건을 들여와야 해"라고 했지만, 이미 도매상이란 업태 자체가 시대에 뒤떨어져 척 보면 시골 자영업자로 보이는 아저씨, 아주머니들이나 아시아 여러 나라에서 물건을 사들이러 온 외국인이 대부분이었다. 처음에는 억지로 발걸음을 옮기고는 했으나 언제부턴가 여기만큼 잡화가 지닌 탐욕스러운 삶이 노골적으로 드러나는 세계도 없겠구나 싶은 마음에 흥미가 동하기 시작했다. 야후 옥션의 태그로만 존재한다고 생각했던 앤티크풍, 북유럽풍, 프랑스풍, 《쿠넬》풍, 《천연생활天然生活》풍 등의 단어가 상품 태그에 적혀 있었고, 그런 개념을 도구화한 어쩌고저쩌고풍의 잡화로 진열대가 넘쳐났다. 매장을 온통 채운 꽃무늬, 천사 무늬 같은 동화 느낌이 나는 물건들, 고양이를 정점으로 한 수많은 동물 캐릭터 상품들, 필요성을 전혀 느낄 수 없는 생활용품, 겐다마*나

* 　일본의 전통 놀이기구. 십자가 모양으로 생긴 몸통과 공이 줄로 이어져 있다. 몸통 양옆과 아래에 붙어 있는 접시와 위에 있는 꼬챙이에 공을 얹으며 노는 장난감이다.

단어카드처럼 향수를 불러일으키는 신상품들, 무민이나 어린 왕자 혹은 정체를 알 수 없는 지자체의 마스코트처럼 저작권이 풀린 물건들…… 무엇이든 다 있었다. 내가 대학 시절 자주 다녔던 잡화점의 모든 것이 이런 잡화들을 무의식적으로 억압함으로써 이루어졌음을 단숨에 깨달았다.

그런 갠지스강 같은 잡화의 탁류에서 전통 잡화를 사서 고향으로 보냈다. 여름방학에 할머니를 만나러 고향에 내려가니, 예전에 야나기와라 뱌쿠렌*이 방문했을 때 읊었다는 시가 쓰인 족자와 로산진**이 만든 세토구로*** 찻잔을 둔 도코노마**** 앞에 바쿠로초에서 산 기모노 자투리로 만든 싸구려 안경집과 파우치 등이 산처럼 쌓여 있어 유쾌했다.

❖

내가 가게를 열고 몇 년 지났을 무렵 아버지는 암으로 수술을 받았다. 아버지는 그 사실을 직전까지 숨겼다. 연말이

되어 평소보다 일찍 고향에 내려가서야 아버지가 종양을 제거했는데도 혈중 수치가 좋지 않다는 사실을 알게 되었다. 기분 탓인지 모르지만 아버지는 말이 거의 없었다. 내가 아직 궤도에 안착하지 못했다는 사실을 짐작했는지 가게에 대해서 일절 묻지 않았고, 항상 하던 일 이야기도 하지 않았다. 그때 아버지는 죽음에 대해 진지하게 생각했던 것 같다.

섣달 그믐날 밤, 컴컴한 침실 안에서 아버지는 불현듯 "죽으면 어떻게 될까?"라며 입을 떼었다.

"몰라."

"그래?"

멀리서 '불조심'을 알리는 소리가 아스라이 울려 퍼진다. 깊은 한숨 뒤에 시트를 끌어당기는 소리가 들린다. 옆 침대에 있던 엄마는 자는 척하고 있었다.

"다 없어지는 건 아닐 거라고 생각해. 마음은 사라져도 뼈나 소지품들은 남으니까. 그게 무슨 의미가 있는지 잘 모르겠지만."

"뭐야, 잘 아네."

"몰라."

"마지막으로 한바탕 크게 벌여보고 싶었는데 말야."

"한바탕 벌여?"

이윽고 "사업"이라고 나지막이 말하며 돌아누웠다.

잡화의 가을

　　다무라 류이치*의 《새해 편지新年の手紙》에는 우리 가게와 같은 이름의 시가 있다.** 자연과 자연에서 소외된 인간에게 바친 짧은 시다. 거기에 "시간이 흐르는 것이 아니다/사람이 지나갈 뿐이다"라는 구절이 나오는데, 말 그대로 어제도 오늘도 사람들이 가게 오른쪽 문으로 들어와서 왼쪽 문으로 나간다. 나는 그저 의자에 앉아 있을 뿐이다.

　　왠지 점점 좁은 곳으로 쫓겨나는 기분이다. 일기에 따르면, 이스라엘의 샤론 총리가 가자지구에서 유대인들이 철수하도록 결정했다고 한다. 2000년대 중반 어느 여름날. 별생각 없이 가게를 시작했다. 북유럽풍이니 리넨이니 하는 그럴싸해 보이는 잡화를 들여와서 책상 위에 조촐히 늘어놓고는 그저 매일

*　　일본의 시인, 수필가.

**　　〈Fall〉.

앉아 있었다. 물론 아무도 오지 않았다.

느리게 흘러가는 시간 속에서 사람들은 회사에서 승승 장구하고 연인을 찾기 위해 미팅에 나가고 농밀한 사랑을 나누고 있는데, 왜 나만 이런 좁은 곳에 우두커니 있나 하는 자괴감에 시달리고 있었다. 그런 초조함은 조금 지나자, 아무도 내게 뭐라고 할 사람이 없는 환경에 있는 게 과연 괜찮은 일인가 하는 불안감으로 바뀌었다. TV에서 콧대 높은 점성술사가 나오는 한 방송국의 간판 프로그램을 본 다음 날, 가게에서 '유료, 상냥하게, 혼내는, 가게'를 검색창에 쳐보며 빈둥거렸다. 끝없이 한가했다. 때로는 지인들이 한번에 몰려오는 날도 있었지만 계산대에 앉아 주절주절 열심히 떠든 날일수록 밤이 되면 세상과의 접점이 돌연 사라지고는 했다.

그런 날에는 집에서 가장 가까운 역 근처에 있는 어두컴컴한 다방에 들러 흥겹게 노는 학생들 틈에 끼어 불안한 마음을 달랬다. 아직 구니타치에 살던 때의 일이다.

내가 살던 집은 히토쓰바시대학교 동쪽 캠퍼스를 가로질러 좁은 통행로를 지나면 나오는 골목에 있었다. 밤이 깊어지면 캠퍼스의 가로등은 꺼지고, 신발 끈도 보이지 않을 만큼 어두운 숲길을 걸어 언제나 집에 돌아왔다. 통행로 바로 앞에는 울창한 숲에 둘러싸인 연구동이 있었고, 근처에 유학생 기숙사라도 있는지 건물 주변에는 항상 외국인 몇 명이 걸터앉아

있었다. 그들이 쥐고 있던 핸드폰의 불빛이 어둠 속에 떠다녔다. 가끔 가게를 경영하는 공허함에 견딜 수 없는 날에는 각자 먼 고향을 향해 전파를 보내는 유학생들 틈바구니에 끼어 연구동 앞 계단에 앉았다. 그리고 자판기에서 파는 컵라면을 먹거나 책을 읽으며 밤을 지새웠다.

1년쯤 지나자 드디어 조금씩 손님이 오기 시작했다. 문득 전보다 가게가 더 좁아진 듯한 기묘한 감각이 싹트기 시작한 것도 그 무렵이었다. 당황하여 의자 방향이나 책상 위치를 바꿔보고, 잡화 수를 줄여보았지만 그 협소한 감각은 지울 수 없었다. 2년쯤 지나 가게도 궤도에 오르기 시작하고 친한 친구들도 늘어나니 영업 중에 가게가 좁다는 생각은 전혀 들 겨를이 없었다. 하지만 가게 문을 닫고 피곤한 상태로 벽이나 셔터 뒷면을 멍하니 응시하고 있다 보면 문득 '왠지 좁네' 싶은 감각이 되살아났다.

나는 서서히 좁아지는 막다른 골목길을 걷고 있다. 이대로 수십 년이 지난 후 좁은 업계의 협소한 가치관 속에서 문을 걸어 잠그고 즐거운 듯 왁자지껄 떠드는 내 모습이 떠올랐다. 콧수염을 기른 채. 숨이 막힐 것만 같았다. 가게를 이상에 가까운 형태로 만들어갈 생각이었지만, 세상 사람들이 생각하는 이미지에 붙들려 열여덟 살에 시골에서 막 올라왔을 때 꿈꿨던 광활한 세계로부터 점점 멀어져만 간다. 일기를 보면, 당

시 유행하던 덩컨 와츠의 《Small worlds》 같은 책을 읽고 세상의 협소함에 대해 생각했던 것 같지만 어떠한 해결책도 얻지 못했다. 이대로는 안 된다. 문이 잠긴 방에서 어떻게 하면 나갈 수 있을까?

✢

피로가 누적된 탓에 여름휴가를 넉넉히 잡았다. 그러고는 특별한 이유도 없이 영국으로 떠났다. 나는 런던 북부 햄프스테드에 있는 프로이트 박물관에서 무신론자였던 유대인이 수집한 고대 신들의 흔적을 보았다. 책상과 책장에는 그리스, 이집트, 중근동, 로마, 남미, 인도, 중국 등지에서 되는대로 모아온 작은 오브제들이 빼곡히 있었다. 나는 곰팡내 나는 페르시아 카펫 위에서 몇 시간이고 멍하니 서 있었다. 지금 생각해도 왜 그랬는지 잘 모르겠다. 귀국 후에는 무엇인가에 홀린 듯이 어린 시절의 기억을 더듬으며 주력으로 팔던 물건들을 바꿔나가기 시작했다.

그 기억 대부분은 숨어서 신앙을 지키던 사람들처럼 유치원부터 중학교 3학년 때까지 몰래 사 모아 점점 세를 불려온 레고의 대서사시……라고 하면 또 좀 멋쩍지만.

나머지는 초등학교 5학년 때 반 친구였던 하마다와 둘

이 같이 하던 '마더Mother'라는 비디오 게임의 기억이다. 어떤 규칙이었는지는 잘 기억나지 않지만 수십 분씩 서로 교대하며 게임 속 여행을 즐겼다. 덕분에 여름이 끝날 무렵 시작한 게임을 크리스마스 때까지 했다. 마지막 순간에 패드를 쥐고 있던 건 누구였을까? 서로 말없이 엔딩 롤을 지켜본 후, 하마다는 주머니에서 페인트칠이 된 블록 조각을 꺼냈다. 그것은 서독에서 전학 온 하마다가 갖고 있던, 막 무너진 지 얼마 안 된 베를린 장벽의 일부였다.

가을이 되면 동네 친구였던 오뎅 가게 집 아이와 매일처럼 모닥불을 피웠다. 헛간에는 가게 손님들이 썼던 노란 겨자와 붉은 립스틱이 묻은 나무젓가락이 산처럼 쌓여 있었다. 나무젓가락을 반으로 쪼개 우물 정 자 모양으로 쌓는다. 불을 지피고 눈썹이 그을릴 정도로 얼굴을 가까이 대고 기다리면, 산장에서나 볼 수 있을 법한 근사한 벽난로처럼 보이기 시작한다.

이것도 초등학교 때인 것 같은데, 주말에 가족들과 자주 '키안티'라는 이탈리안 레스토랑에 갔다. 이탈리안 레스토랑 중에는 무척 평범한 이름이었지만 지금 검색해봐도 내가 알던 키안티는 찾을 수 없다. 어두컴컴한 가게 안에는 언제나 클래식 기타의 선율이 흐르고, 벽돌로 된 벽면에는 수많은 빈 와인 병과 샤갈의 판화, 커다란 마이센* 블루어니언 접시가 장식되어 있었다. 나는 꼭 바질리코를 주문하고 다 먹은 후에는 접

시에 남은 기름을 가지고 장난쳤다. 당시 아무리 읽어도 질리지 않는 《허클베리 핀의 모험》이라는 열병에 들떠 있던 나는, 눈높이를 테이블 높이만큼 낮춰 투명한 황록색 호수에 바질 배가 떠다니는 모습을 바라보았다. 그리고 어른들이 식사를 마칠 때까지 포크로 배를 가라앉히거나 접시 가장자리에 정박시키며 시간을 보냈다.

　그 외에도 많은 장소, 여러 방, 갖가지 벽지와 카펫을 떠올려본다. 프로이트 박물관부터 거슬러 올라간 어린 시절의 기억은, 설령 그게 아무리 저속하거나 고상하더라도 눈앞에 우연히 나타난 물건에 마음을 빼앗겨 내면 깊은 곳까지 도달하기만 하면 무엇이든 이야깃거리를 전해준다. 그게 무엇이든 상관없다. 무엇이든.

　그렇다고 잡지 《잡화 카탈로그雜貨カタログ》에 실린 것처럼 "마음에 드는 잡화를 만나러 여행을 떠나자" 따위의 잠꼬대 같은 소리는 하지 않으련다. 나는 즉각 흔해 빠진 잡화들을 문맥도 소재도 나라도 색도 용도도 다른, 어딘지 모르게 가게와 어울리지 않는 물건들로 바꾸고 가급적 옆에 있는 상품과 연관성이 없도록 다시 진열했다. 가게를 더욱 난잡하게 만들어서 특정한 이미지로 빨려 들어가려는 중력을 떨쳐내려고 몸부림쳤

*　　독일 작센주에 있는 도시로 자기가 유명하다. 여기서 마이센은 마이센 자기를 뜻한다.

다. 누구에게도 따라잡히지 않도록 유동적이면서, 나조차도 무엇을 원하는지 알 수 없는 가게가 되어야 했다.

전시도 빈번히 열었다. 팔리든 팔리지 않든 도무지 종잡을 수 없는 스케줄이 되도록 폭넓은 장르와 각기 다른 분야의 작가들에게 부탁했다. 도예, 목공, 자수, 유리, 활판, 일러스트, 소설, 사진, 앤티크, 직물, 회화, 디자인, 조각, 단카*, 액세서리, 지우개 도장, 인형, 옻칠, 판화, 오브제, 금속공예, 음악, 지공예, 헌책, 염색 등등. 전시 횟수는 점점 가속도가 붙어 급기야 매주 다른 전시를 열게 되었다.

해보고 나서 알게 된 사실인데, 매주 인사하고 반입하고 반출하고 헤어지고를 반복하다 보니 사람으로서 중요한 무언가가 차츰 메말라갔다. 거울에 비친 내 모습은 서른을 눈앞에 둔 불안한 얼굴에서 좌우가 비대칭인, 어딘지 모르게 기묘한 얼굴로 바뀌어 있었다.

그렇게 세월이 흘러가는 동안 말 그대로 무엇이 하고 싶은지 알 수 없는 가게가 완성되어갔다. 장사의 불씨를 지폈던 어린 시절의 기억은 이미 희미해진 듯했다. 게다가 안간힘을 써봐도 결국 같은 중력권에 있는 닮은 사람들밖에 만날 수 없었고, 누구 하나 중력의 존재에는 신경 쓰지 않는 모습이었다. 아

* 일본의 정형시로 5구 31음절(5-7-5-7-7)로 되어 있다.

마도 내 수용력에 문제가 있는 것이겠지. 나는 보이지 않는 감옥에 갇힌 채 영업을 계속했다. 그러던 어느 날, 건물 보수공사를 이유로 어이없이 쫓겨났다.

　이전한 가게는 문이 하나로 줄었고 나는 여전히 의자에 앉아 있다. 직원도 없다. 사람들은 정면에 있는 문으로 들어왔다가 휙 등을 돌려 같은 문으로 나간다. 시간이 흐르는 것이 아니다. 사람이 지나갈 뿐이다.

아직 음악을 듣던 시절

나는 잡화 때문에 많은 것을 얻고 또 잃었다. 그중 가장 큰 상실은 그렇게도 사랑하던 음악을 잃은 것이다.

잡화점을 시작하기 전에는 잘 몰랐지만 가게에서 음악은 미묘하게 일그러진 다른 무언가로 귀에 들어온다. 음악이 그저 BGM이 되어버린다는 이야기가 아니다. 더욱 교묘한 형태로, 음악을 듣는 방식 자체를 왜소하게 만든다. 어쩌면 잡화점 입구에 무례한 문지기가 버티고 서서, 엄격한 드레스코드처럼 음악을 걸러내는 것일지도 모르겠다. 만일 운 좋게 문을 통과하더라도 그다음에는 더욱 교활한 조련사가 기다리고 있다가, 음악이 가진 분방함을 보기 좋게 거세하는 것일 수도 있다. 어쨌든 지금은 학생 시절에 음악이라는 다양한 존재에게 용기를 얻고 눈앞에 보이는 세계로부터 자유로워질 수 있다고 소박하게 믿으며 살아온 자신에게 사죄하고 싶은 마음뿐이다.

예전에는 "흔히 통일성을 추구하는 잡화점에서 틀어대

는 음악의 빈곤함을 보라. 주인은 이미 길들여졌거나 음악을 모르거나 거짓말을 하고 있음에 틀림없다. 안타깝지만 시각과 청각 센스는 완전히 다른 원리로 구축되니까"라며 비웃던 내 귀도 어느새 길들여졌다. 점점 허용할 수 있는 역동성의 범위가 좁아지고 몇 년이 지나면 무난하고 온화한 음악에만 감정을 맡길 수 있는 몸이 되어버린다.

가게도 좀처럼 궤도에 오르지 못하고 기댈 수 있는 음악마저 점점 사라져가던 당시의 나는 미아가 된 것만 같았다. 그런 컴컴한 나날들 속에서 가장 마음의 안식처가 되었던 것은 다소 편향된 근처 음악인들과의 교류였다. 그들은 모두 어딘가 비뚤어져 있었는데, 각자 믿는 다양한 음악을 마음 내키는 대로 사랑했다. 우리 가게의 잡화에 관심을 갖지는 않았지만 돈 관계로 치사하게 구는 사람들은 아니었다. 물론 그들은 그들의 분야에서 여러 가지를 잃었을지도 모르겠지만, 인생 대부분의 시간을 들여 손에 넣은 음악을 아낌없이 내게 전수해주었다.

더 폴*, 하이너 괴벨스**, 빌란트 쿠이켄***, 존 제이컵

*　　1976년 결성한 영국의 포스트 펑크 밴드.

**　　독일의 작곡가. 주로 극음악, 영화음악을 작곡한다.

***　　벨기에의 비올라 다 감바 연주자.

나일스*, 캡틴 비프하트**, 알프레드 코르토***, 악삭 마불****,
사이먼 피셔 터너*****, 조니 호지스******, 토머스 돌비*******
……다 말하려면 끝이 없다.

잡화계의 무례하기 짝이 없는 수탈로부터 가게를 지키
는 부적 삼아 그들이 가져다준 음악을 계속 틀었다. 다시 음악
을 듣는 기쁨을 떠올릴 수 있을 것만 같았다.

하지만 그것도 그리 오래 가지는 못했다. 가게를 시작한
지 5년쯤 되었을 무렵일까? 조련된 내 귀는 어느 역치를 넘어
멜로디나 리듬에 맞춰 가게가 망하는 작은 발소리를 듣는 지경
에 이르렀다. 자영업자 선배의 말로는, 한 번이라도 그 환청을
들으면 원래대로 돌아갈 수 없다고 한다. 음높이의 거침없는 상
하운동이나 노이즈가 매출에 악영향을 끼친다는 강박관념은,
그때까지 엄격하게 구별하던 음악과 장사를 하나로 묶어 음악
을 한 단계 작은 다른 무언가로 바꿔 놓았다. 그리고 결국 총체
적인 음악의 힘을 어떻게 해도 믿을 수 없게 되어버린다. 음악

* 미국의 작곡가, 가수.

** 미국의 가수, 작곡가, 화가.

*** 프랑스의 피아노 연주자, 지휘자.

**** 1977년 결성한 벨기에의 익스페리멘털 록 밴드.

***** 영국의 음악가, 작곡가, 배우.

****** 미국의 색소폰 연주자.

******* 영국의 음악가, 음악 제작자, 작곡가.

은 더욱 자유로웠을 텐데. 잡화란 이 얼마나 죄 많은 존재인가.

그런 내가 지금 다른 무언가를 쓸 수 있을까? 바라건대 이 벽에 둘러싸인 공고한 세계로부터 단 한 순간만이라도 벗어나보고 싶다. 인기 있는 스타일리스트처럼 마음에 드는 잡화를 소개하는 책 따위는 죽어도 쓰고 싶지 않다. 그렇다고 100엔숍을 활용하여 방을 캘리포니아 스타일로 꾸미자고 하는 난해한 책도 쓸 수 없다.

✤

때때로 우리 가게를 보고 반쯤 농담 삼아 "무엇이 하고 싶은지 잘 모르겠네요"라고 하는 사람이 있다. 물론 무엇이 하고 싶은지 잘 모르게 보이도록 노력해왔기 때문에 무척 고마운 감상이지만, 언제나 마음속으로는 이렇게 변명하고는 한다.

이런 가게가 되어버린 이유는 내 머릿속이 좀 별나서가 아니라, 아름다운 물건부터 저속한 물건까지 차별 없이 잡화와 교류하다 보면 누구나 어떻게 하면 좋을지 잘 알 수 없게 된다고.

잡화의 탁류는 사람들을 떠내려가게 하고 음악을 빼앗고 소비하게 만든다. 그 모습이 보이지 않기에 도망갈 수도 숨을 수도 없다. 제아무리 잘나가는 상업시설에서 각축을 벌이는 라이프 스타일숍이든, 지방에서 소소하게 장인이 만든 물건

을 알려온 생활공예방이든, 돈키호테나 100엔숍이든, 현대의 청빈함을 상징하는 중고가게든 하다못해 우리 가게든 간에 그 모두를 동등하게 쓸어버린다. 잡화란 도대체 무엇일까? 잡화에 음악마저 빼앗긴 나는 바야흐로 잡화 그 자체에 대해 고찰하는 것 외에는 달리 저항할 방도가 없겠지.

잡화의 노래를 들어라.

제대로 된 음악은 이미 들리지 않게 되었지만, 잡화의 노래 정도는 들어줄 수 있지 않을까.

오프 시즌

　　동일본 대지진이 일어난 이듬해, 아직 온라인에는 아이튠즈가 막 정착했을 뿐, 평생 들어도 다 들을 수 없을 만큼 많은 음악을 자유롭게 스트리밍으로 들을 수 있는 탐욕스러운 시스템도 없을 무렵의 이야기다. 그날 밤 내가 거만하게 한 말은 "이제 CD처럼 어중간한 매체는 그 누구도 사지 않습니다. 따라서 물건으로서 갖고 싶지 않으면 발매하는 의미가 없기 때문에 오브제로서…… 백 보 양보해서 잡화로서 성립할 만한 물건이어야 합니다"라는 취지였다. 독일과 일본을 거점으로 활동하는 '심플 조합'이라는 디자인 팀과 영업이 끝난 후 가게에서 회의하는 자리였다. 어째서인지 독일인인 틸만 씨가 눈앞에 있고, 일본인인 가도쿠라 씨는 스카이프를 통해 맥북 안에 있었다. 베를린은 화창하게 갠 정오였다.

　　디자인 작업은 우여곡절을 겪었지만 그해 12월에《오프 시즌》이라는 내 앨범이 완성된다. 남색 종이 케이스에 빛나는

음반, 크레디트가 실린 종이, 채도가 낮은 은색 떠지를 정교하게 아우르면 아슬아슬하게 오브제로 봐줄 만한 물건이었다. 그것들은 전부 다케다 신이치라는 미술가가 생각해낸 아이디어다. 그는 프랑스 부르주에 있는 국립미술대학에서 공부하고 귀국 후에는 나라에서 창작활동을 이어가고 있었다.

나는 각각의 곡에 대응하는 가상의 거리 지도를 첨부해 억지로라도 앨범을 팔리게 할 노력도 했다. 내 생각이 과한 것일지도 모르겠지만, 마침 당시 음악 업계는 CD를 내는 의미를 스스로 찾아내고 누군가에게 변명할 거리가 없으면 안 될 것만 같은 분위기였다. 그래서 부족한 머리로 어떻게든 지혜를 짜내고자 했다.

하지만 돌아보면 내가 한 일들은 음악의 잡화화에 불과한지도 모르겠다. 음악의 절반 정도가 온라인에서 달아나 물건의 그늘에 잘 숨을 수만 있다면 CD도 수명을 연장하지 않을까 하는 근거 없는 희망에 부푼 잡화점 주인 나름의 발버둥질이었다. 지금은 이미 과도기가 끝나고 CD는 최선을 다했으니 이제 마음껏 살아가도 괜찮지 않느냐는 연민의 시선으로 바라보는 사람도 많다. 불쌍하게 생을 마칠 것인가, 아니면 얇고 네모난 잡화가 되어 목숨을 이어갈 것인가. 이런 말을 하는 사람도 없다. 홀가분하게 자유의 몸이 된 것이다.

이러쿵저러쿵해도 어떤 시대가 되든 한순간만이라도 좋

으니 음악을 온라인에서 끄집어내어 조용한 곳에서 물건으로 살게 하고 싶다는 페티시를 가진 음악가와 호사가들은 계속 나타나겠지. 아마도 그들은 잠시 CD를 벗어나 한 번쯤 확실한 데드엔드를 맞이하고, 더 이상 잃을 것이 없는 끝에 물신화한 녹음 매체로 거슬러 올라갈 것이다. 즉 레코드판이나 카세트테이프로.

<center>✣</center>

레이블에서 발매 기념 판촉 라이브 공연을 타진해왔을 때, 총 15명이 넘는 연주자가 참여한 이 앨범을 재현하기란 불가능하기에 거절했다. 대신 CD 자체를 오브제로 만드는 아이디어를 진행해 다케다에게 내가 만든 20곡을 각각 입체 작품으로 만들게 하고, 음악의 무대가 된 계절이 뒤바뀐 낯선 거리를 납득할 수 있는 공간에서 현실화하는 전시라면 해보고 싶다고 말했다. 꽤나 무모한 제안이었지만 레이블 측도 이해해주어 발매와 동시에 기치조지의 '아웃바운드'라는 가게에서 둘이 함께 전시를 하게 되었다.

아웃바운드의 주인인 고바야시 가즈토 씨는 대학을 나와 번민에 휩싸여 있던 내게 음악을 계속하는 방법을 알려준 은인이기도 했다. 10년도 더 전이지만 그때 '라운더바웃'이라는

자매점에서 라이브 공연을 하지 않았더라면 지금보다 훨씬 전에 음악을 그만뒀을 테니까.

라운더바웃이 영업을 시작한 건 내가 대학교 2학년 무렵이었다. 그곳은 당시 살았던 집에서 몇 분이면 가는 낡은 잡거빌딩에 있었는데, 대학 시절 내내 뻔질나게 드나드는 가게가 되었다. 삐걱삐걱 소리를 내며 검게 때가 탄 붉은 벨벳 계단을 올라 2층에 도착하면, 언제나 숨죽이게 되는 공간이 펼쳐졌다.

가게 이름의 유래인 영국의 로터리식 교차로처럼 취급하는 상품은 다양한 장르를 표방하면서도 고바야시 씨가 아름답다고 느낀 물건만을 엄선한다는 방침이 진열대 구석구석까지 드러나 있었다. 어쨌든 멋있었다. 도쿄가 아무리 넓다 해도 그런 가게는 또 없었다. 라운더바웃이 구현하는 잡화의 세계는 막 도쿄에 온 내가 흥분하며 다녔던 더콘란숍The Conran Shop*, 이데IDÉE**, F.O.B COOP***, Zakka**** 등 잡화의 역사에서 빼놓을 수 없는 유명한 가게들이나 할리우드 런치 마켓, DEPT 등 유명 중고 옷 가게와도 달랐다. 뒤틀려 있고 정제되지 않은, 그 무엇보다도 개인적인 가게였다. 지금 잡화계에서 넘쳐나는

*　　　테렌스 콘란이 설립한 라이프 스타일 편집숍. 1호점은 런던에 있다.
**　　 오리지널 가구와 인테리어 잡화를 판매하는 일본의 인테리어숍.
***　　주로 유럽을 중심으로 한 해외 라이프 스타일, 잡화 편집숍.
****　도쿄 시부야에 있는 잡화점.

예의 바른 라이프 스타일숍과는 하늘과 땅만큼 다르다. 후에 저서《새로운 일용품あたらしい日用品》이 출간되었을 때 영향을 받은 사람으로 무나리*, 야나기 소리**, 임스***를 언급한 다음 태연하게 힙합계의 대성인 아프리카 밤바타를 말해 간이 떨어지는 줄 알았지만, 그럼에도 묘하게 납득되었다. 정말로 다양한 음악을 사랑하듯 물건도 사랑하는 사람이었다.

그런 라운더바웃 위층에 얼마 후 '플로어!'라는 카페가 생겼다. 밤늦게까지 영업을 해서 음악가인 이토 고로 씨와 자주 차를 마시러 갔다.

어느 연말 밤에 고구마 조림을 먹으며 "아래층 잡화점에서 아마도 고로 씨의 〈북 오브 데이즈〉를 틀었어요"라고 하자 "진짜?《울프 송》을 틀어주는 가게가 있다니"라며 놀라워했다. 고로 씨는 "저기서 우리 라이브 할 수 있으면 좋을 텐데……"라며 왼손에 든 이쑤시개로 만주****를 콕 찍으며 웃었다. 이윽고 이노카시라선 전철이 가게 옆 철로를 지나가자 낡은 창문이 희미한 소리를 냈다. 졸업 후 바로 취직한 인쇄소를 도망치듯 나와 잠시 풀이 죽어 있던 나는, 고로 씨의 농담 섞인 제안에

* 브루노 무나리. 근대 이탈리아를 대표하는 예술가이자 디자이너.
** 일본의 산업 디자이너. 단순하면서 절제된 디자인을 일상용품에 접목시켰다.
*** 레이 임스와 찰스 임스 부부. 미국의 가구 디자이너.
**** 밀가루, 쌀 등의 반죽에 소를 넣고 찌거나 구워서 만든 일본의 전통 과자.

"가게에 물건이 너무 많아서 라이브는 어려울걸요"라고 말하면서도 내심 설레었다.

　　2003년 라운더바웃에서 라이브 공연이 실현되었다. 덕분에 스스로 편향되어 있던 음악에서 손을 떼지 않은 것이 좋은 일인지 아닌지는 잘 모르겠다. 하지만 실은 그날 밤 주고받은 대화가 지금의 나를 있게 한 모든 일의 분기점이었다는 생각이 든다. 참고로 그때 라이브를 위해 만든 즉석 밴드에서 기타를 친 O와는 2년 후에 함께 가게를 열게 되었다.

홋토포

내가 대학에 들어간 해에 윈도우 98이 나왔다. 이윽고 소니의 바이오라는 노트북을 알게 되었고, 즉시 현금을 거머쥐고 기치조지 라옥스에 노트북을 사러 갔다.

삐비비비비 삐― 시끄러운 발신음을 내며 미지의 회선이 연결되고 나면, 자기 전 1시간 정도 아무것도 없는 메일함을 확인하거나 밴드가 운영하던 사루사루 일기ˢᵃʳᵘˢᵃʳᵘ日記*에 쓸데없는 글을 쓰거나 호보니치ほぼ日**를 열심히 읽고는 했다. 딱히 재밌어서가 아니라 한밤중에 잠 못 들고 끙끙거리는 인간이 나 혼자만은 아니라는 동시성과 공동체성 같은 감각을 태어나서 처음 경험했기 때문이다. 당시 인터넷 서핑은 정보를 얻기 위한 활동이 아니라, 입학하고 얼마간 친구 하나 없이 도쿄에서 투

* 1999년부터 2011년까지 운영된 일본의 인터넷 무료 일기 서비스.
** 매일 새로운 콘텐츠가 올라오는 일본의 인터넷 사이트.

명인간처럼 살았던 아무런 존재도 아닌 나를 위로해주는 행위였다.

　이처럼 취미와 취향으로 연결된 사람들이 서로 인정 욕구를 채우는 시스템의 본질은 시대가 변하면서 SNS 등으로 계승된 지금도 거의 바뀌지 않았다. 대학 시절을 통해 가상세계에서 태어난 시스템은 서서히 현실로 이동하여 젊은이들이 살아가는 방식을 조금씩 바꿔나가고 있다. 즉 인터넷의 지원을 받은 현실세계는 수요가 적은 서클 안에서 물건을 만들어내고 서로 평가하는 게임을 모든 분야에서 가능하게 만들었다. 나를 포함한 모두가 '표현자'로서 우뚝 일어섰다. 심지어 그것은 자기표현의 한 방법으로 잡화를 만드는 사람을 대량으로 생산하고, 그 후 이어지는 폭발적인 잡화의 확산에 대비하는 일이기도 했다.

<p style="text-align:center">❖</p>

　어느 겨울밤 딱히 살 것도 없이 들른 드러그스토어에서 본가에 살 때 자주 마시던 홋토포ホットポー* 가루가 든 오렌지색 병이 눈에 띄어 잠시 멈춰 섰다. 병을 좌우로 번갈아 기울이며

*　　분말에 따뜻한 물을 타서 마시는 포카리스웨트. 영어 단어 hot의 일본식 발음인 '홋토'와 포카리스웨트의 앞 자 '포'를 합성하여 지은 이름이다.

포카리스웨트와 비슷한 맛이 나는 분말이 움직이는 모습을 지켜보다가 결국 사지는 않았다. 집에 돌아와 욕조에 몸을 담근 채 멍하니 있으니 감기에 걸려 이불을 덮고 누워서, 또 한밤중에 식탁에 앉아 영어 단어를 열심히 외우면서 홋토포를 뜨거운 물에 타 후후 불어가며 마셨던 풍경이 차례로 떠올랐다. 며칠 전 갑자기 고향집을 누군가에게 팔았다는 부모님의 전화를 받고는 나고 자란 집이 사라졌다는 상실감을 느꼈는데, 아직 그런 감정이 남아 있는 것일지도 모르겠다. 잠옷 위에 더플코트를 걸치고 다시 드러그스토어로 향했다.

　물을 끓이면서 평소에 쓰는 '천리안'이라는 검색 사이트에 '오츠카제약, 홋토포'라고 쳤다. 순간 멍청한 전화 회선 탓에 화면이 멈춰버렸다. 잠시 기다리며 커다란 머그컵에 물을 부어 오랜만에 홋토포를 마셔보았다. 내가 알던 것보다 훨씬 엷은 맛이 났다. 가루를 적게 넣었나 싶어 몇 번이고 더 넣어봤지만 기억과 현실의 간극은 결코 메워지지 않았다.

　회선은 멈추기를 반복했고 결국 15분 정도 걸려서 공식 홈페이지에 들어갔다. 그때 문득 남학생이 같은 반 여학생을 만나러 밤늦은 시각 교외 주택가를 찾아가는 영상이 떠올랐다.

　이게 뭐였더라? 맞다, 여학생은 감기에 걸려 결석했다. 흰 입김이 뿜어져 나오는 계절, 멀리 고속도로를 줄지어 달리는 자동차 소리가 파도 소리처럼 들린다. 더플코트를 입은 남학생

은 소꿉친구인 여학생을 좋아해서…… 어라? 그게 홋토포 광고였다는 사실을 깨닫기까지 꽤 시간이 걸렸다.

✣

대학교 3학년 무렵 '이치고 비비에스いちごびびえす*'라는 거대한 사이트가 개설되었고, 그중 경제 게시판을 무척 열심히 읽었다. 그때 나는 최신 OS인 윈도우 Me가 아닌 98을 쓰고 있었지만, 회선은 전화에서 ISDN^Integrated Services Digital Network, ADSL^Asymmetric Digital Subscriber Line로 점점 진화했다. 경제학부 연구 모임도 2채널**파와 이치고파로 나뉘었는데 양쪽 다 저명한 경제학자가 군림하는 게시판이 있었고, 지금 돌이켜봐도 상당히 수준 높은 설전이 벌어졌다. 수업에서 막 배운 '먼델 플레밍의 법칙'이나 '유동성의 함정' 같은 어려운 용어가 그 방면의 프로들에 의해 자유자재로 논의되고 있었다.

내가 입학한 당시에는 아직 버블 붕괴에 의한 불량채권을 어떻게 처리할 것인지가 중점적인 의제였지만, 이치고 비비에스에서 올라가네 내려가네 하던 무렵에는 이미 지금처럼 디

* 스레드 형식으로 운영되는 일본의 인터넷 게시판 서비스.

** 일본의 익명 커뮤니티 사이트. 2017년부터 '5채널'로 명칭이 변경되었다.

플레이션에서 어떻게 벗어날 것인지가 긴급 과제로 떠오르고 있었다. 졸업할 무렵에는 최전선의 경제학자들이 재정재건파와 리플레이션파로 나뉘어 치열한 전쟁을 벌여 더 이상 수습이 불가능한 상태에 이르렀다. 끝없는 양자대립을 처음으로 본 나는 무엇을 믿어야 할지 모르는 절망적인 기분이었다. 10년 후에 도호쿠에서 대지진이 발생하고 이 분야의 끝없는 다툼이 인터넷상의 모든 곳에서 재연될 것이라는 사실을 당시의 나는 알 도리가 없었다.

이치고 비비에스와 같은 시기에 일본에서도 아마존이 개설되었다. 또 '구글하다'라는 신조어가 생겨난 것도 이 무렵이다. 인터넷에 의한 자기충족기능 다음으로 나타난 편리성이라는 제2의 특성이 전자를 덮어버릴 기세로 퍼져나갔다.

'인터넷이 편할 수도 있겠네'라는 인식이 사람들 사이에서 생겨난 시기이기도 했다. 스펀지처럼 구멍이 송송 나 있던 위키피디아도 빈틈이 꽤 메워졌고, 내가 다니던 이류대학에서는 이미 인터넷 없이는 아무도 리포트를 쓸 수 없게 되었다. 세계는 착실히 구글의 "전 세계의 정보를 정리하고 모든 사람이 접근하여 쓸 수 있도록 만들 것"이라는 사명을 향해 발걸음을 내딛고 있었다.

하물며 잡화야 뭐. 위에서 말한 구글의 방침에서 '정보' 자리에 '잡화'를 넣어보면 알 수 있듯이 잡화의 카탈로그화가

무서운 기세로 발전해나갔다. 잡화란 잡화감각을 통해 사람이 인식하는 모든 물건이라는 토톨로지tautology인데, 지금의 잡화감각은 분명 인터넷에 의해 만들어진 것이다. 잡지와 잡화점의 밀월에서 작은 잡화감각이 태어나던 시대와는 규모도 속도도 다르다. 무엇보다 지식인의 목소리가 소비자에게 들리지 않게 되었다. 이미 미의식이 있는지 없는지, 오리지널인지 카피인지 하는 것들은 상관없이 어디서나 사람들이 물건을 접했을 때 생기는 '좋은데', '귀여워', '훌륭해', '멋있어', '예뻐'와 같은 마음의 소리가 점점 온라인 공간에 정보로 흡수되어간다. 그것은 공유되어 잡화감각이라는 거대한 집단의식의 구름 덩어리를 만들어간다. 그 구름 속에서 공급 측 역시 끊임없이 물건을 만들어 낸다.

일단 구름에 빨려 들어가면 어떤 사람이 어떤 잡화를 보고 '갖고 싶다'라고 생각한 순간의 욕망이 어디에서 온 것인지 그 원천을 찾아가기란 불가능하다. 즉 왜 좋다고 느꼈는지 대체 누가 좋다고 알려줬는지 단적으로 알 수 없게 된다. 따라서 당사자는 한 치의 의심도 없이 자신의 감성과 의지로 물건을 골랐다고 믿는다. 만일 어떤 신호를 계기로 조금이라도 의심하기 시작하면 분명 그 사람은 소비자로서 무척 불안한 삶을 살게 될 것이다.

✤

나는 식어버린 홋토포를 단숨에 들이켰다. 그리고 텅 빈 메일함에 들어가 생전 처음으로 얼굴도 모르는 사람에게 메일을 쓴다.

"오츠카제약, 담당자 분께. 밤늦게 죄송합니다. 저는 귀사의 홋토포를 무척 좋아합니다. 물론 지금도 홋토포를 마시면서 이 메일을 쓰고 있습니다. 그런데 2년 전쯤에 남학생이 교외에 사는 여학생을 찾아가는 광고에서 '나~는~ 먼~ 별과~ 가까~운 너를~ 보고 있어~'라는 가사의 J-POP이 배경음악으로 나왔던 기억이 있는데요, 혹시 그 곡의 제목과 가수를 알고 계신지요?"

메일을 보내기 전 다시 한 번 읽고 물결표를 지운 후 "나는 먼 별과 가까운 너를 보고 있어"로, J-POP을 "가요"로 바꿨다. 보내기 버튼을 클릭하고 1분쯤 지나서야 "송신이 완료되었습니다"라는 안내 메시지가 떴다. 그로부터 20년 가까이 지났지만 아직 답장은 없다.

2

도구고

내가 잡화에 관한 책을 구상했을 때 처음 떠오른 것은 전후 공업디자인계의 대가인 에쿠앙 겐지의 《도구고道具考》라는 이상한 책이었다. '에쿠앙'이라는 저자 이름부터 놀랍긴 하지만, 내용은 어디에 내놓아도 부끄럽지 않은 훌륭한 책이다. 여하튼 디자인이 불교를 만난다는 내용이다. 1969년 발행, 절판.

에쿠앙은 그 유명한 기코망 간장병*과 도쿄도의 심볼마크, 미니스톱의 로고, JR역의 사인 시스템, 우리 가게에 올 때 타는 중앙선과 소부선 차량 등 마이크로부터 매크로까지 무엇이든 디자인했다. 이 책은 에쿠앙이 처음 쓴 책으로 서두부터 기합이 잔뜩 들어가 있다.

"토기, 석기로 시작하는 도구의 역사는 바로 인류사라고 해도

* 간장 브랜드 기코망의 간장병. 바닥은 넓고 위로 갈수록 좁아지는 형태와 빨간색 플라스틱 뚜껑이 특징으로, 테이블용 양념병의 상징으로 자리 잡았다.

과언이 아닙니다. 말 없는 도구의 역사는 마치 그림자처럼 인간의 역사에 붙어 따라다녔다고 할 수 있습니다. 그림자의 움직임이 멈춘다면 그건 아마도 인류사의 종말을 의미한다고 해도 되겠지요. (……) 종류도 양도 그 어떤 생물보다 훨씬 많고 심지어 세월이 지날수록 점점 늘어만 갑니다. 인간의 욕망이 끝을 모르듯 도구의 세계도 끝없이 팽창하고 있습니다."

얼마나 장대한가. 인간과 자연의 대화로 존재하는 도구 세계. 에쿠앙은 그 도구세계를 매개로 삼라만상을 있는 그대로 이야기하려고 한다. 나이 지긋한 노인이 먼 곳을 바라보며 "장인의 솜씨는 손과 도구를 보면 알 수 있지" 하는 식의 시답잖은 이야기를 하려는 게 아니다. 〈2001 스페이스 오디세이〉는 아니지만, 인류가 탄생할 무렵의 토기와 동물의 뼛조각으로 만든 물건들부터 석유 탱크나 우주정거장까지 눈에 보이는 인공물은 대부분 도구다. 이 도구의 관점은 이루 헤아릴 수 없다.

이 책에 나오는 도구를 무작위로 뽑아보면 이집트의 황금관, 건물을 짓는 망치, 소박한 재떨이, 진공청소기, 돌도끼, 자동차, 주부를 노동에서 해방시킨 전기밥솥, 훌륭한 버스정류장 등 별의별 게 다 있다. 도구세계의 초거대한 데이터베이스에 접근만 할 수 있다면, 모든 시대로 순간이동 하여 무슨 이야기든 다 할 수 있다고 말하는 듯하다. 이런 느낌으로 책 전체가

기나긴 고도 경제성장기가 막 시작되려던 시절 특유의 전능감
으로 가득하다.

✤

　에쿠앙은 모든 도구가 한순간에 녹아내려 흔적도 없이
날아가버린 히로시마 원폭 중심지의 광경을 열여섯 살 무렵에
목도했다. 그리고 바로 미국에서 몰려든 눈부신 물질적 풍요
속에서 디자이너를 꿈꿨다. 즉 그는 두 사건의 강렬한 대비로
부터 인류가 만들어낸 도구세계의 공과 과를 뼈저리게 깨달은
세대의 디자이너일 것이다.

　이 책에서도 도구라는 위대한 존재를 찬양하면서도, 한
편으로는 도구를 가르쳐 질서를 부여하고 보다 나은 존재로
만들어갈 노력의 필요성을 끊임없이 주장한다. 글쎄, 가르친다
고……? 뭔가 이상하네. 그렇다. '도구세계 도입'이라는 첫 장은
그 거대한 허풍에 가슴이 두근거리지만, 읽다 보면 서서히 뭐
가 뭔지 알 수가 없다. 불자이기도 한 에쿠앙 스님의 생사관이
전개되고 각 장마다 제목도 '무상공간無常空間', '단과 연斷と緣' 같
은 느낌으로 불교의 기운이 강렬하게 떠돈다. "도구란 사람의
마음을 그대로 옮긴 그림"이라고 주장하는 대목부터 변화해가
는 자연, 인간의 업, 수많은 도구가 서로 간섭하여 물결무늬를

이룬다. 중간부터는 사람에 대한 이야기인지 도구에 관한 이야기인지 분간할 수 없다.

더욱이 각 장마다 스님의 정신세계를 나타내는 삽화가 포함되어 있고, 몇 페이지마다 여러 사물을 찍은 흑백사진이 실려 있다. 개와 함께 잠든 원주민, 주구지中宮寺*의 관세음보살, 이구아나 떼, 벌거벗은 아이, 쇼토쿠 태자**, 에나멜 주전자, 점보제트기, 시노*** 스타일 찻잔. 다 말하자면 끝이 없다. 이것들은 어떤 의미에서 제행무상諸行無常의 세계 그 자체이면서 무엇이든 말할 수 있다는 것은…… 미안하지만, 아무것도 말할 수 없는 것과 같지 않냐는 의심이 더해져만 간다. 그리고 "윤회의 아름다움이야 말로 도구세계가 바라는 진정한 염원입니다"라는 말로 대단원의 막을 내린다.

앞에서 봤듯 아무리 길어져도 결코 다음 줄로 넘어가지 않는 디자인 염불은 많은 사람들에게 고행의 길을 걷게 한다. 내가 감동한 건 디자인, 즉 '불교를 만나다'가 아니다. 디자인과 설법을 무기로 어떻게든 이 세상 끝까지 그려보자고 하는 과대망상에 가까운 그의 집념이다. 애초에 요즘 이런 식으로 세계

*　　　나라현에 있는 절. 쇼토쿠 태자가 어머니를 위해 지었다고 한다.
**　　일본 아스카 시대593~710의 왕족. 독실한 불교 신자로 일본에 불교를 보급하고 발전시켰다.
***　　장석을 주성분으로 하는 유약을 바른 도기.

의 정체성을 파악하려고 하는 인간은 거의 찾아볼 수 없다. 인터넷을 조금만 뒤져보면 알 수 있듯 폐쇄적인 작은 커뮤니티가 무수히 난립하고, 무슨 말을 하더라도 상대화의 폭풍에 노출되는 탓도 있을 것이다. 아무리 시간이 흘러도 높은 곳에 도달하지 못하고 아무도 전체성 같은 위험한 상상화를 목표로 삼지 않게 된 것일지도 모르겠다.

✤

《도구고》는 어떤 부류의 디자이너들의 계보를 계승하고 있다. 예를 들어 그래픽 디자이너인 스기우라 고헤이나, 바우하우스 직계인 울름조형대학교에 일찍이 유학한 뒤 일본 디자인학의 주춧돌을 놓은 무카이 슈타로에게도 이어지는 작업이다. 도메스틱한 냄새가 강하다. 나 같은 사람이 무카이의 디자인학을 한마디로 정의할 수는 없지만 나름대로 해석을 해보자면, 뉴턴의 과학적인 광학을 적대시한 괴테의 《색채론》부터 시작하여, 슈타이너와 바우하우스를 거쳐 동서고금의 철학과 시학, 심리학 및 수학, 거기서 파생된 게슈탈트와 프랙털이라는 개념, 그리고 동양의 신비주의를 잔뜩 머금은…… 그야말로 키메라 같은 체계다. 물론 과학적인 실증에서 어느 정도 떨어져 있으면서도 전후를 대표하는 디자이너들의 마음 깊은 곳에

는 "모든 사상은 디자인이라는 틀로 전부 건져 올릴 수 있다"라는 완강한 욕망이 뿌리내리고 있다. 왜일까?

넓은 의미에서 디자인은 산업혁명 이후 대량생산 시대의 부산물이다. 그때까지 장인들이 전부 수작업으로 만들던 물건들을 제조는 기계가, 의장은 디자이너가, 기능 및 구조 설계는 엔지니어가 하도록 분업화되었다. 하지만 양산화가 진행되면 진행될수록 사회에 서툴고 추악한 물건이 나돌고, 그때마다 디자이너라는 직종은 빠른 속도로 증원되었다. 다람쥐 쳇바퀴 돌듯 한 악순환의 시작이었다.

시대가 바뀌면서 점점 직능은 전문화되고 왜소화되어갔다. 어떤 상품이 아름다운 것과 잘 팔리는 것을 동일시하는 모순된 행위를 끝없이 반복하는 사이에 디자인은 무척 좁은 영역이 되어버렸다. 이와 같은 디자이너들의 숙명에 저항하기 위해 디자인이라는 개념을 더욱 크게 확장하여 세계를 기술할 수 있는 총합성을 손에 넣으려고 하는 운동이 꽃을 피웠다.

그 선두에는 물론 19세기 후반 윌리엄 모리스가 주도한 미술공예운동이 있지만, 이미 "역사는 반복된다. 세 번째는 비극일지 희극일지 모르겠지만" 같은 느낌으로 디자인 부흥운동은 전 세계에서 몇 번이고 반복되어왔다. 반세기가 흐른 후 일본에서도 "우리는 상업주의의 첨병이 아니다"라는 백 번째 외침이 울려 퍼지고, 모리스나 바우하우스의 가르침을 뛰어넘

는 특수한 사상체계를 만들기에 이르렀다. 완전히 뿌리를 내렸는지는 모르겠다. 여하튼 이런 현상들은 에쿠앙도 참가한 메타볼리즘운동*을 주도한 건축가들의 책에서도 공통으로 나타나는, 일종의 만능감을 수반하는 것이었다.

<center>❖</center>

자, 나는 잡화세계를 열심히 생각해야 한다. 물론 《도구고》에서는 잡화를 다루고 있지 않다. 책이 나오기 3년 전인 1966년, 긴자에 소니 빌딩과 함께 소니플라자가 탄생하고 잡화의 판도라의 상자가 열리기 시작했다. 큼직한 알파벳이 쓰인 컬러풀한 세제와, 투박한 은색 토스트기가 일본 젊은이들의 눈을 사로잡았다. 하지만 에쿠앙의 귀에는 아직 들어가지 않았다. 도구세계 내부에서도 이 무렵부터 잡화화의 침식이 시작되었지만, 에쿠앙은 백색가전과 자동차가 무제한으로 늘어나는 현실에 경종을 울리면서도 가사에서 해방시켜준 고마움을 설파했다. 물자 부족과 물자가 넘쳐흐르는 감각이 아직 서로 균형을 이루는 시대였다.

백색가전의 진화는 '소비사회'의 정점인 1980년대에 절

* 1960년대, 끊임없이 변하는 도시에 맞춰 건축 역시 계속 변화하는 유기체로 보자는 일본의 현대건축운동.

정을 맞이한다. 가전이 각 가정에 보급되고 어느 회사의 제품이라도 품질이 거의 균일하게 상향 평준화된 시대다. 소비자는 더 이상 그 기계가 어떤 원리로 움직이는지 복잡해서 알지 못하고 알려고도 하지 않는다. 자연스레 엔지니어의 직무능력은 이면으로 들어가고 표층을 수놓는 디자이너의 작업이 전면에 나선다. 사람들은 신기한 디자인이나 광고에서 제시하는 이미지와 문맥, 그리고 무엇보다 겉모습을 보고 물건을 고르게 된다. 이게 바로 잡화화의 발단이었다.

1980년대를 거치면서 잡화감각은 점점 도구를 감염시켰다. 가급적 원시적인 물건, 자질구레한 물건부터 노렸다. 1980년대 후반에 접어들면 많은 제조사가 무설비 제조, 즉 '공장이 없는' 기업 형태를 모색하기 시작한다. 설계와 디자인, 영업에만 특화된, 가장 중요한 제조는 타사에 맡기게 된 것이다. 처음에는 애플을 비롯한 컴퓨터 산업에서 퍼져 나갔는데 금세 뒤따르듯 잡화와 식품 업계에서도 OEM 공급에 의존하게 되었다. 이런 무설비 제조화가 훗날 잡화의 폭발적인 증식을 뒷받침했다. 물론 그 전에 국제적인 분업체제, 즉 글로벌경제가 갖춰져야 하겠지만.

이렇게 하여 물건과 정보로 꾸역꾸역 채워진 사회가 도래한다. 인터넷을 통해 모든 게 넘칠 만큼 많아지면 수많은 선택지로부터 다양한 물건이 손에 들어온다. 전후와 비교하면 꿈

같은 삶인 한편, 시장은 인간이 처리할 수 있는 물건과 정보량을 크게 초과하고 만다. 사람들은 많은 선택지 앞에서 당황하면서도 소비를 가속화한다. 그리고 한 물건에 흥미를 느끼는 길이도 점점 짧아진다. 조금 과장해서 말하면 한계 수용력을 초과한 소비자는 어떠한 대상에서 흥미를 잃는 것과 새로운 무언가를 손에 넣는 것을 구별할 수 없게 된다. 그렇게 확대해가는지 축소해가는지조차 알 수 없게 된 상황에서 '도구를 가르치는' 설교 따위에 누가 귀를 기울이겠는가?

✤

2015년, 에쿠앙은 세상을 떴다. 이승에 남은 나 따위가 《도구고》의 유지를 받들 수 있을 리 없고, 말세의 가게는 죄로 인해 망하거나 혹은 생각이 길어진 틈에 산더미처럼 쌓인 재고에 짓눌려 자연스레 망하거나 둘 중 하나일 테다. 어느 쪽이든 제행무상이다. 하지만 매일 계산대에 앉아 계산기를 두드리며 잡화를 포장하며 생각한다. 가게를 둘러보면 여기저기에 도구가 잔뜩 있다. 그러나 그것은 잡화병이 옮은 도구다. 《도구고》가 나온 지 반세기가 흘렀다. 도구 중 절반은 겉으로는 도구의 얼굴을 하고 있으면서도 속으로는 잡화로 환골탈태한 세계에 살고 있다는 사실을 누구 하나 신경 쓰지 않는 걸까? 그 외의

물건이었던 잡화가 물건세계의 큰 지분을 차지하고 오히려 도구가 그 외의 영역으로 밀려나는 현실을.

그렇다면 에쿠앙이 목표로 삼았던 전체성을 욕망으로 점철된 잡화세계에서 그려낼 수는 있을까? 애초에 잡화는 도구가 지닌 '기능성'과 같은 명확한 척도를 갖고 있지 않다. 따라서 우열을 가리기 어렵기 때문에 잡화세계에서는 상대화가 진행되고, 잡화 자체를 이야기한다는 전제가 증발해버린다. 이윽고 "잡화는 뭐든 상관없지 않아? 서로 각각 다른 거지"라고 냉소하는 것으로 이야기는 끝이 난다. 잡화를 가르친다는 것은 난센스 코미디일 뿐이다.

이 세상에 잡화점 주인이 잡화를 소개하는 책은 썩어 문드러질 만큼 많지만 메타잡화론을 말하고자 하는 사람을 잘 모르는 이유는 모두 자신이 믿는 잡화를 파는 데 필사적이기 때문만은 아니다. 오히려 나를 포함한 모두가 잡화 따위를 완전히 믿지 못하고, 잡화 전체에 관해 이야기하는 의미를 이끌어내지 못하기 때문이다. 잡화화란 도구를 비롯한 모든 물건의 '상대화'의 또 다른 이름이기도 하다.

잡화고雜貨考. 그것은 에쿠앙이 평생 잊지 못한 한여름의 폭심지에서 멀리 떨어진 장소에 있으면서 지금도 방치된 채 유령처럼 공중을 떠돌고 있다.

길가의 신

2016년 2월부터 6월까지 도쿄 미드타운에 있는 21_21 디자인사이트*에서 〈잡화전〉이 개최되었다. 디렉터는 일본을 대표하는 상품 디자이너 후카사와 나오토. 디자인 가전인 플러스 마이너스 제로나 무인양품의 상품 디자인에 관여했고 다마미술대학교 교수, 일본민예관 관장을 맡고 있다.

그 이름대로 잡화를 모은 전시이지만, 잡화를 "시대가 바뀔 때마다 외국에서 온 다양한 생활문화 및 새로운 관습을 유연하게 받아들여, 생활 속 여러 물건을 자신의 것으로 만들어온 일본인의 생활사를 상징하는 존재"라는 관점으로 다시 보자는 시도였다. 우선 입구에는 〈마쓰노야 행상松野屋行商〉이라는 작품명의 생활잡화를 가득 실은 커다란 짐수레가 떡하니 자리 잡고 있다. 이것은 메이지 시대의 사진을 토대로 행상인들의

* 　도쿄 미드타운 내 미드타운 가든에 위치한 전시 공간. 세계적인 건축가 안도 다다오가 설계했다.

이동 점포를 재현한 것으로, 제2차세계대전이 끝난 해에 창업한 마쓰노야*가 실제 짐수레에서 장사를 한 것은 아니다. 어디까지나 상상도로 멀리는 에도 시대 정도까지 잡화의 역사를 거슬러 올라갈 수 있음을 나타낸 작품이다. 잡화점은 대나무 바구니나 빗자루 등 생활에 필요한 작은 도구를 모은 생활잡화점이나 그것들을 짐수레에 싣고 돌아다니며 팔았던 상인들로부터 시작된다는 가설이 뿌리 깊다.

　　이어지는 다음 전시실에서는 그런 생활잡화들이 어떻게 업무용품, 가구, 의복, 식품 등의 물건들을 잡화로 끌어들여 라이프 스타일숍을 비롯한 현재의 탐욕스러운 잡화 붐과 이어지게 되었는지를 패널로 전시하고 있다. 그중에서도 외래품, 바우하우스, 북유럽 디자인, 민속공예운동, 크래프트 디자인, 민속공예 붐, 플라스틱, 공업 디자인, 디자이너, 패키지, 대량생산, 소비사회, 잡지 카탈로그, 잡화점, 골동품 등의 15가지 키워드로 잡화의 흐름을 깔끔하게 정리한 코너는 훌륭했다. 이러한 잡화의 성분표만 있다면 각 잡화점이 어떠한 자양분으로 구성되어 있는지 간단히 조사할 수 있다. 실로 유용한 분류법이라고 생각한다.

　　말할 필요도 없이 잡화사라는 대분류는 학술적으로 존

*　　1945년 창업한 일본의 초물전.

재하지 않는다. 물론 역사 논쟁도 없다. 하지만 좁은 의미에서 세련된 잡화의 역사라고 하면 '매거진하우스 사관'이라고도 말할 수 있는, 동사同社의 잡지와 잡화에 의한 공동투쟁의 역사를 거의 그대로 정사로 받아들여도 크게 위화감은 없을 것이다. 《앙앙anan》,《뽀빠이》,《크루아상》,《브루투스BRUTUS》,《올리브》,《릴랙스relax》,《쿠넬》 그리고 다시《뽀빠이》…… 순서대로 읽으면 잡화의 흐름을 대략 알 수 있다. 좀 더 정확히 말하자면, 적어도 1990년대까지는 매거진하우스라는 작은 출판사가 어떻게 그 흐름에 힘을 쏟고 다양한 지류를 통솔하여 만들어왔는지를 알 수 있을 것이다. 출판계의 잡화인 잡지가 아직 대중매체였던 시절의 이야기다.

마지막 전시실에는 일선에서 활약하는 라이프 스타일 숍 12곳의 주인과 스타일리스트들이 직접 고른 잡화들로 만든 가상 점포를 꾸며 놓았다. 나는 각 전시의 참신함에 마음이 들떠 탄성을 지르며 황홀한 잡화 만다라를 즐겼다. 동시에 지금 있는 아름다운 공간이 광활한 잡화세계의 극히 일부에 지나지 않는다는 사실을 깨달았다. 디자인성이나 세련됨과는 거리가 있는 100엔숍, 종합생활용품점, 쇼핑몰 같은 장소들, 혹은 탐욕스러운 잡화 브랜드나 유행에만 눈길을 돌리는 듯한 패션세계에서 오늘도 보이지 않는 잡화가 영토 확장을 계속해나가고 있을 터였다. 어떠한 논리도 없이 모든 욕망을 단적인 형태로

바꾸어가는 잡화의 본성은 전시장에서는 말끔히 지워져 있었다. 만일 당초 참가 예정이었던 분카야잡화점이 있었다면 어땠을지 상상하며 전시장을 떠났다.

잡화는 어디에서 왔을까? 돌아오는 길 내내 그런 개운치 않은 마음을 품은 채로 어느 투박한 가게에 들렀다. 그곳은 오래된 상점가를 걷다 보면 반드시 길가의 신*처럼 자리 잡은 생활잡화점이나 철물점 같은 가게였다. '브리콜라주 아키야마'라는 간판 속 글자 '브리콜라주'는 빛바랜 겨자색으로, '아키야마'는 색이 지워져 볕에 탄 자국처럼 붕 떠 있었다. 밖에는 소비세가 3퍼센트인 시절 그대로인 알루미늄 주전자, 때 탄 노리타케** 재고품과 터퍼웨어*** 그릇들, 몇 번이고 녹아 끈적이는 덩어리가 된 비닐테이프 등이 무질서하게 쌓여 있었다. 왜 생활잡화점의 노인들은 가게를 그만두지 않을까? 이미 하고 안 하고의 문제가 아닌 것일까? 그들은 물건을 사고파는 행위 자체를 이미 초월한 것일지도 모른다.

시간이 멈추고 먼지가 쌓인 가게 안에서 나는 도구가 잡화로 변화하는 것을 망설이는 모습, 혹은 잡화가 아직 도구였

던 시절의 잔재를 엿보았다. 그것들은 아마도 눈부신 가게 밖으로 나오는 찰나 탐욕스러운 잡화감각에 사로잡혀, 그저 레트로한 잡화로 소비될 것이다. 그만큼 덧없는 무언가가 깃들어 있다. 앞으로 수십 년이면 늙은 길가의 신들은 이 세계에서 사라질 것이다. 생활잡화점부터 잡화까지 꽤나 긴 진화의 여정을 곁에서 보아온 주인은, 가게 의자에 앉은 채 내가 있다는 사실조차 눈치채지 못했다. 그저 묵묵히 소리가 나지 않는 TV의 빛을 바라보고 있었다.

천의 키치

　몇 년 전인가 한 잡지에 "성스러운 것도 천박한 것도 상류도 하류도 전부 이 사회처럼 가능한 한 다양한 물건이 한데 어우러져 치고받으며 무너질 듯 말 듯 동거하는 유토피아"라는, 마치 로버트 노직*의 사상 같은 이상적인 가게론을 뻔뻔하게도 기고한 적이 있다. 최근에는 자주 쓰지 않는 말이지만 예전이었다면 이러한 심성을 '키치kitsch'라는 말로 조롱했을지도 모르겠다. 독일어로 저속한 것을 뜻하는 말. 가짜. 고상한 척하는 모조품. 예술이 왜소화된 것. 그야말로 잡화를 위해 존재하는 듯한 말로, 만일 잡화점 주인이 키치하다고 한들 전혀 놀라운 일이 아닐 것이다.

　일본에서 키치한 잡화점이라고 하면 하라주쿠에 있는 전설적인 잡화점 분카야잡화점을 빼놓고는 말할 수 없다. 한

*　미국의 철학자. 저서인《무정부, 국가, 그리고 유토피아Anarchy, State, and Utopia》에서 최소한의 국가가 바람직한 국가라고 주장했다.

시대를 쌓아 올린 그곳의 영향력은 실로 헤아릴 수 없는 수준이다. 젊은 날의 고이즈미 교코*나 데뷔하기 전 노미야 마키**와 같은 연예인들. 혹은 F.O.B COOP 의 창립자 마스나가 미쓰에나 D&DEPARTMENT의 대표이자 그래픽 디자이너 나가오카 겐메이 등. 그리고 그 후에 잡화계를 이끈 사람들. 예전의 《올리브》나 《앙앙》, 그리고 리뉴얼 후 《쿠넬》에 손을 대 다시 한 번 주목을 이끈 전설적인 편집자 요도가와 미요코를 비롯한 모든 잡지 미디어의 관계자들. 그중에서도 가장 영향을 많이 받은 것은 잡지와 잡지를 잇는 셀 수 없을 만큼 많은 스타일리스트들일 것이다.

분카야잡화점은 1974년 3월, 시부야 파이어거리에서 처음 문을 열었다. 주인은 원래 디자이너였던 하세가와 요시타로. 1974년은 아직 사이공이 함락되기 전으로 베트남전쟁이 한창 수렁에 빠져들어 갈 무렵이다. 버블 절정기인 1989년에는 땅을 사 모은 돈으로 거금을 손에 쥐고 하라주쿠로 이전. 그 후에 버블 붕괴도 잃어버린 20년도 미꾸라지처럼 빠져나가더니 2015년 초에 휙 문을 닫았다.

폐업하기 얼마 전에는 《키치한 물건부터 버리기 힘든 물

* 일본의 가수 겸 배우로, 1980년대 선풍적인 인기를 끌었다.

** 일본의 가수. 그룹 피치카토 파이브의 멤버다.

건까지, 분카야잡화점キッチュなモノからすてがたきモノまで文化屋雑貨店》이라는 제목으로 책을 냈다. 하세가와 본인의 기나긴 싸움을 천연덕스럽게 되돌아본 이야기를 글로 옮긴 책이다. 영국의 패션 디자이너 폴 스미스와 협업하여 만든 잡화 소개와 일본의 패션 디자이너 고니시 요시유키와 나눈 대담도 실려 있어 재미있다. 여하튼 1970년대부터 2010년대까지 40년에 걸쳐 '싸고 키치한' 말고는 달리 표현할 방법이 없는 독특한 잡화를 세상에 꾸준히 내놓은 위업은 잡화계의 기적이라 할 수 있다.

분카야잡화점의 상품 구성은 주로 아시아 여러 나라에서 사온 물건과 오리지널로 제조한 물건으로 되어 있다. 이도 저도 전부 사람을 우습게 보는 듯한 잡화뿐이지만 그중에서도 숭고한 성화聖畵를 머그컵, 재떨이, 노트, 펜, 파우치, 쿠션커버, 시계, 액세서리 등 다양한 물건으로 콜라주한 시리즈가 유명하다. 성화 중에서는 역시 예수와 마리아가 나오는 것이 많다. 다음으로는 마오쩌둥과 간디. 스탈린은 본 적 없지만 힌두교의 신들이나 부처는 있던 것 같다.

가게를 열고 얼마 안 되었을 무렵, 잡화점을 방문한 손님은 잔뜩 쌓여 있는 플라스틱 삼위일체상과 성녀가 그려진 재떨이를 보고 무슨 생각을 했을까? 겉으로는 웃으면서도 그 성스러움과 속됨의 격차 속에서 어슴푸레 도착 증세를 느끼진 않았을까? 후에 키치라고 부르는 신선한 감각을 포함한 잡화

의 등장은 매거진하우스 계열의 잡지를 중심으로 몇 번이고 소개된다.

이 키치한 쾌락의 메커니즘은 자본이 무자비하게 되풀이하는 성스러움과 속됨 사이의 상하운동 안에 있다. 잡화뿐 아니라 장사란 원래 동서고금을 막론하고 수력발전처럼 낙차가 클수록 이익도 크다. 기술, 지식, 풍요, 문화, 정보 등의 낙차. 상품은 높은 곳에서 낮은 곳으로 흐르고, 돈은 낮은 쪽에서 높은 쪽으로 빨려 들어간다. 이윤은 사람들이 낙차에 더 이상 놀라지 않는 날까지 계속 생겨난다.

시대가 발전하고 삶이 풍요로워지면 선택지가 늘어나면서 낙차는 사라진다. 고만고만한 물건들 사이에서 웬만해선 놀라지 않게 된 소비자를 두고 광고들이 처절한 쟁탈전을 벌인다. 그러면 분야를 막론하고 대량소비를 노리는 하위문화가 상위문화의 이미지를 훔치려는 움직임이 포착된다. 그리고 신성한 존재, 상류사회의 삶, 상아탑에 있는 지적인 학문, 순수미술, 경외의 대상 등이 서브컬처와 소비문화에 그 분위기만 빼앗긴 채 저렴한 물건으로 전락하는 순간 키치함이 태어난다. 분카야 잡화점의 잡화는 어디까지나 모든 키치한 물건들이 지닌 우스꽝스러운 일면에 지나지 않는다.

자본은 발정기의 원숭이처럼 아직 아무도 등정하지 못한 성스러운 산을 발견하면 기어올라 번지점프를 한다. 키치한

물건을 사방에 뿌려대면서. 그리고 언젠가 질리면 또 다른 산을 찾아 떠난다. 인터넷은 그런 식민지 개척에 더욱 박차를 가하고 정복한 산의 신비를 금세 벗겨낸다. 그것이 바로 키치의 마법이 풀린 잡화계의 현주소이기도 하다.

분카야잡화점이 개점한 1970년대 전반은 미국에서 컬트 붐이 다시 일고, 뉴컬트라는 이름으로 즐겁고도 위험한 밈들이 전 세계로 확산되던 시기다. 온갖 스피리추얼리즘이 판을 쳤고 아주 조금만 과학적으로 사실이라는 점이 포인트였다. UFO, 신흥종교, LSD, 인도 붐, 자기계발, 명상, 요가, 테라피, 힐링, 다이어트, 릴랙스. 위험한 컬트부터 지금이라면 패션 잡지에 특집으로 나와도 이상하지 않을 내용까지 천차만별이었다. 1971년에는 광기 어린 뮤지컬 〈지저스 크라이스트 수퍼스타〉가 대히트했다. 록으로 뮤지컬을 한다는 시점에서 어떻게 된 거 아닌가 싶지만, 신을 록으로 찬양한다는 것 자체가 무척이나 키치하다.

1960년대에 젊은이들이 돌아가야 할 전통을 산산조각 내어버린 탓에 1970년대에 들어와서부터 사회는 불안을 흡수하는 완충 장치를 잃어버렸다. 그러므로 손에 잡히는 대로 멀쩡한 것부터 이상한 것까지 이것저것 믿기 시작했지만, 믿는 자신도 어디까지가 진짜이고 어디부터가 가짜인지 확실히 알지 못했다. 그 결과 믿던 것조차 잃어버리기 시작했다. 멀리 미국

에서 일어난 그런 불온한 소동은 아마도 분카야잡화점의 상품 구성에도 어렴풋이 그림자를 드리웠을 것이다.

❖

보충 설명을 조금 더 하자면, 키치감각이 싹트기 시작한 것은 1960년대 팝아트까지 거슬러 올라간다. 평범한 일러스트레이터였던 앤디 워홀이 팝아트를 이끌고 쳐들어간 곳에는 계층화된 하이아트 제국이 굳건하게 버티고 있었다. 1962년 L.A.의 갤러리에서 어디서나 흔히 볼 수 있는 통조림과 지폐, 샤넬 No.5. 등을 인쇄한 그림을 전시하자, 고객들은 순식간에 정체 모를 배덕함 속으로 끌려들어 갔다. 그렇게 매출이 오르고 작품도 그럭저럭 예술로 인정받았다. 이는 복제 가능한 판화 한 장 한 장에 예술성과 세속성의 합선이라는 키치한 회로가 놓인 순간이기도 했다.

여기에서 한술 더 떠 미술평론가 클레멘트 그린버그가 추상표현주의*를 찬양한 1930년대의 논문 〈아방가르드와 키치〉까지 거슬러 올라가면 그제야 키치의 기원에 다다랐다고 할 수 있다. 거기서 처음으로 키치라는 말이 미술평론에 편입되었

* 일반적으로 1950년대 미국의 추상회화를 일컫는 말.

기 때문이다. 대체적으로 이런 느낌이랄까?

> "인류의 교양 있는 사람들 사이에서는 무엇이 좋은 예술이고 무엇이 나쁜 예술인지, 시대를 초월하여 어느 정도 전체적인 의견 일치가 분명 있었다고 생각한다. (……) 이런 의견의 일 치는 그저 예술 안에만 있는 가치와 다른 분야 안에 있는 가 치 사이를 구분하는 선에 기인한다. 키치는 과학과 산업에 의 지하는 합리화된 기술에 의해 이 구별을 사실상 지워버렸다."
>
> −《그린버그 비평선집》*

그야말로 팝아트의 탄생을 포함한 미술의 앞날을 예견 한 논고다. 다만 강조해두고 싶은 점이 있다면 그린버그가 이 책을 집필한 제2차세계대전 이전 시대에는 이항대립, 즉 순수 예술과 키치, 숭고한 예술가와 우매한 대중, 전위와 후위 같은 알기 쉬운 대조물이 아직 확실히 기능하고 있었다는 점이다. 그런 단순한 도식을 전부 지워버릴 정도로 거대한 소비사회의 쓰나미가 예술계를 덮친 것은 좀 더 나중의 일이다. 참고로 이 논문이 세상에 나온 다음 해에 벤야민은 나치에 쫓기다 죽고, 그가 죽기 4년 전에《기술복제시대의 예술작품》이 발표되었다.

* 《グリーンバーグ批評選集》, 후지에다 데루오 편역, 게이소쇼보, 2005.

자, 오늘날 파인아트의 세계는 어떠한가? 그 짧은 역사는 깨끗하게 정리되어 현대미술 작가를 꿈꾸는 전 세계의 사람들이 정통에 가까우면서도 한편으로는 아방가르드 할 의무를 지닌 일종의 게임으로 성행하는 듯이 보이기도 한다. 이야말로 아방가르드의 키치화라고 해야 할 상황이다. 모두가 전위적이라면 후위가 없는 것도 당연하다.

요즘 들어 예술은 지역활성화정책이나 문화정책에 의해 여기저기 끌려다니고 있다. 그러므로 그린버그가 말한 "예술 안에만 있는 가치"가 대체 어디에 있는지, 좋은 예술과 나쁜 예술의 판별이 어디에서 이뤄지는지 이제는 누구도 한눈에 알아볼 수 없다. 자본으로 가득 차 규율을 잃어버린 잡화세계는 이미 오래전에 그렇게 되어버렸지만, 언젠가는 전부 같은 운명에 처할 날이 올지도 모른다.

✤

어쨌든 분카야잡화점의 키치한 잡화는 폭발적인 인기를 구가했다. 그것은 뻔질나게 드나들던 수많은 스타일리스트들을 통해 잡화 미디어에 편승하여 세상에 퍼져 나갔다. 빌리지 뱅가드Village Vanguard*나 우추햣카宇宙百貨** 같은 후속 잡화점도 속속 나타나면서 시장에는 키치한 잡화가 차고 넘치기 시작

했다. 참고로 분카야잡화점과 함께 자주 소개되는 중국잡화점 다이추大中는 사실 2년 먼저 오사카의 교바시에서 개점했다. 하지만 "우리가 만든 잡화의 개념을 그저 흉내 냈을 뿐입니다"라고 하세가와 요시타로가 말한 것처럼 같은 아시아계의 잡화라도 키치함의 세련된 정도가 전혀 달랐다.

분카야잡화점은 기업으로서 이윤을 추구하고 점포를 늘리는 것을 달가워하지 않았다. 마지막까지 하세가와 요시타로라는 개인이 오로지 자기 마음대로 운영해나가며 자영업자로서 긍지를 잃지 않았다.

창업 후 40년. 마오쩌둥 손목시계와 십자가 저금통을 보고 정신이 혼미한 사람은…… 아마 없을 것이다. 점점 더 확장된 키치의 바닷속에서 소비자는 웬만해선 흥분하지 않는 몸이 되어버렸다. 잘 만든 제품은 지금도 많지만, 예전처럼 키치한 쾌락이 몸 전체를 훑고 지나가는 일은 없다. 판권이 넘어가 노트나 인덱스 테이프가 되어버린 워홀의 모나리자나 매릴린 먼로처럼, 키치의 마법은 풀리고 이제는 빈껍데기만 남아 있다. 그리고 키치한 물건이 자취를 감추는 세상에서 전설적인 잡화점도 조용히 막을 내렸다.

*　　　나고야를 근간으로 한 서점 체인. 잡화, 음반 등도 취급한다.
**　　　키치한 물건을 파는 잡화점. 현재는 나고야점과 온라인숍만 남아 있다.

천의 쿤데라

"인간 존재의 양극이 서로 닿을 만큼 가까워져 고상한 것과
속된 것, 천사와 파리, 신과 똥의 차이가 사라지는 광경을 견
딜 수 없게 되었을 때, 전류가 흐르는 철조망에 몸을 던지려고
달려 나간 스탈린의 아들을 떠올리게 한다."

　　　　　　　　　−밀란 쿤데라,《참을 수 없는 존재의 가벼움》*

　　문학에서 키치라고 하면 체코 태생의 소설가 밀란 쿤데
라가 1984년 발표한 대표작《참을 수 없는 존재의 가벼움》을
빼고는 이야기할 수 없다. 이건 좀 과장을 보탠 말이고 그저 내
가 좋아하는 작품일 뿐이지만, 그럼에도 키치에 관해서 이만
큼 집요하게 파고든 소설도 없지 않을까? 그 대부분의 이야기

*　　이 글에 수록된《참을 수 없는 존재의 가벼움》의 인용문은 아래 원문을 중역
　　했다.《存在の耐えられない軽さ》, 밀란 쿤데라 저, 지노 에이이치 역, 슈에이
　　샤, 1998.

는 제4부 '대행진'에서 전개되는데, 읽어보면 알 수 있듯 사람들이 일반적으로 생각하는 키치와는 다르다. 상황에 따라서는 완전히 반대 의미로 정의하기도 한다. 이야기가 조금 복잡해지지만, 쿤데라가 생각해낸 키치라는 개념은 세월을 거쳐 우리가 도달한 잡화계의 지평을 깊이 생각하게끔 했다.

작품의 배경을 간단히 설명하면, 쿤데라가 태어났을 때 그의 조국은 체코슬로바키아란 이름이었다. 그때까지 오스트리아·헝가리 제국의 지배에 반발하는 형태로 대두된 민족주의운동으로 체코인과 슬로바키아인이 한 국가를 이루었기 때문이었다. 쿤데라가 한창 사춘기였던 열아홉 살 때, 소련의 지원을 받은 체코슬로바키아공산당에 의해 일당 독재가 시작되면서 체코슬로바키아는 사회주의공화국이 되었다. 이윽고 악몽과도 같았던 스탈린의 숙청이 체코슬로바키아에서도 똑같이 되풀이되었다. 그것은 어느 날 갑자기 이웃이 사라지고 자신이 왜 죽어야 하는지도 모른 채 총구 앞에 서는 그런 세상이었다.

1956년에 흐루쇼프가 스탈린을 비판했다. 중앙집권국가의 자정작용으로 일어난 일이었지만 비판의 불씨는 다른 나라에까지 번져 1968년, 체코슬로바키아에서도 뒤늦은 개혁운동이 일어났다. 이른바 '프라하의 봄'이다. 기쁨도 잠시, 소련군의 전차가 국경을 넘어 출동했고 문자 그대로 혁명은 탱크에 짓밟혔다. 언론통제가 시작되고 개혁을 지지했던 쿤데라도 점차 창

작의 자유를 잃어 결국 프랑스로 망명할 수밖에 없었다.

연고를 찾아 필사적으로 몸부림치며 기반을 닦은 쿤데라가 체코를 떠난 지 9년. 프라하에 진정한 봄이 찾아와 체코와 슬로바키아가 평화리에 분리되기 9년 전, 조용한 분노 속에서 프랑스어로 발표한 소설이 바로 《참을 수 없는 존재의 가벼움》이다. 격동하는 냉전 시대의 유럽에서 자신의 존재를 걸고 우왕좌왕하는 남녀를 속되면서도 철학적인 문체로 그리고 있다. 쿤데라는 집요하게 묻는다. 그들과 우리의 삶과 죽음은 가벼웠는가, 무거웠는가?

자, 그렇다면 중요한 키치는 어떻게 표현되고 있는가? 쿤데라류의 현학적이면서도 복잡한 논리는 접어두고 결론부터 말하면, 키치란 무엇인가를 절대로 옳다고 신봉하는 심성을 가리킨다. '무엇인가'의 자리에는 신을 비롯하여 공산주의, 파시즘, 민주주의와 같은 정치 형태, 페미니즘 같은 사상, 유럽, 아메리카, 국가, 인터내셔널과 같은 사상공동체 등 모든 것이 들어갈 수 있다. 쿤데라는 제아무리 숭고한 것이라 할지라도 절대적으로 옳다고 믿고 스스로 의심하지 않는 시점에서 키치한 것이 된다고 비판한다. 급기야 예전부터 자신도 모르게 믿으며 살아온 소중한 기억이나 소망, 혹은 사랑조차도 끄집어내어, 절실하게 믿고 그것과 일체화하려는 순간 키치한 것으로 변용되어버린다고 주장한다.

"그 노래가 아름다운 거짓이라는 점은 잘 알고 있다. 키치는 거짓이라고 간파당하는 순간에 키치하지 않은 상황에 놓인다. 그렇게 자신의 권력을 잃고, 다른 모든 인간의 약점이 전부 그렇듯 감동적인 것으로 바뀌어간다. 우리 가운데 그 누구도 키치에서 달아날 수 있는 초인은 없다. 설령 우리가 아무리 경멸하려고 해도 키치는 인간의 본성에 속하기 때문이다."

여기서 드러나는 것은 아마도 인간은 무언가를 믿지 않고서는 살아갈 수 없다는 단순 명쾌한 사실과, 그렇다면 사람은 살아 있는 한 키치에서 벗어날 수 없다는 것이다.

다시 서두에서 인용한 대목으로 돌아가보자. 제2차 세계대전 중에 독일의 수용소에 갇힌 스탈린의 아들 야코브. 그는 자신이 싼 똥을 치우지 않고 더러운 방을 그대로 썼다. 나 같은 보통 사람은 왜 방을 치우지 않는지 알 수 없다. 냄새 날텐데. 하지만 그는 신의 자식이다. "똥이 부정되고 모든 사람이 똥이 존재하지 않는 듯이 행동하는" 키치한 세상에서 살아온 것이다. 물론 같은 방에 수감된 영국인 포로들과 크게 다툰다. 분노에 휩싸인 야코브는 사령관에게 청문회를 열어 분쟁을 해결해 달라고 요구하지만, 독일인들은 똥 문제에 대해 말하기를 거부한다. 그는 하늘을 향해 무언가 외치더니 전류가 흐르는 철조망으로 뛰어들어 죽는다. 그는 키치하기를 선택했다. 왜냐

하면 "거절과 특권이 같아지고, 고귀함과 천박함의 차이가 사라져 신의 자식이 똥 때문에 심판 받는 것이 가능하다면, 인간의 존재는 그 무게를 잃고 참을 수 없이 가벼워지기" 때문이다.

쿤데라에 따르면 존재의 무게는 키치 안에 깃든다. 혹은 키치한 이상과 일체화하려다 거기서 굴러 떨어지면, 다시금 믿을 만한 무언가를 찾아 헤매며 우왕좌왕하는 인생 속에서 존재의 무게가 생겨난다. 이 책의 후반부에서 가벼움과 무거움은 높음과 낮음으로 변주된다. 사랑도 질투도 잊고 여자에 빠져 가벼운 삶을 살아온 주인공 토마시도 마지막에는 무겁고 낮은 곳에 다다르고 만다. 조용한 시골 마을의 호텔에서 토마시는 사랑하는 테레자와 전쟁이 일어나기 전 유행하던 곡에 맞춰 춤을 추며 이런 말을 듣는다. "당신은 여기까지 왔어요. 이런 낮은 곳으로, 더 이상 내려갈 수 없는 낮은 곳으로."

쿤데라는 조국에서 멀리 떨어진 방에서 자신을 포함한 인간의 천박하고 모순에 가득 찬 삶 전부를 골똘히 생각한 것은 아니었을까?

❖

지금 우리 생활에 키치는 존재할까? 앞에서 말했듯이 분카야잡화점에 산처럼 쌓인 잡화는 40년 후에는 껍데기뿐인

키치가 되어버렸다. 삶을 뒤덮는 시장 속에서 성스러움과 속됨의 낙차는 거의 사라지고, 성스러운 것도 속된 것도 어딘가로 자취를 감추고 말았다. 쿤데라의 정의에 따르면 시장이란 그야말로 야코브가 있던 고귀함과 저급함의 차이가 사라진 수용소와 닮았다.

이러한 자본의 큰 물결 속에서 사람들이 갖고 싶은 물건은 시시각각 변하고 있다. 유기농, 삶의 기본이 되는 아이템, 메이드 인 저팬, 롱 라이프 디자인, 친환경…… 최신 물건을 계속 사는 소비부터 소비를 덜 하기 위한 소비까지 최근 10년간 여러 잡화 트렌드가 계속 바뀌어가며 개발되었다. 좋아하게 된 잡화도 거기에 녹아 있는 이야기와 가치관도 끝까지 믿지 못하고 흘려보내다 보면, 금세 다른 물건에 눈길을 주거나 질려버리고 만다. 하지만 쿤데라식으로 말한다면, 존재가 무거움을 잃고 가벼워지기 전에 우리는 또 다른 무언가를 믿고 새로운 잡화를 좋아하게 되어 다시 시장으로 돌아온다. 믿었다가 질리고, 질리면 다시 믿는다. 이런 쳇바퀴 속에서 언제나 반쯤 질리고 반쯤 믿는 이도 저도 아닌 감각을 갖게 된다. 이것이 시장에서 우리의, 혹은 잡화라는 존재의 무거움이자 가벼움은 아닐까?

하여간 쿤데라가 키치와 키치가 아닌 것을, 무거움과 가벼움을, 문학적인 이항대립으로서 발견하고 그 사이에서 흔들

리는 마음을 이야기로 만든 세계는 차츰 종말을 맞이하고 있는지도 모르겠다. 쿤데라는 반세기 전 동란의 시대를 무대로 주인공들과 우리에게 삶과 죽음이 무거웠는지 가벼웠는지 물었다.

　지금 그 물음에 이렇게 답해야 한다. "이미 무겁지도 가볍지도 않다"라고.

11월의 골짜기

잡화를 좋아하는 사람이 사랑하는 3대 작가라고 하면 생텍쥐페리, 미야자와 겐지, 토베 얀손 정도가 아닐까? 이들의 라이선스는 여러 곳으로 팔려 나가 다양한 잡화로 다시 태어났다. 심지어 모두가 팬이라고 자처하지만 실제로 그들의 소설을 읽은 사람이 얼마나 되는지는 알 수 없다는 점까지 포함하여 무척이나 잡화적인 존재라 할 수 있겠다.

《어린 왕자》 굿즈를 좋아한다고 말하면서 《어린 왕자》를 읽지 않은 사람은 없지만, 왕자가 자살했을 수도 있다는 사실을 기억하고 있는 사람은 그리 많지 않다.

전에 친구가 프랑스에서 수입해 온, 나무가 쓰러지듯 왕자가 사막에서 무너져내리는 장면을 표현한 리소그래프를 가게에서 판매한 적이 있다. 관심을 보이는 손님에게 "이건 '자, 이게 다예요'라는 말을 남기고 한 발짝 떨어진 곳에서 뱀에게 물려 죽는 장면을 표현한 작품입니다. 별로 돌아가기 위해서요"라

고 설명하면, 대부분은 '그런 이야기였던가?' 하는 표정을 짓고는 했다. 그때부터 캐릭터 잡화에는 무언가 죽음을 기피하는 본성이 있는 것은 아닐까 하는 생각이 들었다.

얼마 전, 친구와 진보초를 걷다가 어느 서점 앞에서 《어린 왕자》 뽑기 기계를 발견했다. "리틀 프린스, 어린 왕자와 나"라고 쓰여 있었다. 어린 왕자면 어린 왕자지, '어린 왕자와 나'는 또 뭐람? 이인증*에 걸린 듯한 어린 왕자 종이 인형 옆에는 찌그러진 얼굴에 꼬리가 무척 큰 여우가 있었다. 물론 그 옆에는 "소중한 것은 눈에 보이지 않아"라는 문구가 큼지막하게 쓰여 있었고, 캡슐에는 카드 지갑이나 필통 등이 돌돌 말려 들어 있는 듯했다. 참고로 또 다른 친구 왈 《어린 왕자》 주차장도 있다고 한다. 분명 그 어딘가에 "소중한 것은 눈에 보이지 않아"라고 쓰여 있음에 틀림없다. 식당이든 주차장이든 화장실이든 간에.

이렇게 말하는 나도 《어린 왕자》를 무척 좋아한다. 별다른 고민이 없었기에 오히려 막연히 고통스러운 밤을 지새웠던 사춘기 시절, 얼마나 도움이 되었던가. 그러나 《인간의 대지》를 읽고 난 후에 내 고민 따위는 앙투안 드 생텍쥐페리의 장렬한 인생에 비하면 코딱지만도 못하다는 사실을 깨달았다. 그것은 《어린 왕자》를 몇 번이고 읽어도 알 수 없는 사실이었다.

* 자신이 낯설게 느껴지거나 자기로부터 분리, 소외된 느낌을 경험하는 장애.

✤

　독자들도 잘 알고 있겠지만, 생텍쥐페리는 작가이자 비행기 조종사였다. 목숨을 잃을지도 모르는 공포 속에서 글을 쓰고 그 공포 속에서 삶을 구가한 인물이다. 제2차세계대전 중에도 두 번이나 출격했다. 첫 번째는 프랑스군으로, 두 번째는 프랑스가 나치에 점령된 직후 뉴욕으로 망명하여 자유프랑스군으로 나섰다. 그리고 그의 정찰선과 함께 프랑스 남부의 바다에서 생을 마감했다.

　《야간비행》에 수록된 데뷔작 〈남방우편기〉는 대륙을 오가는 선원처럼 폭풍 속에서 죽을까 봐 걱정해 가지 말라고 매달리는 여성을 떨치고 아프리카에서 프랑스까지 신속한 우편 항로를 확보하려는, 개인을 뛰어넘어 인류의 목표를 위해 거친 하늘을 여행하는 비행사들의 이야기다. 죽어서 돌아오지 않는 자와 살아 돌아온 자 사이를 가로지르는 고요한 어둠이 묵묵히 작품을 지탱한다. 이것이 《인간의 대지》나 《전시조종사》에 와서는 실존주의적인 인생철학의 색채를 띤다. 어떤 의미에서 헤밍웨이보다도 고매하고 마초스러운 그의 세계는 목숨이라는 빗장이 없는 삶에 무슨 의미가 있는지를 집요하게 그리고 있다. 도망치려고 허둥대는 내 인생과는 너무나도 먼 세계이면서 물론 잡화와도 아무런 관련이 없다.

모래알 위에서 소리 하나 내지 않고 쓰러져 별로 돌아간《어린 왕자》와 환상적인 사후세계를 둘러싸고 벌어지는 겐지의《은하철도의 밤》은 독자 안의 동심에 호응하고,《야간비행》과 칼보나드 화산 분화에 목숨을 바친《구스코 부도리의 전기》*는 실존적 차원에서 이어져 있다. 생텍쥐페리와 겐지 모두 짧은 생애를 보냈는데, 어쩌면 전란의 소용돌이 가운데 글을 쓰는 동시대인으로서 멀리 떨어져 있는 상대에게 응답한 것일지도 모르겠다. 하지만 결코 잡화와는 아무런 관련이 없다.

왜냐하면《어린 왕자》굿즈에서 중요한 것은, 눈에 보이는 것, 저렴하고 누구라도 바로 소유할 수 있다는 점이기 때문이다. 제아무리 제조사가 "소중한 것은 눈에 보이지 않아"라는 문구를 곁들인다 한들 새빨간 거짓말일 뿐이다. 잡화는 이야기가 지니고 있던 그림자도, 자신의 창조주인 생텍쥐페리의 죽음조차도 알지 못한다. 물론 사람들은 잡화를 손에 넣은 후에 자유롭게 사랑할 수 있다. 극단적으로 말하자면 사람은 그 무엇과도 마음을 나눌 수 있다.

그렇다면 토베 얀손은 어떨까? 시험 삼아 아마존 검색

* 미야자와 겐지의 동화. 주인공 '구스코 부도리'는 기상 이변으로 냉해가 심해져 기근이 든 처참한 환경에서 어려움을 이겨내고 자라서 화산국 기술자가 된다. 훗날 희생을 무릅쓰고 칼보나드 화산을 인공적으로 폭발시켜 기후 온난화에 성공한다. 농업 연구에 매진해 사람들을 돕고자 했던 겐지의 모습이 담긴 자전적 동화다.

창에 '무민'을 쳐보면 이미 이야기는 잊히고 잡화 캐릭터로만 인식되고 있다는 사실을 알 수 있다. 그들은 애초에 전쟁 중에 집필된 불온한 동화에 불쑥 얼굴을 내밀고, 그 후 사반세기에 걸쳐 쓰인 무민 사가 안에서 글과 함께 숨 쉬어 왔는데도 말이다. 무민 소설은 문고본으로 총 아홉 권인데, 무민 잡화를 사랑하는 것과 책을 다 읽는 것은 별 관계가 없을지도 모르겠다.

등장인물은 모두 정도의 차이가 좀 있을 뿐 예민한 성격을 갖고 있다. 개중에는 광인 같은 캐릭터도 있다. 물건을 마구 집어 던지거나 부수는 것은 물론, 마음에 상처를 입고 속세를 등진 사람, 위험한 사상을 지닌 아나키스트, 배회하는 노인, 시체를 보고 껄껄 웃는 무리들까지 나온다. 이런 군상극 가운데 이들의 연결점이 되는 유일한 지점이 무민 가족인데, 이 공동체를 계속 지탱해오던 엄마 무민도 마지막에서 두 번째 소설인 《아빠 무민 바다에 가다》에서 아빠 무민의 보이지 않는 억압에 괴로워하며 정신 이상을 일으킨다.

삶의 터전인 골짜기를 버리고 항해를 떠난 무민 가족은 어느 무인도의 등대에 정착하게 된다. 아빠 무민은 무언가에 홀린 듯 마치 딴사람처럼 신경질적으로 변하고, 아들 무민은 어느 날 성에 눈을 뜨더니 등대를 나가버린다. 무인도에 홀로 남은 엄마 무민은 멀리 떨어진 고향을 그림으로 그리는데, 얀손은 이 장면에서 예술이 지닌 자기치유기능을 은근히 암시하

고 있다. 마지막에는 그토록 골짜기로 돌아가고 싶어 하던 무민 가족이 어디든 마찬가지라며 달관하는 경지에 이르며 이야기는 끝이 난다.

이어서 내가 가장 좋아하는 마지막 이야기《무민 골짜기의 11월》에는 무민 가족이 나오지 않는다. 골짜기는 마치 장례식장과 같은 분위기로 가득 차 있다. 아름다운 가을이 깊어만 가는 가운데 아무도 없기 때문에 비로소 드러나는, 사람과 사람을 잇는 안개와 같은 유대감의 존재를 얀손은 그리고 있다. 하지만 결국 골짜기에 모인 사람들은 잠시 마음을 나눈 후 각자 길을 떠난다. 이윽고 골짜기에는 겨울이 찾아오고 소설은 막을 내린다.

소수자로 태어난 사람들은 자신들을 이해하지 못하는 세상 대다수의 사람들로부터 쫓겨나고, 겨우 안식처를 찾아내더라도 거기엔 같은 소수자끼리의 다툼이 또 기다리고 있다. 《무민 골짜기의 11월》에서 얀손은 그럼에도 한층 더 고독을 존중하며 개개인이 붙지도 떨어지지도 않고 존재하는 듯 편향된 유토피아를 그린다. 그것은 더 이상 커뮤니티라고도 할 수 없는 또 다른 공동체다. 물론 그런 사회는 소설 밖에는 존재하지 않는다. 만일 있다고 해도 어린 시절 기억 속이나 어느 한정된 시간 속에서만 살짝 보이는 신기루일 것이다.

✤

　　오랫동안 가게를 하다 보면 가게를 사이에 두고 사이가 좋아지는 사람도 있고 소원해지는 사람도 있다. 어찌되었든 커뮤니티 비슷한 것이 생기기 마련이다. 하지만 잡화를 그저 사고파는 한 결코 모든 다양성에 공평한 기회가 주어지지는 않는다. 극단적으로 말하면 가게에 전시할 물건을 고르는 행위는 계속해서 무언가를, 또 누군가를 배제해나가는 작업이기도 하다. 어떤 물건을 두려면 또 다른 물건은 치워야 한다. 한 문맥에 속하면 다른 문맥에서는 튕겨져 나온다. 어떤 사람은 오고 또 다른 누군가는 오지 않는다. 보이지 않는 드레스코드 같은 규칙이 있을지도 모르지만, 왜 그렇게 되는지는 아무도 모른 채 방황한다. 그렇다고 해서 중간에 걸쳐 있는 잡화점을 만들려고 한들 엄청난 재능이 있지 않고서는 계속해서 유지해나가기 어렵다. 내용 없는 소설처럼 혹은 생활필수품이 없는 편의점처럼 누구의 욕망도 자극하지 못하고 그저 사업을 접을 뿐이다. 그런 가게를 잔뜩 봐왔다.

　　그러나 이처럼 보잘것없는 장사의 막다른 골목은 거들떠보지도 않는, 빅데이터에 접근 가능한 거대 쇼핑사이트는 모든 문맥을 유유히 넘어 잡화를 늘어놓는다. 일개 자영업자는 사람의 인식 범위를 훌쩍 뛰어넘는 시스템이 그려내는 다양성

을 그저 손가락이나 빨며 지켜볼 수밖에 없다. 그렇다면 작은 가게가 살아남을 방법은 빛 좋은 개살구인 다양성을 얼른 버리고, 지금 당장이라도 문을 걸어 잠그는 것뿐이다……

　　한때 나는 그런 생각들로 고민했다. 세월이 흐르고 안정된 수입을 얻는 것과 반비례하듯 가게의 문호와 가치관이 매일매일 좁아지는 것을 두려워하면서도, 살아남기 위해서는 문을 걸어 잠가야 한다는 사실을 배워나갔다. 어째서 그렇게 진지하게 고민했는지는 기억나지 않지만 주인의 전후 사정을 이해한 손님이 늘면 늘수록 재산이 된다는 사실을 이해하면서도, 내가 좋아하는 잡화로 넘쳐나는 직장이 마치 밀폐된 방처럼 답답하여 견디기 힘들었다.

　　그 시절을 곰곰이 떠올리면 나도 모르게 《무민 골짜기의 11월》을 다시 읽고 싶다. 계절은 가을. 모두 고독하고 조금은 외롭다. 공기는 맑고 차가우며 괴짜 주인공들은 몰려왔다가 스쳐 지나가듯 떠나간다. 오늘 밤은 8시가 되면 얼른 가게 문을 닫고 근처 다방에서 느긋하게 책을 뒤적여야겠다. 11월의 골짜기가 아직은 잡화와 멀리 떨어져 있으면 좋겠다만.

속됨과 속됨이 만날 때

그해 도쿄의 크리스마스에는 미지근한 밤바람이 거리에 불고 있었다. 가게 문을 닫으면, 뜨거운 물이 담긴 냄비에 수돗물을 섞어, 한 달 가까이 선물 포장을 해댄 탓에 피로한 오른손을 담갔다. 가게 안에 들러붙은 석회처럼 허연 덩어리를 손톱으로 긁어내면서 내일부터 거리는 조용해지고 앞으로 며칠이면 올해도 끝난다는 생각에 마음이 놓였다.

그날 밤엔 아무도 만나고 싶지 않았기 때문에 되도록 뒷골목길로 상점가를 빠져나간 후, 전부터 궁금했던 키안티라는 이탈리아 음식점을 방문했다. 어두운 가게 안에는 60대 정도로 보이는 부부가 묵묵히 일하고 있었고, 입구에서 가장 가까운 큰 테이블로 나를 안내했다. 묵직한 나무 벤치에 앉아 바질리코와 해산물 샐러드, 디저트로 커피를 주문했다. 딱딱한 등받이 뒤편으로 장식장이 있었는데, 와인병과 마트료시카가 놓여 있었고 그 안쪽 벽에 금색 액자가 기대어 세워져 있었다.

히로 야마가타*의 그림이었다. 함박눈이 내리는 도회지의 한구석에서 난쟁이들이 크리스마스를 즐기고 있다. 12월이 되면 매년 이 그림을 꺼내어 장식하는 것일까? 그렇다고 하더라도 액자가 기름과 먼지에 찌들어 있는 걸 보면, 대체 몇 번의 크리스마스를 보내면 이렇게 될지 궁금했다.

손님은 나 외에 여성이 한 명, 그리고 패딩을 입은 무척 건장해 보이는 남자가 대각선 자리에서 와인을 마시고 있었다. 여성은 금방 계산을 하고 나갔고, 따뜻한 실내에서도 패딩을 벗지 않는 남자는 벽에 시선을 붙박고 달의 모습이 매일 그려진 달력을 보고 있었다. 어디선가 본 적이 있는 얼굴이었다.

문득 내가 거리에서 보고 '윌렘 대포'라고 부르던 남자라는 사실을 깨달았다. 윌렘 대포는 영화 〈플래툰〉의 마지막 장면에서 엑스 자로 뻗어 죽은 그 남자다. 우리 동네 대포는 장발을 묶어 올리고 한여름에도 패딩 소매를 말아 올린 채 격투가처럼 기민한 몸놀림으로 마을 구석구석을 오갔다. 언젠가 뒷골목에서 한 번 스쳤을 때, 그는 하늘을 올려다보며 허리에 손을 대고 콜라를 단숨에 들이켜고 있었다. 만화에나 나올 법한 자세에 놀라 쳐다보니, 콜라로 가랑가랑 가글을 하더니 기세 좋게 하수구에 뱉어냈다. 그러고는 다시 콜라를 들이켰다.

* 일본의 화가. 화려한 실크스크린 작업과 함께 후반에는 레이저와 홀로그램을 사용한 작업을 하기도 했다.

아까부터 대포가 눈앞에서 달의 차고 기움을 고찰하며 조용히 와인을 마시는 모습을 곧이 믿기 어려웠다. 다른 사람일까? 시선을 그림으로 옮긴다. 여전히 난쟁이들이 눈이 내리는 도회지 한구석에서 크리스마스를 즐기고 있었다. 그림 가장 구석부터 순서대로 밤하늘, 불꽃, 누군가 실수로 놓친 풍선, 삼륜차 비슷한 게 달려 있는 체펠린*, 고층 빌딩들. 그림 가운데 쪽에는 큰 나무가 몇 그루 서 있었고, 어쩐지 그 아래로 시공간이 일그러져 이른 아침 같은 무색의 약한 빛으로 가득한 공원이 펼쳐져 있다. 당연하다는 듯 풍선을 든 아이들, 오픈카에 탄 뚱보, 꽃을 파는 여자, 춤추는 연인, 모닥불을 둘러싼 가족. 아무리 봐도 무대 배경 그림을 모티브로 한 듯한 요소가 이어진다.

몇 판인지 알 수 없을 정도로 겹겹이 인쇄된, 어쨌든 컬러풀한 그 실크스크린은 내가 연말 성수기에 끝없이 팔았던 갖가지 잡화를 떠올리게 했다. 아무 의심의 여지없는 무척 평화로운 소재들의 모음. 마음을 살짝 어루만져 기쁘거나 슬픈 사람들 주변에서 잔물결처럼 오갈 뿐인 작품. 거기에는 예술을 극한까지 왜소화시킨 잡화의 세계와 통하는 구석이 있었다.

* 독일의 체펠린이 만든 경식 비행선.

✤

히로 야마가타는 1980년대를 거치며 실크스크린으로 쌓은 엄청난 부와 맞바꾼 대가로 적어도 일본의 파인아트계에서는 영구 추방당했다. 1990년대 중반 무렵, 그는 자신의 인생을 되돌리기 위해서라도 지폐 다발처럼 실크스크린을 돌리던 일에서 완전히 손을 떼었다.

어스름한 기억이지만 고등학교 시절에 읽은 《릴랙스》라는 잡지에서 오야마다 게이고*가 L.A. 말리부비치 근처에 있는 야마가타의 아틀리에를 방문한 기사가 있었다. 분명 인터뷰 초반에 "스테이트state 하지 않는 것이 나의 스테이트먼트statement다"라고 말하며, 복제 예술로 보낸 지난 과거에 대해 한마디도 하지 않았다. 대신 레이저 빔이나 레인보우 홀로그램을 사용한 최근의 작품을 소개하고, 나사와의 공동 연구, 미국의 고명한 공대 대학원에서 우주학과 물리학을 배운 이야기를 했다. 만들고 싶으니 만들 뿐이라며 예술에는 흥미가 없다는 기색을 확실히 보였다. 고등학생이었던 나는 그 레이브 파티 같은 빛을 사용한 작품에 떠도는 일말의 수상함에서 판화가였던 과거와 현재를 잇는 힌트를 찾으려고 했다. 그러나 역시 중학교 퍼즐 동

*　　　일본의 음악가. 일본 팝 장르의 하나인 시부야계에 큰 영향을 주었다.

아리에서 반년 걸려 만든 그 그림의 작자와 동일인이라는 생각은 들지 않았다.

❖

뉴욕을 거점으로 활동했던 리투아니아 영화감독인 요나스 메카스의 〈365 데이 프로젝트365 Day Project〉라는 작품이 있다. 애플의 의뢰를 받아 제작한 그 작품은 주로 아이팟으로 찍은 일기 같은 영상으로 2007년 1월 1일부터 12월 31일까지 매일, 10분 미만의 영상이 업로드 되었다. 지금도 메카스의 홈페이지에서 볼 수 있다.

4월 14일 토요일. 뉴욕에서 열린 야마가타의 설치미술 전시장에 메카스가 있었다. 홀로그램으로 뒤덮인 어두운 회랑에 일곱 빛깔로 변화하는 휘황찬란한 빛의 명멸이 천장에 수천 개나 달린 사각형 거울 조각을 통해 난반사를 반복한다. 고령의 메카스가 인파 속을 휘적휘적 걸으며 사람의 인지능력을 완전히 넘어, 반사라는 물리 현상을 멈추려고 하지 않는 야만적인 빛을 영상에 담으려고 카메라를 계속 돌린다. 복도 중간에서 야마가타와 만나지만 메카스의 아이팟은 공격적이기까지 한 섬광등이 작가의 내면을 가리고, 거기에 선량한 난쟁이들의 세계를 엿볼 수 있는 틈이 조금도 없는 모습을 담아냈다.

2월 3일 토요일. 15년 전에 야마가타의 공방을 방문했을 때에 촬영한 필름을 사용했다. 〈지상 낙원地上の楽園〉이라는 제목으로, 메르세데스 벤츠의 클래식 카에 꽃과 나비 그림을 그린 프로젝트의 제작 풍경이다. 이 시점에서 난쟁이 모티브는 유기되었다. 데님을 위아래로 걸친 지친 모습의 중년 남성은 4월 14일의 남자와는 전혀 다른 사람처럼 어딘지 모르게 후지오카 히로시*를 떠올리게 한다. 야마가타는 〈지상 낙원〉을 완성한 후 할리우드에 있는 전망 좋은 공원인 반스돌 아트 파크에 세운 미술관에서 발표했는데, 영상에서는 그때 절친한 친구였던 앨런 긴즈버그가 건넨 코멘트를 메카스의 아들이 낭독한다. ……긴즈버그가 절친한 친구라고?

실은 야마가타는 1994년 즈음부터 긴즈버그나 그레고리 코르소 등 비트 세대 산증인들의 의뢰를 받아 〈비트닉Beatnik〉이라는 다큐멘터리 영화를 만들고 있었다. 그러나 둘이 친분을 쌓은 것은 그보다 훨씬 전으로, 야마가타가 1972년에 파리 국립미술학교에 장학생으로 유학한 이래인 듯하다. 그와 관련된 사정은 잘 알려지지 않았지만 인터넷을 뒤져보면 ANA가 제공하는 라디오 프로그램에서 2001년 방송된 인터뷰 기사가 남아 있다. 진행자는 바이올린 연주자 하카세 다로.

* 일본의 배우. 〈가면라이더〉 시리즈로 이름을 알렸다.

방송에 따르면 1978년 미국으로 이주하기 전, 야마가타는 파리의 어느 화랑과 계약하고 그림을 그리면서 아이다 아키라, 스티브 레이시 등의 프리재즈 음악가들과 교류를 갖고, 거기서 파생된 모임을 통해 긴즈버그를 비롯한 시인들과도 관계를 쌓은 듯하다. 또 음악 프로모터로 활동하여 한 베닝크, 데릭 베일리, 아트 앙상블 오브 시카고의 돈 모예, 조셉 자먼 등의 실험음악가들의 콘서트를 기획했다고 한다.

❖

성자의 빈곤한 베리에이션과는 달리, 속물들 중에는 여러 속물이 있다. 모두 각자 다른 그림자를 지고 있지만, 야마가타의 그림자는 크게 굴절된 어둠을 떠는 듯한 느낌이다. 그는 이재에 밝았을 뿐 재능은 없었다고 말한다면 그 말도 사실이지만, 재능이 있는 것과 속물인 것은 또 다른 이야기다.

성스러운 밤에 감상적으로 흘렀지만 문득 바로 전까지 물질계의 속물 같은 잡화를 손이 저릴 만큼 팔던 내가, 그의 속물근성 가득한 인생을 인정할 수 없다면 잡화를 취급할 자격이 없는 것은 아닐까 하는 생각이 들었다. 설령 그 무대 배경 같은 작품 대부분을 이해할 수 없다고 하더라도.

정신을 차리고 보니 윌렘 대포가 자리에 서서 주방 벽에

걸린 화려한 장식용 접시를 바라보고 있다. 그러더니 갑자기 낮은 목소리로 "이거 마욜리카* 접시인가요?"라고 물었으나 부부는 아무런 대답도 하지 않았다. 남편은 마침 내가 주문한 파스타를 볶고 있었고, 부인은 고개를 숙인 채 유리잔을 닦고 있었다. 주방이 한눈에 보이는 카운터석은 손님을 앉히지 않는지 낡은 잡지와 전표 뭉치가 쌓여 있었고, 그 위에 은색 돌고래 문진이 놓여 있었다.

"해산물 샐러드입니다. 크리스마스라 서비스로 매시드 포테이토도 같이 드렸습니다." 부인이 물고기 모양 드레싱 병과 함께 파란 접시를 내왔다. 나는 서둘러 화장실에 가서 벽돌 모양의 벽지에 둘러싸인 채 손을 씻었다. 내일부터 거리는 조용해지고 며칠 후에는 올해가 끝난다는 사실에 다시 한 번 마음이 놓였다. 자리에 돌아오니 대포는 이미 나간 후였다. 나는 뒤돌아 금색 액자에 든 그림을 바라보았다.

그 후로도 몇 번 키안티에 갔다. 1년 내내 언제 가더라도 히로 야마가타의 크리스마스 그림이 장식되어 있다는 사실을 알았다. 마치 한여름에도 패딩을 벗지 않는 윌렘 대포처럼.

* 흰 바탕에 여러 물감으로 무늬를 그린 이탈리아산 도자기.

현악 4중주곡 제15번

"쇼스타코비치 없어?"

"네? 없습니다."

"레코드 가게 아냐?"

"아, 전에 있던 가게 말씀이시군요. 마이티 레코드. 지금
은 잡화점으로 바뀌었습니다. 그래서 음반은 없어요."

"그럼, 쇼스타코비치 몰라?"

"모릅니다."

"베토벤이 환생한 것 같다고."

"잘 모릅니다."

"말러도 없어?"

"없습니다."

가게를 열고 1년이 되기까지는 '레코드 가게 지도'를 손
에 들고 들어와서는 잠시 가게를 둘러보다가 레코드 가게가 아
니라는 사실을 깨닫는 순간 도망치듯 나가는 중년 남성 손님이

꽤 있었다. 물론 그들은 두 번 다시 오지 않았지만 여든 살 정도로 보이는 쇼스타코비치를 좋아하던 노인은 그 후에도 몇 번이고 찾아왔다. 그는 가게 근처에 있는 벽돌로 만든 낡은 다세대 주택의 집주인이었다. 무서울 만큼 둥근 얼굴에 작고 땡그란 눈을 하고는 머리는 희멀거니 몇 가닥 남지 않은 사람이었다. 하지만 〈바람이 불 때When The Wind Blows〉*에 나오는 '짐'이라는 할아버지와 무척이나 닮아서인지 만날 때마다 괜히 슬퍼지고는 했다.

　　짐은 다음 날에도 가게에 찾아왔다. 이상한 예감이 들었는데, 아니나 다를까. 쇼스타코비치의 오래된 음반을 들고 있었다. 번스타인인지 카라얀인지 잘 기억나지 않지만 분명 〈레닌그라드〉라는 교향곡이 수록된 음반이었다. 무표정한 얼굴로 "들어볼래?" 하고 묻는데, 지금 들었다간 분명 앞으로 매일 음반을 들고 올 것 같아서 "아뇨, 지금 턴테이블이 고장 나서요……"라고 둘러댔다. 짐은 한바탕 CD에 불만을 늘어놓더니 아쉬워하며 휘적휘적 돌아갔다.

　　짐은 정년까지 도쿄에서 일하며 태평양전쟁이 끝난 후 여러 도시 계획에 관여했다고 했다. 어느 날인가 "나는 말야.

*　　영국의 만화가 레이먼드 브릭스의 작품을 애니메이션으로 만든 영화. 은퇴한 후 전원생활을 하는 노부부가 핵전쟁을 겪으며 일어나는 일을 그린 작품이다.

지금까지 많은 마을을 만들어왔지만, 사실은 화가가 되고 싶었거든"이라며 운을 떼었다.

"전쟁 탓에 그림을 포기할 수밖에 없었지. 이래봬도 미대 출신이거든. 다마미대라고 있잖아, 거기 말야. 하지만 패전 후에는 그림 따위를 그리고 있을 때가 아니었지. 나는 살기 위해 취직을 했어. 자네처럼 편하게 살지 못했지."

"저라고 편하게만 사는 건 아닙니다."

"하지만 이제 다시 그림을 그린다네."

"무슨 그림을 그리시나요?"

"도시 계획의 연장이야. 내가 완수하지 못했던 계획의 다음 단계를 그리는 거야. 하지만 평범한 그림은 아니야. 그런데 자네 혹시 컴퓨터도 잘하는가?"

"아뇨, 잘 못합니다."

"흠. 그럼 자네는 잘 모르겠지만 나는 컴퓨터 그래픽이라는 것을 하고 있다네. 포토샵이라는 최신 소프트웨어를 사용해서 말이지."

나는 신기하다는 표정으로 맞장구를 쳤다.

"최신 컴퓨터 그래픽은 놀라운 기술이야. 뭐라고 설명하면 좋을까, 자유롭달까? 뭐든지 만들 수 있지."

"대단하십니다."

"그래, 대단하지."

그는 검지손가락으로 공중에 무한대 기호 비슷한 것을 연신 그려댔다. "정말이지 꿈같단 말야."

그다음 주, 예상대로 짐은 거대한 캔버스백을 들고 가게를 찾았다. 그러고는 가로 1미터 세로 60센티미터 정도 되는 거대한 인화지를 꺼냈다. 그건 말 그대로 대단했다. 예상을 훨씬 뛰어넘는 그야말로 아웃사이더 아트였다. 짐의 컴퓨터 그래픽은 1980년대쯤의 여명기를 떠올리게 하는 원시적인 기술이었지만 노인에게는 어울리지 않는, 어딘지 모르게 에로틱하고 초연한 광기로 가득한 화풍은 왠지 달리의 그림을 연상케 했다. 멀리서 보면 호소노 하루오미*의 《파라이소》 앨범 재킷의 콜라주처럼 키치한 분위기도 있었다. 아마도 스스로 그린 그림과 찍은 사진, 잡지와 화집 등을 스캔하여 마음껏 잘라내고 붙여 만든 노년의 망상을 표현한 그림들이었다.

어떤 작품에서는 허드슨강에서 본 뉴욕의 야경 사진을 가공했는데 수면이 전부 아스팔트 도로로 바뀌어 있었다. 밤하늘에는 알몸에 성조기만 걸치고 텐갤런 해트를 쓴 카우걸이 떠 있었다. 섹시한 여성은 그 외에도 여기저기 있었다. 가령 아스팔트 위에는 〈벌거벗은 마하〉와 같은 포즈로 엎드려 누워 있는 육감적인 백인이 있었다. 초고층 마천루 위에는 또 다시 마

* 일본의 음악가, 음악 제작자. 그룹 핫피 엔도, 옐로 매직 오케스트라의 창립 멤버였으며, 일본 대중음악에 큰 영향을 주었다.

천루가 이어져 비현실적으로 높은 건물들이 줄지어 늘어서 있었다. 참고로 트윈타워, 즉 세계무역센터는 짐의 세계에서는 아직 존재하고 있었다. 그러나 하늘에는 타오르는 유성이 꼬리를 길게 늘이고 시뻘건 불똥을 뿌려대고 있어, 앞으로 몇 시간 안에 이 모든 것을 파괴할 것처럼 보였다. 그런 디스토피아 같은 하늘에 크리스천 라센*의 그림처럼 물고기가 헤엄치고 있었다. 다만 돌고래가 아닌 생선 통조림에 그려진 정어리였지만.

짐은 그 후에도 계속 작품을 가져왔다. 전부 본 적 없는 도시 계획의 꿈을 토대로 확고한 에로티시즘과 광기의 세계가 펼쳐져 있었다. 《월리를 찾아라!》처럼 짐 본인의 사진이 군데군데 콜라주 되어 있다는 사실을 깨달았을 때에는 웃음을 참기 힘들었다.

짐은 마침 비슷한 시기에 가게 위층에 있던 '토키'라는 카페에도 매일처럼 드나들었는데, 카페 주인은 이미 짐을 '천재'로 부르고 있었다. "요즘 그 사람 계속 와? 천재 말야. 저번에 보여준 그림은 사람만 거꾸로 되어 있었는데…… 정말 대단하다니까"라며 웃었다.

이러한 자극적인 교류는 1년 정도 계속되었다. 그러나 이별은 느닷없이 찾아오기 마련이다. 딱히 짚이는 구석도 없이

* 　미국의 화가. 돌고래와 바다거북 같은 수중 동물, 백마 등을 환상적인 화풍으로 그려서 버블 시대 일본에서 특히 대중적인 인기를 얻었다.

갑자기 왕래가 뚝 끊어졌다.

　　가게를 열고 두 번째 겨울을 맞이하는 어느 추운 날. 짐이 "자네는 어차피 레코드는 안 듣겠지?"라며 쇼스코비치의 CD를 주었다. "가게 분위기에 어울리니까 다음에 한번 틀어봐."

　　그때는 몰랐지만 그게 그와 마지막으로 이야기를 나눈 날이 되었다. 그날은 웬일로 캔버스백을 들고 오지 않았는데, 짐은 새삼 진지한 어조로 "자네라면 내 작품을 얼마 정도에 팔수 있겠나?"라고 물었다. 맑고 땡그란 잿빛 눈동자로 물끄러미 나를 쳐다보는 탓에 마음이 아파왔다. '저는 좋아하지만 안 팔리겠죠. 너무 에로틱하고 광기 넘치는 작품이라. 이런 걸 팔면 가게 망해요'라고 말하고 싶었지만, "꽤 비싸게 팔리지 않을까요? 손님만 그릴 수 있는 작품이니까요"라고 얼버무렸다.

　　이런 일도 있었다. 짐이 자취를 감추고 1년 가까이 지난 어느 비 많이 내리는 밤. 가게 앞에서 할머니 한 분이 폭포 옆에 서 있듯 비를 맞으며 떨고 있었다. 온몸이 젖어 안색이 창백한 그에게 "가게로 들어오세요"라고 큰 소리로 말하니, 빙긋 웃으며 "괜찮아요" 하며 손을 흔들었다. 그의 표정을 보니 알츠하이머병을 앓고 있을지도 모르겠다는 생각이 들었다. "일단 안으로 들어가시죠" 하고 손목을 잡았는데 마치 뼈를 잡은 듯 가늘고 이상할 만큼 차가웠다. 가게로 데리고 들어갔는데, 그는 추위에 덜덜 떨면서도 웃었다. 갑자기 쓰러져 죽는 건 아닐

까 하는 마음에 무서워졌다. 이윽고 가냘픈 목소리로 "여기 레코드 가게죠?"라고 물었다.

"아닙니다. 지금은 아니에요."

"레코드."

"……네?"

"있잖아."

아무것도 없는 벽을 향해 분명히 그렇게 중얼거렸다. 만면에 띠고 있던 미소는 어느새 완전히 자취를 감추었다. 내가 대답을 못 하자 그는 더 이상 아무 말도 하지 않았다. 머리와 옷에서 빗물이 떨어져 콘크리트 바닥이 금세 짙게 변해갔다. 가까운 지구대에 전화해 할머니의 특징을 설명하니, "아, 그 할머니요?" 하더니 바로 달려왔다. 젊은 경찰은 순찰차에 할머니를 태운 후, "신고해주셔서 감사합니다. 알츠하이머병이 심해져서 어젯밤에도 막 돌아다니셨어요"라고 말했다.

그 후 딱 한 번 짐이 걸어가는 모습을 본 적이 있다. 진한 녹색 울 재킷에 사냥 모자를 쓰고 지팡이를 짚고 있었다. 그리고 옆에는 그 할머니가 있었다. 정답고 애달프게, 마치 〈바람이 불 때〉처럼. 나는 아무 말 없이 두 사람이 천천히 벽돌 건물 안으로 사라지는 모습을 눈으로 좇았다.

얼마 전 이삿짐을 정리하다가 짐에게 받은 낙소스* CD
를 발견했다. 대여점에서 빌린 CD처럼 속지가 셀로판테이프로
고정되어 있었다. 아직 이삿짐도 다 풀지 못한 새집에서 오랜만
에 CD를 틀어보았는데 역시나 끝도 없이 암울한 음악이었다.
짐은 언제 이런 곡들을 들었을까?

　　앨범 속지에는 이렇게 적혀 있었다. 에델 4중주단, 쇼스
타코비치 〈현악 4중주곡 제15번〉. "악장은 여섯 개인데 전부 아
다지오지. 이 세상의 모든 슬픔이 여기에 응축되어 있다네." 짐
에게는 미안하지만 나는 아직 그 음반을 가게에서 틀 용기가
나지 않는다. 언젠가 가게를 그만두는 날에 튼다면 좋을지도
모르겠다.

*　　　다국적 클래식 음반 회사. 주로 염가로 음반을 출시하는 것으로 알려져 있다.

새어 나오는 멋

어디서 굴러먹다 온 놈인지 모를 스물다섯 살 애송이가 시작한 가게에서 흔쾌히 전시를 맡아준 은인들 중 한 명이 바로 도예가인 구도 도리 씨다. 에히메에 사는 구도 씨는 '마헬살랄하스바스Maher Shalal Hash Baz'라는 비정형의 독특한 인디밴드를 이끄는 음악가로 알려져 있지만, 사실 그의 음악을 열심히 찾아 듣지는 않았다. 오히려 갑자기 가게를 시작한 내게는, 불시에 던져져버린 도예계라는 망망대해 속에서 가까스로 목숨을 부지하게 해준 부표와 같은 작가로 인식된다. 그 이후 계속해서 어떤 그릇이 좋은 그릇이고 어떤 그릇이 나쁜 그릇인지 판단하는 기준이 되어주고 있는데, 그 기준이 구도 씨이기에 잘된 것인지 아닌지는 가게가 망하기 전까지는 알 수 없으리라.

그렇다고는 해도 우리 가게가 독도 약도 되지 않는 공예품을 "아름답죠"라며 의기양양한 얼굴로 소개하는 잡화점에서 조금이라도 벗어날 수 있었다면, 그건 아마도 구도 씨 덕분일

것이다. 물건을 만든다는 것은 무엇인가. 무엇과 다투고 무엇을 포기하며, 무엇을 태워버리고 무엇을 지켜야 하는가? 마치 음악계에서 벌어지는 격투와 조금도 다를 바 없는 도예가의 난투극을 그는 끊임없이 보여주었다.

매년 여름이 돌아오면 개업을 기념하는 마음으로 구도 씨의 도예전을 개최한다. 이 행사는 2017년으로 13회째를 맞이했다. 최상품, 쓰기에 편한 것, 귀여운 것, 아름다운 것 등 세상에는 다양한 그릇이 있지만 내가 구도 씨의 그릇을 한마디로 표현하자면 '멋있다'라고 하겠다. 구도 씨는 '마헬'을 표현하는 다양한 장르, 즉 사이키델릭, 진돈*, 애시드 포크, 프리재즈 등을 모두 거부하고 '펑크'라고 못 박고 있는데, 마음속 깊은 곳에 펑키한 피가 흐르는 것과 그의 도예 작품이 멋진 것은 어딘가 접점이 있다는 생각도 든다.

그가 만든 어떤 그릇이든 간에, 모든 도자기의 역사를 단숨에 체계화할 수 있는 명석한 두뇌와 확실한 솜씨로 미련 없이 주변의 흔한 물질들과 결합시켰다 파괴하는 펑키한 일면을 엿볼 수 있다. 그럼에도 과장된 유머로 뒤덮여 있기에 본질은 좀처럼 보이지 않는다.

에히메의 도베에서 도예 활동을 하는 구도 씨는 자기는

* 북과 징으로 구성된 악기 세트(진돈북) 혹은 이를 연주하는 사람(진돈야)을 일컫는다. 징 소리(진チン)와 북 소리(돈ドン)를 본떠 조합한 이름이다.

물론 토기도 만든다. 고도의 기술로 성형한 식기부터, 내가 '한계 도예'라고 부르는 도예와 비도예의 경계에서 유희하는 듯한 물건, 그 경계선을 뛰어넘어 거의 불량품에 가까운 물건까지. 때로는 판매하기 꺼려지는 작품들도 섞여 있다. 덧붙이자면 초기 그릇에는 굽이 거의 없다. 바둑돌을 넣어 구운 그릇조차 굽이 없어, 그중에는 식탁에 흠집이 날 만큼 거칠거칠한 단면을 지닌 것도 있다.

한계 도예에는 심하게 뒤틀려 액체를 따르기 힘든 주병, 기울어져 국물이 흘러넘치는 국그릇, '키스 유어 데스티네이션'이라 불리는 테두리가 입술처럼 생긴 찻잔, 반대로 가장자리가 너무 얇아 입술이 베일 듯한 잔, 너무나도 무거운 사발, 택배 상자에서 꺼냈더니 영화에서 쓰는 가짜 맥주병처럼 산산조각 나 버린 밥그릇도 있었다. 흙에 무엇을 섞어 구우면 저렇게 되는 것일까?

가장 곤란한 건 종종 납품되던 새는 그릇이었다. 2013년에는 〈새어 나오는 멋〉이라는 적반하장에 가까운 이름으로 개인전을 열기도 했다. 그 이듬해에 《배회노인 그 외》라는 구도 씨의 솔로 앨범이 나오는데, 이 전시에서 이미 '배회노인'이라는 이름이 붙은 그릇이 공개되었다. 물론 샌다. 그 외에도 '기관 없는 신체'였는지 '탈영토화'였는지, 마치 들뢰즈에게 빌려온 듯한 이름이 붙은 그릇도 있었다. 이것도 가차 없이 샜다. 메인은

삼족 그릇처럼 굽이 갈라져 있고 거친 그릇이었다. 사족 그릇 시리즈는 이전부터 만들었지만, 이때에는 삼족 그릇이 대량으로 들어왔고 "뒤집어 전시해주세요"라는 주의사항이 적혀 있었다. 뒤집어 놓고 보니 굽이 마치 방사능 위험을 알리는 심벌마크처럼 보였다.

❖

　구도 씨는 1970년대 중반부터 연주 활동을 해왔다고 하는데, 그때의 일은 전혀 알 수 없다. 어릴 때부터 피아노를 배워 10대 때 이미 재즈카페에서 연주를 하고 곡을 썼다고 한다. 내가 태어난 1980년에는 부인인 레이코 씨와 '노이즈'라는 유닛을 결성하고 《천황》이라는 앨범을 냈다. 구도 씨가 스물두 살에 만든 음악은 지금 CD로 들을 수 있는 가장 오래된 음원일 것이다. 어느 부분이 천황인지는 잘 모르겠지만 구도 씨가 굉음으로 연주하는 오르간에 레이코 씨의 소녀 같은 목소리가 어우러지는 사이키델릭한 드론* 작품이다.

　얼마 전 가게에서 구도 씨의 〈모란디의 항아리〉라는 도예전을 열었다. 구도 씨는 최근 다른 예술가의 작품에서 영감을 얻

*　앰비언트 음악의 한 종류. 주로 뭔가 사각거리거나, 벌이 나는 듯한 소리를 사용한다.

어 마치 연작처럼 작품을 만드는 걸 즐기는 듯한데, 그해 초봄까지 도쿄역 안에 있는 갤러리에서 하던 〈끝없는 변주〉라는 조르조 모란디*의 전시회를 본 그는 모란디가 그린 정물화에 자주 나오는 하얀 항아리를 재현하고 싶었던 것 같다. "딱 모란디의 항아리 그대로네요"라고 하자 "그림을 보면서 만들었으니 당연히 비슷하죠"라고 했다. 그 전년에 한 전시회 〈잔도殘陶〉에서 발표한 작품들 중에도 잭슨 폴록**의 드리핑 같은 무늬를 지닌 그릇이 있었다. 역시 멋있어서 모티브를 물었더니 "물론 그것도 폴록전을 보고 나서 바로 만들었죠"라며 기쁜 듯 말했다.

당시 마헬의 라이브 공연에서도 평소와 같은 방식으로 10여 곡을 선보였다.

먼저 구도 씨가 공연 며칠 전에 도쿄 근교에 있는 멤버들에게 연락을 한 후 당일 함께할 수 있는 사람들에게 간단한 악보를 나눠 준다. 가게 근처에 있는 주차장인지 공원인지에서 잠깐 연습을 하기도 하지만, 대개는 관객이 지켜보고 있는 현장에서 악보 뭉치 중 하나를 골라 곡의 제목과 악상을 구도 씨 특유의 화법으로 전달한다. 악기마다 코드 진행과 멜로디를 흥

* 이탈리아의 화가. 도자기, 병 등을 단순화한 윤곽으로 처리한 정물화 그림으로 유명하다.

** 미국의 화가. 페인트, 물감을 떨어뜨리거나 뿌려서 화면을 구성하는 액션 페인팅의 창시자다.

얼거리며 알려주고 때로는 세세한 음색의 뉘앙스를 노래로 들려주기도 한다. 이렇게 연습을 조금 시킨 후 "아, 그 솔은 플랫으로"처럼 지시를 내리고 "자, 그럼 해봅시다. 하나 둘 셋" 하고 바로 시작하는 형식이다. 오는 사람 막지 않는다는 규칙 때문인지 멤버가 유동적이고 숙달된 연주자도 적은 편이다. 그래서 음높이도 잘 맞지 않고 박자도 제각각인 경우가 많다.

계속 웃는 사람도 있는가 하면 잡아먹을 듯이 쳐다보는 사람도 있다. 중간부터 다시 하는 경우도 있지만 대체로 "네, 그럼 다음은……." 이렇게 넘어가며 15곡 정도 하고 공연을 마친다. 〈모란디의 항아리〉 라이브 공연에는 마침 함께 상경한 레이코 씨가 급작스레 참여했다. 아이처럼 순수하면서도 부서질 것 같은 목소리는 30년 이상 세월이 지났는데도 그다지 변하지 않았다.

✤

조금 복잡한 이야기인데, 당시 마헬은 이상적인 음악을 계속하기 위한 자금이 부족했기 때문인지 혹은 다툼이 많은 인간관계에 지쳤기 때문인지 잘 모르겠지만, 숙달된 연주자들로 구성하지 않고 구도 씨를 중심으로 모여드는 신인들에게 문호를 개방하고 있었다. 잡지 《nu》 3호에 게재된 우나미 다쿠

씨와 나눈 대담에 따르면, 연주력을 확실하게 담보할 수 없으니, 이를 메우기 위해서라도 서서히 "베이스와 드럼을 바탕으로 하는 피라미드형 록의 구조를 뒤집어 어떻게든 역삼각형 모양의 구조로 재편하고 싶다"는 기묘한 과제에 몰두하기 시작했다. 베이스 대신 바순을 불어 리듬 악기의 기저부와 상층부의 비중이 비슷해진다. 중저음이 깎여 나간 음악은 밸런스가 일그러져, 록에 익숙해진 귀에는 하체가 흔들리는 노인 같은 합주로 들린다. 이러한 경향은 미국의 올림피아 레이블에서 나온 《또 다른 곳》이라는 앨범까지 뚜렷이 이어진다.

어디까지 믿을 수 있는 이야기인지 모르겠지만, 지금과 같은 형태의 마헬은 현대 음악가인 코닐리우스 카듀가 1970년대에 운영한 비음악가들이 자유롭게 출입할 수 있는 실험적인 악단인 스크래치 오케스트라나 록과는 달리, '상하를 구별하지 않는 느낌으로 평등한' 옛 음악의 앙상블 구조에서 아이디어를 얻었다고 한다.

그렇다고 그것을 21세기에 시도한다는 것 자체가 아이러니한 일일 것이다. 다양한 가치가 범람하는 음악 판에서 더 이상 실험적이거나 전위적인 시도들은 성과를 내지 못한다. 아무도 문제 삼지 않고 가볍게 웃어넘기는 게 당연한 수순이다. 그러나 구도 씨는 언제나 신기루처럼 진심인지 농담인지 똥인지 된장인지 묻기 어려운 미묘한 거리에 서 있다. 그리고 그곳

에 마헬이라는 나라를 세울 수 있었던 것은 시대가 내린 축복이었을 것이다. 그것이 바로 모든 것이 상대화된 세계에서 아방가르드 할 수 있었던 예술가의 마법인지도 모르겠다.

❖

마헬이라는 밴드의 '누구든 받아들인다'는 자세는 아마도 도예와 밀접한 관계가 있으리라. 구도 씨는 그의 아버지를 주로 '식기 디자이너'라고 소개하지만 실은 도베 자기를 대표하는 도공이다. 그의 고향에서 취미로라도 그릇을 만지는 사람이라면 모르는 사람이 없을 만큼 유명한 대가다.

좀 더 자세히 말하면, 지금은 누구나 당연히 도베 자기의 특징이라고 생각하는 통통하고 두꺼운 백자에 그려진 문양, 예를 들어 소용돌이 같은 당초문은 그가 고안하여 세상에 정착된 형식이다. 물론 작가의 개성을 내세운 작품은 아니다. 어디까지나 숙련된 장인들을 품은 가마의 우두머리로서 질 좋은 도자기에 무늬를 넣어 다시 구운 대량생산품이지만, 구도 씨의 아버지가 현대 도베 자기에 크게 공헌한 사람 중 하나라는 사실에는 변함이 없다.

앞에서 말한 기사에서 구도 씨는 자신의 밴드를 정신분석 하듯이 이렇게 말했다.

"제가 어린 시절부터 보고 자란 아버지는 사람과 사람이 모이는 것을 무척이나 중요하게 생각했습니다. 그런 일종의 사회주의적인 발상에서 시작하여 평등을 비롯한 여러 이념을 바탕으로 작은 공장을 꾸려나갔습니다. 하지만 동시에 디자이너인 자신의 영감 같은 것을 믿었기 때문에, 자신의 디자인을 밀어붙이는 형태로 완성되는 시스템을 만들어갔습니다. 저도 무의식중에 그 영향을 받았습니다. 지금 저는 아직 악기에 능숙하지 않은 사람들에게 제 곡을 연주시키며 '그들이 행복하면 좋겠다'라고 강요하는 이상한 처지에 놓여 있습니다. (……) 제가 선택받은 자이며 특수한 재능을 지녔다고 믿고 그것을 남에게 밀어붙이는 구조는 여전히 변하지 않았고, 이런 시스템을 얼버무리기 위해 옛 음악이네 록의 계층 구조를 뒤집네 하며 발버둥 치고 있는 것은 아닐까 싶습니다. 변함없이 우쭐대고 있다고나 할까요?"

재능 있는 예술가를 아버지로 둔 자의 갈등이 구도 씨에게도 있었음을 짐작할 수 있다. 구도 씨가 도예가로서 본격적인 활동을 시작한 것은 아마도 작품 수행이라는 명목으로 건너갔던 영국에서 돌아온 2000년대 초반일 것이다. 마침 글래스고 밴드인 더 파스텔스의 리더가 운영하는 레이블에서 역수입 하는 형태로 작품이 발매되어, 그때까지 일부 열성 팬 외에

는 몰랐던 마헬이 조금 더 폭넓게 알려진 시기와 겹친다.

✤

　아직 영국으로 건너가기 전 구도 씨는 마헬의 모티브라
고도 할 수 있는 악단을 운영한 코닐리우스 카듀를 조사하면
서 그의 아버지도 도예가였다는 사실을 알게 된다. 버나드 리
치*의 수제자로 소박한 동물을 그린 접시와 토기 등 영국의 민
속 도자기 정신을 정통으로 계승하여 여든 살이 다 되도록 작
품 활동을 이어간 마르켈 카듀다. 실제로 구도 씨는 영국으로
건너간 후 마르켈 카듀가 만든 공방에 간 적도 있다. 그때의 일
을 이렇게 회고하고 있다.

　"코닐라우스 카듀도 저와 같은 민속공예 혹은 윌리엄
모리스와 같은 발상 안에서 자랐고, 크래프트운동을 음악으로
치환했다는 사실을 알고 나니 그가 운영했던 신인 오케스트라
의 아이디어도 쉽게 이해할 수 있었습니다." 그러고는 벗어날
수 없는 아버지의 깊은 속박 같은 것을 새삼 느꼈다고 한다.

　코닐리우스 카듀는 음악의 길에 정진하다 만년에는 과

*　　영국령 홍콩 태생의 도예가. 20세기 현대 도예의 지평을 열었다고 평가받는
　　다. 한국의 달항아리를 비롯한 동양의 도자기에서 영감을 받은 도예 작품을
　　선보이기도 했다.

격한 정치운동으로 방향을 틀었다. 하지만 구도 씨는 달랐다. 음악을 계속하면서 어린 시절 곁에 있었던 도예의 세계로 느긋하게 돌아간 것이다.

올해도 여름이 되면 그가 돌아올 것이다. 하얗고 단단한 도베 자기를 해체한 듯한, 새어 나오는 멋진 그릇을 들고.

한계 취락

이 세상은 셋으로 나눌 수 있다. 잡화화 된 곳, 잡화화 되어가는 곳, 잡화화가 거의 진행되지 않은 곳.

국회의 수많은 회의실, 연병장, 심야의 구급 병동, 컨테이너 부두, 아카사카의 영빈관, 국제우주정거장, 클린룸이 있는 공장, 증권거래소······ 가끔은 잡화와 멀리 떨어진 곳에 대해 상상해보려고 하지만 대체로 그런 장소는 관계자 외에는 쉽게 들어갈 수 없기 때문에 실제로 잡화가 섞여 들어가 있는지 아닌지 내 눈으로 확인할 수 없다. 아직 잡화가 침투하지 않은 은신처 같은 곳이 어딘가에 있다면 좋겠지만.

좀 더 가까운 곳부터 찾아보자. 예를 들어 어젯밤부터 가게 가까이 있는 교차로에서 야간 공사를 시작했는데, 거기서는 잡화의 세계와 거의 상관없이 시간이 흐른다. 잡화병에 감염된 내 눈에는 강렬한 흰빛으로 어둠을 밝히는 LED 벌룬 라이트가 왠지 공중에 떠 있는 아름다운 오브제로 보이는 탓에

어쩔 수 없었지만, 그 가혹한 육체노동에 종사하는 사람들이 손에 든 삽과 곡괭이에서는 잡화감각을 전혀 느낄 수 없었다. 지금 당장 단단한 지면을 파내고 뒤엎는 그들의 머릿속에는 인스타그램에서 시공을 초월하여 태그를 다는 감각이 아직 찾아오지 않은 것 같다. 창백한 빛 아래에서 공사는 숙연히 계속된다.

신사와 사찰은 어떠한가? 언젠가 정월에 고향으로 돌아가 동네 신사에 첫 참배를 간 적이 있다. 아버지와 오랫동안 알고 지내는 신관과 잠시 서서 이야기를 나눴는데, 최근 몇 년간 헬로 키티 부적을 팔기 시작한 후로 매출이 올랐다며 "다 키티 덕분이에요. 정말 감사할 일이죠" 하고 기뻐했다.

참배를 마치고 신사 사무소에 가보니, 아니나 다를까 헬로 키티 부적이 산처럼 쌓여 있었다. 그야말로 부적의 잡화화가 신사 경영에 큰 도움을 주고 있었다. 키티를 "끼티"처럼 이상한 발음으로 부르는 것만 봐도 그리 깊이 고마워하고 있지는 않다는 생각이 들었지만, 그는 그 후에 겸업으로 시의회의원을 거쳐 현의회의원으로 전직했다. 누구나 쉽게는 올라갈 수 없는 자리일 테니, 신의 가호가 있었던 것일까? 어찌되었든 이렇게 신사의 잡화화는 물건을 파는 사무소에서 시작된다. 수줍어하는 무녀 캐릭터가 그려진 아르바이트 모집 포스터가 바람에 흔들리고 있었다.

✤

이처럼 잡화화 되어가는지 아닌지는 역시 현지에 직접 가보지 않고서는 알 수 없다. 퍼져만 가는 잡화화 현상을 가게에 앉아 생각하는 것만으로는 어쩌할 수 없다. 더구나 잡화점을 빈틈없이 관찰하는 사람이라고 잡화를 잘 아는 것은 아니다. 잡화화는 가게가 아니라 온 세상에 편재해 있기 때문이다. 잡화를 사랑하는 자가 구석까지 잡화감각으로 �꽉 찬 곳에서 잡화에 관한 이런저런 생각을 하는 행위 자체가 잡화에 의해 설치된 덫인 것이다. 그런 재귀적인 공간에서 벗어나지 않는한, 미라를 찾으러 간 사람이 미라가 되듯 "잡화가 어떻게 되든 잡화를 좋아한다면 상관없는 일 아냐?"라는 단 하나의 결론에 다다르게 된다. 나도 계속 그랬다.

최근 1년간은 가끔 쉬는 날에도 잡화점에 가는 일이 거의 없었다. 반면 특별한 이유도 없이 도심에 있는 골동품 시장, 뮤지엄 숍, 학술적인 박물관, 교외에 있는 종합생활용품점 등에 가는 날이 늘었다. 물욕이 소용돌이치는 현장을 서성이며 잡화감각과 여러 가지 오래된 감각이 서로 뒤엉켜 싸우는 모습을 보고 있자면 왠지 모르게 마음이 평온해졌다. 어디 가더라도 언젠가 잡화감각에 지배당할 가치관, 즉 시대에 뒤떨어진 사람들의 절실한 노스탤지어나 기억, 교양을 바탕에 둔 편애만이

눈에 띄었다. 나도 모르는 사이 잡화와 잡화가 아닌 것들이 싸우는 영역을 걷고 있었다.

혹은 고령화를 연구하는 사회학에서는 인구의 과반수가 고령자인 지역을 한계 취락이라 부르며 열심히 조사한다는데, 나도 그걸 본떠 잡화계의 한계 취락을 찾아 헤맨 것인지도 모르겠다. 공사 현장이나 신사, 사찰처럼 아직 잡화가 거의 침투하지 않은 장소가 아니라, 완전히 지배당한 것은 아니지만 잡화감각이 절반 정도 되어 다른 감각과 부딪히며 서로 맞서는 장소를 말이다.

배 밑바닥의 구조 모형

　대학 시절 처음 유럽으로 여행을 떠났다. 돌아온 다음 날 오모테산도를 몽유병 환자처럼 느릿느릿 걸었다. 여름의 끝이 곧 다가오고 있었다. 어째서인지 아까부터 가로수와 나란히 보이는 쇼윈도가 무대 소품처럼 줄지어 눈에 들어온다.

　그렇게 멋있다고 생각했던 카페니 잡화점이니 갤러리니 하는 것들이 그저 테마파크의 배경처럼 보였다. 구찌 앞에서 마치 코스프레를 하듯 차려 입은 도어맨이 노인에게 사과하고 있다. 뜨거운 햇살을 피하기 위해 골동품거리로 들어섰다. 몇 번 들른 적이 있던 골동품 가게에 금이 간 델프트 접시*가 무척 소중히 진열되어 있는 모습을 보고 애달픈 마음이 들었다. 내력을 알 수 없는 십자가 성화도 현지에서 땡처리로 팔던 잡

*　델프트는 네덜란드 자위트홀란트주에 있는 도시로, 푸른색 문양이 특징인 로얄 델프트 자기로 유명하다. 여기서 델프트 접시는 로얄 델프트 자기 접시를 뜻한다.

동사니 같았고, 언제나 정성스레 와비사비^{侘び寂び}가 어쩌니 저쩌니 하며 설명해주던 주인도 못 보던 새 꽤나 나이가 든 느낌이었다. 주위를 둘러보니 여기도 저기도 전부 이상하게 보였다. 시야에 들어오는 여러 간판이, 읽다 만 책이, 모든 상품이, 읽을 수도 없는 외래어가 넘쳐나는 상황까지도 전부 신경 쓰였다.

그렇게 들떴던 이방인 같은 감각도 여름방학이 끝남과 동시에 희미해져갔다. 그 후로도 몇 번이고 해외에 갔다가 돌아왔지만 그런 위화감은 두 번 다시 찾아오지 않았다.

❖

그해 여름에 있었던 일을 다시 떠올린 것은 10여 년이 지난 어느 겨울에 방문한 인터미디어테크라는 박물관에서였다. 그곳은 당시 마루노우치에 막 생긴 상업시설 2층과 3층 한 구석에 있었다.

인터미디어테크는 건물 사업주인 일본우편과 도쿄대학 종합연구박물관이 운영하는 공공시설에 가까운 공간이어서 입장료가 없었다. 홍보지에는 "도쿄대학교에 있는 학술 문화재를 상설 전시하고 현대의 다양한 학술 연구 성과 및 예술 표현을 함께 편성하여" 공개한다고 나와 있다. 이곳에는 도쿄대가 1877년 개교 이래로 모아온 오래된 연구 자료와 학술 표본

이 훌륭한 전시 디자인에 의해 재구성되어 있다. 관장을 맡은 니시노 요시아키는 《모바일 뮤지엄 행동하는 박물관モバイルミュージアム 行動する博物館》에서, 인터미디어테크를 "그저 박물관이 아니다. 자료 보존 창고도 아니고 학술 연구 기관이나 전시 공개 시설도 아니면서 동시에 이 모든 것에 해당하는 종전에 없던 표현 미디어 복합체의 모태이다"라고 정의했다.

박제, 수리 모형, 구조 모형, 뼈, 화석, 광물과 곤충의 표본, 보태니컬 아트, 실험기구, 관측기구 등 현장에서 은퇴한 물건들이 전시되어 있다. 여기에는 얼핏 보면 내가 좋아하는 초현실주의의 레디메이드가 지닌 듯한 유머 감각과 그들이 재발견한 분더카머*의 세계로 통하는, 어딘지 모르게 음험함이 농후한 분위기가 있다. 특히 직접 마주하면 입을 굳게 닫은 물건들이 자신의 출신을 잘 알고 있다는 사실을 느낄 수 있다. 이 나라의 근대화를 위해 태어났거나 혹은 서구에서 수입되어 수재들의 연구에 밤낮을 가리지 않고 동원된 물건들. 그리고 근대가 끝남과 동시에 잊혀 대학 창고에서 계속 잠들어 있던 물건들. 폐기 처분되어도 이상하지 않았던 까닭에, 겸허한 자세가 견실한 아름다움으로 바뀌어 있었다.

눈앞에는 나무로 만든 배 밑바닥의 구조 모형이 아름답

* '호기심의 방'이란 뜻의 독일어로, 16~17세기에 유럽에서 유행한 진귀한 물품을 모아둔 공간.

게 늘어서 있다. 이들은 스스로 억압된 출생에 맞선 채 시간을 멈췄다. 개국 이래 이뤄진 이런 근대화가 그저 서구를 흉내 내는 행위에 지나지 않을지도 모른다는 불안감 속에서 태어나, 앞으로 다가올 새로운 공학을 개척하려는 흔적을 남긴 채.

아까부터 근처에서 시끄럽게 굴던 커플이 이번에는 에비스의 골동품점에서 비슷한 물건을 얼마에 살 수 있는지 떠들고 있다. 우리는 이미 여기에 있는 많은 물건에서 지성과 역사를 표백하고, 박물관이 아닌 잡화점에 온 듯한 감각으로 지내고 싶어 하는 것 같다. 인터미디어테크라는 도쿄제국대학의 희미한 권위 속에서, 문맥으로부터 자유롭게 떼어내 인테리어처럼 물건을 인식하는 놀이터를 가지게 된 것이다. 니시노 요시아키가 주장하는 '모바일 뮤지엄'이라는, 기존 박물관을 뛰어넘으려고 하는 전략적인 콘셉트도 반쯤은 대중의 잡화감각에 의해 지탱되고 있다고 봐야 할 것이다. 여기 있는 모든 물건은 어딘가의 코즈모폴리턴적인 골동품상이 그저 아름답다며 제멋대로 슬쩍 빼돌린 상품이 아니라, 이 나라를 지탱하던 주춧돌이었는데 말이다.

파리아적, 브라카만적

"자, 보시는 것처럼 여기에 있는 해독제는 다른 수상한 약과
는 차원이 다릅니다. 병에 든 이 약은 신의 손길이 있다면 과
연 이 정도일까 싶은 효능을 가진 특효약인데요. 오늘은 이것
을 거저와 다름없는 가격, 단돈 2꾸아르떼요에 드립니다. 돈
벌 요량으로 이런 위험한 짓을 하는 게 아닙니다. 여기에 모인
여러분이 조금이라도 행복하시기를 바라는 마음에서 하는 일
입니다."

─가브리엘 가르시아 마르케스, 〈기적의 행상인,
선인 브라카만Blacamán el bueno, vendedor de milagros〉

막스 베버의 《고대 유대교》에 따르면 예전의 유대인 상
인들은 동료에게 이자를 받을 수 없었다고 한다. 그러나 이교
도에게는 이자를 잔뜩 받아도 되었기에, 이처럼 적당히 굴러
가는 도덕이 지배하는 경제를 베버는 '파리아 자본주의천민자본

주의'라고 부르며 근대 자본주의의 논리와 구별했다. 후에 나는 당시 유대인들이 놓인 처지를 생각하면 목숨을 걸고 돈을 버는 것 외에는 살아남는 방법이 달리 없었다는 사실을 알게 되었지만, 해외 여행지에서 골동품 가게에 들를 때면 언제나 베버가 한 이야기를 떠올리게 된다. 그런 곳에서는 오래된 잡동사니에 딱히 정해 놓은 가격이 없기 때문에 관광객에게는 바가지를 씌우고 귀여운 여자아이에게는 값을 깎아주고는 한다. 현지 사람이라도 부자에게는 비싸게 팔고 아는 사람에게는 싸게 넘긴다. 오로지 눈앞의 이익만을 좇아 장사를 한다는 뜻이다.

　　게다가 더욱 놀라운 사실은 전 세계 어느 시장에 가더라도 가게 주인들은 비슷한 말투에 닮은 얼굴을 하고 있다는 점이다. 그것은 '파리아 자본주의적인 관상'이라고 해도 될 만큼 세계 공통의 사랑스러운 표정이지만, 전체적으로 피곤한 기색에 실제로 냄새를 맡을 수 있을 정도로 진한 애수를 풍긴다. 이제는 잔뜩 긴장한 상태로 외국의 거리를 걷다가 그런 사람을 만나면 '아, 역시 똑같네'라는 생각에 마음이 아늑해진다. 하지만 조금이라도 방심했다간 금세 바가지를 쓰기 때문에 완전히 마음을 놓을 수는 없지만 말이다.

　　이런 이야기까지 하나 싶겠지만, 보잘것없는 개인 잡화점도 기본 원리는 비슷하다고 생각한다. 현지에서 푼돈에 샀는지 어땠는지 잘 모를 고물을 갖고 들어와 세 배 가격으로 팔아

재끼니까. 수익이 좋다고 해서 잡화점이 그런 고물에 손을 대기 시작하면, 일종의 파리아적 인상이 자신도 모르는 사이에 스며들기 시작한다.

✤

콜롬비아 소설가 가브리엘 가르시아 마르케스가 쓴 소설에는 어딘가 먼 나라에서 목숨을 걸고 발견한 정체 모를 물건을 '어차피 아무도 모르겠지' 하는 정신으로 무턱대고 팔아버리는 밀수업자들이 잔뜩 나온다. 《백년의 고독》에도 만만찮은 인간들이 나오지만, 가장 수상쩍은 인물은 서두에 인용한 장면에서 등장하는 브라카만일 것이다. 어떻게 봐도 인류를 저버린 악당이지만 제목에는 '선인善人'이라고 쓴 점이 마르케스 소설의 진면목을 보여준다. 그러나 이번에 다시 브라카만이 해독제를 팔기 위해 일장 연설을 늘어놓는 장면을 읽다 보니 강한 기시감이 들었다. 말투는 조금 달라도 이건 모든 잡화점이 인터넷 쇼핑몰의 '장바구니' 버튼 위에 늘어놓는 상품 설명과 완전히 같은 논지이기 때문이다. 즉 돈을 위해서가 아니라 타인의 행복을 위한다는, 속 보이는 문장이다. 물론 세간에 통용되는 이 뻔한 문장이 참인지 거짓인지 나는 모른다. 브라카만이 악인인지 선인인지를 독자가 정할 수 없는 것처럼.

그럼 조금만 더 파리아적인 이야기를 해보자. 당연한 일이지만 잡화점은 여러 회사에서 물건을 사들이고 팔아서 생계를 유지한다. 잡화를 파는 회사는 크게 두 종류가 있는데, 자사에서 직접 물건을 만들어 소매점에 납품하는 회사와 남이 만든 물건을 모아서 도매로 파는 회사가 있다. 후자는 대개 수입업자다.

카탈로그를 휙휙 넘겨보면 알겠지만, 세계 각국에서 발굴된 잡화가 국내로 들어온다. 이제는 국내에 없는 물건을 찾기가 더 어렵다. 친구가 해외여행 갔다 오며 사다 준 선물도 안타깝지만 대체로 국내에서 이미 팔고 있다. 애초에 지역 특산물도 수입업자가 제조사와 교섭하거나 현지 가게에서 사들이거나 혹은 멋대로 독점하여 국내로 가져온다. 그리고 두 배 가격으로 소매점에 팔고, 잡화점에서는 다시 두 배로 값을 매긴다.

✤

대학 시절에 이탈리아에 다녀온 친구가 산타 마리아 노벨라 약국에서 파는 비누를 사다 준 적이 있다. 반년 정도 후에 또 다른 친구에게 같은 약국에서 산 왁스로 굳힌 포푸리*를

* 꽃잎이나 허브 등을 말려 만든 방향 소품.

받았다. 당시에는 아직 수입되지 않았던 탓에 스가 아쓰코*가 "'아무 이유도 없이 걷는 게 좋아'라고 하던 그 피렌체에서 온 것인가?" 하며 이국의 향기를 킁킁 맡으면서 포장지부터 설명서까지 무척 소중히 옷장에 넣어두었다.

졸업한 후 산타 마리아 노벨라 약국이 기타아오야마에 개점했다는 소문을 듣고 어느 대학 교수와 근처까지 간 기억이 있지만, 가게 안까지 들어갔는지는 생각나지 않는다. 불안한 마음에 인터넷에 검색해보니 그 후에 점점 늘어난 다른 점포들은 나오는 반면, 기타아오야마에 가게가 존재했다는 흔적은 정보의 홍수에 휩쓸려 사라져버리고 말았다.

가까스로 개인 블로그에서 몇 가지 단서를 발견했으나, 전부 업데이트가 멈춘 채 우주 쓰레기처럼 고독하게 인터넷을 떠돌고 있었다. 아마도 국내의 산타 마리아 노벨라 약국은 정식 대리점 두 곳이 패권을 다툰 적이 있었는데, 현재 인터넷에 나오는 것은 북으로는 홋카이도부터 서로는 후쿠오카까지 13개 체인점을 둔 승자의 역사일 것이다.

같이 간 교수에게 "그때 우리, 가게에 들어갔었나요?"라고 물어보고 싶지만, 나는 그가 지금 어디에서 무엇을 하는지조차 알지 못한다. 이미 정년을 채우고 은퇴했을지도 모르겠다.

* 일본의 수필가, 번역가. 안토니오 타부키, 이탈로 칼비노, 움베르토 사바 등의 작품을 일본어로 옮겼다.

무척이나 씩씩한 페미니스트로 분명 인도의 지참금 살인에 관해 연구하던 사람이었다. 베이지색 트렌치코트를 입었던 것 같으니 아마도 봄이었을까? 아까부터 기타아오야마의 비 개인 뒷골목을 천천히 걷는 장면이 GIF 영상처럼 짧게 되풀이되며 머릿속에서 떠나지 않는다.

✤

해외 잡화 브랜드의 정식 대리점을 둘러싼 전쟁은 곳곳에서 일어나고 있다. 이 순간에도 바이어들은 혈안이 되어 국내에 없는 물건을 찾고 있다.

고물상을 하고 있는 친한 친구에게 개인적으로 수입한 여러 진귀한 물건들을 받고 있지만, 신주쿠 이세탄 백화점의 바이어 같은 거물이 나오는 날에는 쉽지 않다. 겨우 괜찮은 회사를 찾아내더라도 몇 개월 동안 가격을 흥정하는 사이, 윤택한 자본을 뽐내는 수입업자가 대리점 계약을 덜컥 하여 통째로 낚아채 가기 일쑤다. 그야말로 도둑놈들이 판치는 세상인데, 동서고금을 막론하고 행상인들의 세계란 언제나 그래 왔다. 그러므로 도토리 키 재기를 강요당하는 잡화 업계에서 다른 가게에는 없는 독특한 상품을 취급하고 싶다면 현재에도 꾸준히 나오고 있는 물건은 단념하고, 작가가 직접 만드는 물건이

나 골동품을 파는 수밖에 없다. 그리고 앞에서 말했듯이 골동품에 손을 대기 시작하면 자연스레 브라카만과 닮아가게 되므로, 우리는 이런 윤회 속에서 살아가는 삶에 익숙해져야 한다.

✤

마지막으로 도쿄 골동품 시장에서 일어난 작은 변화에 대해 쓰고 싶다. 한때 쇠퇴해가던 골동품 시장, 벼룩시장, 앤티크 페어 같은 이벤트가 다시 살아나고 있다고 알려준 사람은 앞에서 말한 골동품상 친구였다. 확실히 매주 크고 작은 이벤트가 시내 여기저기서 열리고 있다.

내가 희희낙락거리며 세계 곳곳에서 만난 파리아 자본주의적 관상을 한 상인들의 이야기를 하니 "그런 사람들도 있지만 최근에는 많이 줄었어"라고 대꾸했다.

그날은 그해 마지막 영업일로, 마침 크리스마스였다. 친구는 평범한 크리스마스트리는 곧 패배를 의미한다며 12월 중순에 어디선가 전나무를 공수해오더니, 천장에 거꾸로 매달린 트리를 만들어주었다. 덕분에 마지막 날 영업을 마치고 묵묵히 소임을 다한 나무를 해체, 톱으로 잘게 썬 가지를 커다란 쓰레기봉투에 넣고 나니 밤 12시가 넘었다. 친구는 빗자루를 들고 바닥에 떨어진 나뭇잎을 쓸면서 말했다. "이미 벼룩시장에는

젊은 골동품 가게 주인들이 점점 늘고 있어. 잡화점과 마찬가지로. 그런 잡화감각으로 고물상을 하는 사람들만 모인 골동품 시장도 잔뜩 있고."

새해가 되었다. 10여 년 만에 어느 골동품 시장을 아침부터 돌아다녀보았다. 분명 물건을 파는 얼굴들이 예전과는 다소 달라진 기분이 들었지만, 또 그렇게 많이 바뀌진 않았나 하는 생각을 하다가 어느 구역에 들어선 순간 눈을 의심했다.

그곳에는 수많은 젊은 골동품상들이 모여 하나의 거리를 형성하고 있었다. 하나같이 돗자리를 깔고 앉아 유럽산 흰 접시나 커틀러리, 녹슨 잡동사니 등을 줄줄이 늘어놓고 팔고 있었는데, 주인들을 한데 모아 섞고 아무나 뽑아 돗자리 위에 올려놓아도 전혀 눈치채지 못할 만큼 사람도 상품도 점포의 모습까지도 똑같았다.

그 구역은 젊은 손님이 많았다. 쭈그려 앉아 에나멜 물뿌리개를 구경하는 사이 옆에 있던 커플이 "이거랑 비슷한 느낌의 그릇이 있을까요?"라며 각자 스마트폰 화면을 주인에게 보여주었다. 주인이 열 장 정도 쌓여 있는 19세기 말의 프랑스 오벌 접시를 가리키자, 둘은 흠집과 금, 유약이 벗겨진 부분은 없는지 무척 신중하게 한 장 한 장 살펴보았다. 손가락이 시커멓게 그은 예전 고물상들 같았으면 '일기일회一期一会'라는 알 듯 말 듯한 파리아적인 입에 발린 소리를 해가며 구매를 유도했을

지도 모르겠지만, 더 이상 그렇게 강요하는 분위기는 없었다. 잡화감각으로 가득 찬 그 거리에는 무척 근대적이면서 안전한 쇼핑 공간이 펼쳐져 있었다.

슬픈 열대어

 고베 대지진이 일어났을 때, 그로부터 300킬로미터 정
도 떨어진 내 방에 있던 열대어가 죽었다.

 한겨울 깜깜한 새벽 무렵에 수조는 심령 현상처럼 계속
흔들렸고, 물보라가 침대 바로 옆까지 튀었다. 깜짝 놀란 물고
기들은 동공을 크게 뜬 채 펄떡거리며 떨어졌고, 언제나 수조
밑바닥을 헤엄치던 제브러 캣이라는 작은 메기만이 미친 듯이
유리 수조 사방에 머리를 부딪히며 돌아다니고 있었다. 그때는
몰랐는데 트랜슬루센트 글라스 캣 한 마리가 카펫 위에 떨어
진 채 말라 죽어버렸다. 몸이 투명하여 방이 밝아질 때까지 발
견하지 못했다.

 중학생이 되고 얼마 지나지 않았을 무렵, 동네 친구인 K
가 "가와타 상점 갈래?"라고 물어서 '가와타 열대어'라는 오래
된 가게에 따라갔다.

 K의 집에는 송사리부터 금붕어, 거북이, 가재, 메기, 망

성어, 진흙새우를 비롯해 둘이 함께 근처 저수지에서 낚싯줄로 잡은 블루길과 블랙배스, 갖가지 열대어가 있었고, 현관 앞 거대한 유리 수조에는 개구리를 통째로 삼키는 가물치가 있었다.

나는 가와타 상점 안쪽에서 수초가 울창하게 우거진 아쿠아리움을 처음 봤을 때 빛을 차단하는 그 식물들이 아름답기보다는 〈바람 계곡의 나우시카〉의 부해*처럼, 퇴폐한 세계관을 바탕으로 한 애니메이션 혹은 게임 속 한 장면 같다는 생각을 했다. 부목 사이에 몸을 숨긴 네온테트라 무리에게는 싸움에 지쳐 속세를 등진 자들이라는 설정을 부여했다. 무척 흥미진진한 세계였다.

그날 밤 엄마에게 열대어 이야기를 했고, 몇 주 후 다시 가와타 상점에 가서 70센티미터짜리 수조와 구피 다섯 마리를 샀다. 수조 벽면에는 올록볼록한 입체 풍경화를 붙였다. 침엽수림이 펼쳐져 있고, 나무 밑 웅덩이에는 송어가 살며, 아득히 먼 저편에는 용암을 뿜어내는 활화산이 있는 그림이었다. 그런 걸 용케도 팔고 있었다. 덕분에 무대 설정은 단숨에 종말론적인 분위기로 바뀌었다. 가슴이 두근거렸다.

돌이켜보면, 아쿠아리움은 모형 정원이나 분재처럼 자연을 한 사람이 홀로 지배할 수 있는 크기로 축소한 호화스러

* 애니메이션 〈바람 계곡의 나우시카〉에 나오는 식물과 곰팡이로 이루어진 숲.

운 취미 생활이었다. 어쩌면 잡화의 근원에도 자연이라는 복잡하고 정체를 알 수 없는 존재를 손바닥 안에 간직하고 싶다는 욕망이 있었는지도 모르겠다. 세간에서 말하는 반려동물의 정의가 무엇인지 잘 모르겠지만, 아쿠아리움 속 열대어는 반려동물보다는 잡화적인 생물이었다.

중2 무렵 검붉은 잉크와 같은 색을 띤 베타를 새 식구로 맞이했다. 하늘하늘 헤엄치는 물고기의 등장으로 수조 속에는 일종의 긴장감이 생겨났고, 나는 점점 더 수중세계로 빠져들었다. 중학교를 졸업할 무렵에는 수조를 110센티미터짜리로 바꾸고 실버 아로와나의 치어를 기르기 시작했다. 아로와나는 금세 모든 물고기들 위에 군림했다.

고대의 기억을 그대로 간직한 그 기묘한 담수어와 만난 곳은 어둑어둑한 가와타 상점이 아니라 '딕 너서리'라는 번쩍번쩍 빛나는 종합생활용품점이었다.

아쿠아리움이 진열되어 있는 코너의 눈부신 광경은 학원을 떠오르게 했다. 그리고 물 외에 아무것도 들어있지 않은 투명한 수조 속에서 유유자적 헤엄치는 아로와나를 봤을 때, 왠지 모르게 이 지옥에서 구해줘야겠다는 정의감에 휩싸였다. 지갑을 확인하고 바로 직원을 찾으러 갔다. 그때 나는 이 어린 물고기를 한 지옥에서 다른 지옥으로 옮길 뿐이라는 사실은 털끝만큼도 생각하지 못했다.

무언가가 죽으면 새로운 무언가가 등장한다. 언제부턴가 점점 독특한 물고기들을 식구로 맞이함으로써 수조 속 이야기를 신선하게 유지하는 데에 필사적으로 매달렸다. 미약한 생물들을 신의 시점에서 바라보고 지킨다는 조금 이상한 욕망에 사로잡힌 한편, 그런 열정이 조금씩 사라져간다는 사실을 어렴풋이 깨닫고 있었기 때문이다. 고등학생이 되고 K와도 잘 놀지 않게 된 무렵에는 열대어에 대한 흥미가 거의 사라졌다는 사실을 인정해야만 했다. 그리고 한신·아와지 대지진이 일어났다.

고등학교 3년간 물고기들은 서서히 이 세상에서 자취를 감추었다. 내가 학원과 밴드에 열중하여 먹이 주는 것을 깜빡 잊은 동안, 얼마 남지 않은 작은 물고기들을 아로와나가 잡아먹어버린 적도 있었다. 마지막에는 은빛 아로와나만이 남았다. 청소를 자주 안 한 탓에 엷은 이끼로 덮인 수조 안에서 그는 때때로 나를 물끄러미 바라보았다. 사춘기 시절 내 방에서 저지른 모든 행동을 아로와나는 알고 있었고, 나는 먹이를 주면서 온갖 비밀을 털어놓기도 했다.

"내년에 도쿄에 있는 대학교에 붙으면 너랑도 안녕이구나. 전에도 말했지만 아르바이트 하는 노래방에 귀여운 여자애가 있거든? 걔한테도 도쿄에 가더라도 4년 후에 다시 돌아올 거라고 어제 이야기했어. 그런데 실은 전부 거짓말이야. 다시는 이 지옥 같은 곳으로 돌아올 생각이 없어. 너도 그렇게 생각하

지? 하지만 안심해. 아마존으로 다시 돌아갈 수는 없지만 가와타 상점에 맡아줄 수 있는지 물어볼 거거든. 그럼 너도 이 지옥에서 나갈 수 있어. 그때까진 죽지 마."

　나는 속죄하는 마음으로 그저 죽지 않기를 바라며 몇 번이고 되뇌었다. 눈꺼풀이 없어 으스스한 분위기를 자아내는 그 생물은 눈을 피하지 않고 무언가를 말하고 싶어 하는 듯이 보였다.

　시험이 얼마 남지 않은 어느 겨울 아침이었다. 평소처럼 6시에 눈을 떠서 커튼을 걷어 젖혔다. 침대에 걸터앉아 어슴푸레 아침 햇살을 받고 있는 수조를 올려다보니, 아로와나가 모랫 바닥에 꽂혀 있었다. 롱기누스의 창처럼 수직으로. 시간이 멈춘 듯했다. 나를 향해, 아니 자신이 잡화적인 생물이라는 점을 향해 승려가 분신을 하듯 저항한 것처럼 보였다. 사후경직으로 뻣뻣하게 굳은 몸은 내가 알고 있던 아로와나보다 배는 길어 보였고 무서웠다. 마지막까지 이름이 없었던 물고기는 투명한 눈으로 나를 바라보고 있었다.

　아침을 먹은 후 신문지에 싸서 마당에 묻으려고 흙을 파내다가 중간에 그만두고, 대신 어릴 적 자주 놀던 용수로에 흘려 보냈다. 두 손을 모으고는 정작 전혀 상관없는 기도를 했다. 무사히 시험에 붙어 이 촌구석에서 벗어나게 해 달라고.

　얼마 전 건강검진을 받은 병원 대기실에는 환자들을 위

172

로하기 위한 훌륭한 아쿠아리움이 있었다. 수조 속을 누비는 아름다운 열대어들은 아마도 대신 관리해주는 회사가 정기적으로 청소를 해서인지 내가 예전에 키웠던 물고기들처럼 약육강식의 살벌한 그림자 없이 밝고 평안해 보였다. 오래전 딕 너서리에서 본 무균실 같은 수조 속에서 헤엄치던 한 마리 아름다운 실버 아로와나가 떠올랐다.

종합생활용품점은 딕 너서리밖에 모르던 내가 처음으로 조이풀 혼다에 갔을 때 받은 충격은 잊을 수 없다. 상경 후 10년 정도 지난 스물여덟 살 무렵이었다. 놀랄 만큼 많은 물량에 할 말을 잃은 나를 내버려두고 친구는 미로 같은 점포 안을 거침없고도 능숙하게 돌아다녔다. 이렇게 물건이 많아도 되나 싶을 만큼 많았다. 어느 잡지에서 유명 스타일리스트가 교외에 있는 종합생활용품점에 가서 이 공구와 원예 용품을 조합하면 와일드 하면서 세련된 가구가 된다느니, 이런 게 현대적으로 힙한 감각이라느니, 새로운 에코라느니 야단법석을 떨었지만 확실히 구석구석까지 진열된 물건들은 내 잡화적 뇌와 끊임없이 눈짓을 교환했다.

단골 미용실에 있는 물통, 중고 옷 가게의 타공판, 꽃집에 누가 봐도 장식용으로 매달아둔 톱과 망치, 카페의 잡지 선반, 마가렛 호웰에서 팔 것 같은 검은색 고무 바스켓. 하지만 전부 잡화점과는 완전히 다른 손님층을 향해, 완전히 다른 모

습으로 쌓여 있다. 오래전 토리노에서 철학사를 가르치던 가브리엘라라는 지인이 가게에 왔을 때, 3천 엔에 팔던 이탈리아제 물뿌리개를 보더니 "이거 우리 동네에서 800엔 정도에 파는데"라며 목을 움츠리고 웃었던 일이 갑자기 떠올랐다.

그런 막연한 생각들도 작업복을 입은 채로 공사 현장을 빠져나와 서성이는 인부들이 눈에 들어온 순간 중단되었다. 그들은 모자란 시멘트와 목재 등을 필사적으로 찾고 있었다. 당연한 일이지만 생활용품점의 중심은 잡화가 아니라 실용적인 생활용품이었다. 거기에 전문가들이 쓸 만한 물건이나 정반대로 완전히 가벼운 잡화들을 얼마나 잘 버무려 파느냐가 아마도 이 업계에 주어진 숙제였을 테다. 조이풀 혼다에는 규모는 작지만 푸드코트도 있어, 조금 더 잡화 쪽으로 구성이 기울면 쇼핑몰과 구별할 수 없게 되겠지. 바야흐로 지금 거대 생활용품점은 잡화화 되는 길과 전문점으로 가는 길을 두고 서로 다투는 중이다.

그럼에도 상반되는 두 분야가 갑자기 뒤섞이는 순간이 있는데, 그 선두에는 마스킹 테이프의 유행이 있다.

공사 현장에서 도장할 때 쓰는 특수한 테이프를 셀로판 테이프 대신 쓰면 쉽게 뗄 수 있어 편리하고, 무엇보다 귀엽다는 점 때문에 2007년 무렵부터 잡화 팬 사이에서 슬슬 퍼져 나갔다. 한 친구는 당시 "조이풀 혼다에 가면 마스킹 테이프가

종류별로 다 있어"라는 말을 듣고 방문해, 공구점 아저씨들 사이에서 열심히 물건을 찾아다녔다고 한다. 하지만 아무도 쳐다보지 않았던 마스킹 테이프의 용도를 처음으로 바꾸고 즐겨 쓰던 사람들의 의지와는 상관없이, 어느 시점부터 수요와 공급의 톱니바퀴가 고속으로 돌아가기 시작한다. 그리고 온갖 무늬의 마스킹 테이프와 유사품들이 만들어지고 10년도 안 되어 시장이 포화 상태에 이르자 마스킹 테이프 유행은 끝이 났다. 이는 최근 잡화의 탐욕을 보여주는 훌륭한 예다.

✤

터무니없이 넓은 부지를 돌아다니다 무수히 많은 출구 중 하나로 휙 나오니 해는 이미 완전히 저문 뒤였다. 광장에는 정원수와 과실수를 심은 화분이 멀리까지 줄지어 서 있었고, 미지근한 밤바람이 가지를 흔들었다. 친구가 장미 전용 흙을 사는 동안 다시 무수히 많은 입구 중 하나를 통해 미궁으로 들어가려다 발길을 멈췄다.

눈이 멀 정도로 밝은 형광등 불빛에 둘러싸인 그 공간에는 도서관의 책장처럼 아크릴 수조가 줄지어 놓여 있었다. 지이이잉 하는 공기 펌프 소리가 울려 퍼졌다. 마치 펌프가 물고기들의 움직임을 세세하게 관리하는 듯한 기분이 들었다. 자동

문이 닫히기 전에 다시 돌아선 나는 인적 드문 어두운 광장에서 친구가 돌아올 때까지 기다리기로 했다. PVC 끈으로 엮은 가든 체어를 발견하여 앉은 뒤로도 한동안 밝은 빛과 지이이잉 울리는 소리의 잔상이 사라지지 않았다.

✤

멀리서 간호사가 나를 부르는 소리가 들린다. 정신을 차리니 병원의 열대어들이 하얀 천국과 같은 세계에서 유유히 헤엄치고 있었다. 중학생 때처럼 물고기를 구해야겠다는 생각은 더 이상 들지 않았다. 상경 후에는 단 한 번도 생물을 키운 적이 없고, 적어도 물고기를 키운다는 선택지는 사라진 지 오래다. 생명이 깃들어 있는 것과, 물건을 살아 있는 것처럼 사랑하고 거기에 생명을 부여하는 것은 완전히 다른 일이지만, 그때부터 나는 둘 사이의 차이점을 잘 모르게 된 것 같다. 실제로 지금 눈앞에서 헤엄치는 열대어들이 생물인지 잡화인지도 분간할 수 없다.

다른 진찰실에서 간호사가 누군가를 부른다. 나는 일어서서 슬리퍼를 끌며 수조 옆을 지나친다. 아크릴 저편에서 무언가가 펄럭이며 희미하게 빛나고 있었다.

유령들

　우리 가게에 한 번도 온 적이 없고 앞으로도 올 일이 없는 대부분의 사람들을 위해.

　가게는 도쿄 23구의 서쪽 끝, 스기나미구 니시오기쿠보에 있다. 선로를 따라 서쪽으로 가다 보면 10분 만에 지역번호가 '03'에서 '0422'로 바뀌고, 또 15분 정도 더 지나면 교외에서 가장 유명한 지역인 기치조지에 도착한다. 예전에 어떤 잡지에서 "가장 살고 싶은 동네 기치조지 VS. 가장 궁금한 동네 니시오기쿠보"라는 눈을 의심케 하는 특집을 한 적이 있었는데, 전자는 그럴 수 있지만 후자인 니시오기쿠보가 일본에서 가장 궁금한 동네일 리가 없다.

　물론 니시오기쿠보는 조금 특이한 동네다. 우선 일본의 뉴에이지 사상에서 파생한 모든 서브컬처가 지금도 알 사람은 다 알 만큼 희미하게 떠다니고 있다. 그 때문은 아니겠지만 대기업 자본이 별로 들어오지 않아 '이 가게 장사가 될까?' 걱정

되는 가게들이 여기저기 분포하고 있다. 물론 우리 가게도. 그 외에는 골동품점, 헌책방, 다방 등이 꽤 많다.

참고로 자영업으로 몇 년간 돈을 못 벌면, 제대로 된 장사를 목표로 시작한 사람 대부분은 그만두지만, 그렇지 않은 기특한 동기를 가진 사람들은 돈이 되지 않는 가게를 계속하면서 점점 상인이라는 정체성에서 벗어나게 된다. 결국 표현계, 수행계, 사회운동계, 정신세계계, 커뮤니티계, 철학계 등 다양하고 유쾌한 자영업자의 길로 나아간다. 그런 일들이 몇 번이고 되풀이되는 것을 지켜보았다. 그들은 돈을 벌지 못하면서도 도태되지 않는다. 그야말로 자본주의의 유령들이다. 그런 많은 가게의 주인들은 지면에서 1센티미터 정도 떠 있기 때문에 금방 알 수 있다. 니시오기쿠보에도 무척 많은데 최근에는 나도 조금 떠 있다. 물론 유명한 그릇 가게나 식당도 몇 곳 있지만 전체적으로 그림자가 옅은 작은 동네다.

10평 정도 되는 우리 가게에는 그릇, 그림, 액세서리, 옷, 책, 인형, 식품, 식물, CD, 레코드, 문구, 화장품, 그 외 모든 잡화를 두고 있지만 "이런 느낌의 물건이 있나요?"라고 물었을 때 딱 맞는 게 있었던 적은 없다. 동서고금, 성스러운 것과 속된 것. 비싼 물건과 싼 물건. 대단한 자금력도 없으면서 가급적 서로 겹치지 않는 잡화를 한 입씩 시식하듯 모아보려고 몸부림쳐왔다. 왜 그런 걸? 나처럼 버블 붕괴 후에 사회인이 된 이른바

잃어버린 세대 특유의 경향이겠지. 혹은 인터넷이 취미와 취향으로 사람들을 나누는 힘을 사춘기에 목격해버린 세대의 트라우마일지도. 하지만 잘되지는 않았다. 어중간하고 키치한 물건을 모아둔 가게일 뿐이다.

이럴 리가 없는데 왜 이럴까? 종종 영업이 끝나고 가게에 멍하니 서서 이렇게 자문하기도 한다. 어릴 적에 호텔 뷔페에 가면 항상 흥분하여 동서양의 산해진미를 접시에 잔뜩 담는데, 정작 테이블에 앉아 먹기 시작하면 왠지 모를 허무한 기분이 들었던 기억이 난다.

이제는 키치한 가게도 괜찮다며 태도를 확 바꾸면 안주할 수 있을지 생각해보지만, 거기에도 벽이 있다. 예를 들어 아메리카 원주민의 액세서리와 모에계의 2차 창작, 실험음악 레코드와 디즈니를 비롯한 캐릭터 굿즈의 동거는 집에서는 될지 몰라도 가게에서는 성립하지 않는다. 적어도 지금 내 도량으로는 이들을 하나로 아우르는 콘셉트를 만들 수 없었다. 당연한 말이지만 표현과 마찬가지로 인풋은 얼마든지 다양해도 괜찮으나 아웃풋은 범위를 좁혀야 한다. 카오스 상태로는 관객에게 아무것도 전해지지 않는다. 정확히 말하자면 그 전에 가게가 망해버리겠지.

어딘가 아무런 연관 없는 취미와 취향을 가진 사람들을 잇는 통로가 있을 거라고 로맨틱한 꿈을 꾸며 여기까지 왔다.

하지만 그것은 장사와는 아무 상관이 없는 독선적인 허상에 지나지 않았다. 애초에 실제 사회에서 편향되어 있는 인간이 사회를 그대로 축소한 듯한 가게를 만들 수 있을 리가 없다. 그럼에도 사회 비슷한 것을 만들고 싶었다. 아직은 유령이 되고 싶지 않았다.

그리하여 잡화를 파는 것 외에는 재능이 없지만 가게에서 갤러리는 계속해왔다. 그러나 요즘에는 "갤러리를 하고 있습니다"라는 말은 땅 주인이 "주차장을 하고 있습니다" 하는 말과 비슷한 뜻이기에 할 말이 별로 없다. 이 세상은 틈만 있으면 어디든 갤러리화 되어가고 있기 때문에, 얼마 지나지 않아 마사지숍 천장도 은행 화장실도 전부 갤러리가 될 것이다.

여름 동안 나뭇잎 사이로 떨어지는 햇살을 무늬처럼 보도에 뿌려주던 미루나무가 하룻밤새 다 잘려 나간 어느 가을날, 집 근처 작은 골동품점 앞을 지나다 보니 길에 인접한 유리창이 흰 천으로 덮여 있었다. 예전에 의자와 행어를 산 적이 있는 가게인데 그날은 휴일이 아니었다. 문에는 자물쇠가 걸려 있고 벽에 붙어 있는 작은 쪽지에 거의 보이지 않는 작은 글씨로 '앞으로는 예약제로 운영한다'고 적혀 있었다.

주인에게 무슨 일이 있었나 싶어 홈페이지에 들어가 보니, 특별히 인테리어를 바꾸거나 인터넷 쇼핑몰로 옮기는 것은 아닌 듯했다. 딱히 아무런 일도 없었다는 듯이 블로그에는 새

글이 계속 올라왔는데, 유럽의 오래된 흑백영화에 대해 매우 단정한 문장으로 쓴 글들뿐이었다. 가끔 골동품 시장에서 구입한 물건 사진이 올라오는 정도. 창문을 가리고 나서는 가게 안을 들여다볼 수 없게 되었지만 블로그는 자유로이 읽을 수 있었다. 사회의 모든 욕망이 걸러져 마치 시간이 멈춘 듯한 느낌을 주는 문장이었다. 주인이 실은 작가였나 하는 상상도 했다.

그의 블로그를 읽게 된 후부터 종종 나의 죽음에 대해 떠올리듯 가게의 마지막 순간을 생각한다. 이제는 방약무인한 잡화들 때문에 무엇을 좋아했는지조차 잊었지만, 만일 언젠가 정말 좋아했던 물건을 떠올리고, 그것과 가게가 일체화되어 그로 인해 가게가 죽어버린다 하더라도 기쁘게 받아들일 수 있을 것 같다. 그때 나는 지상에서 몇 센티미터 정도 떠 있을까?

마지막 레고들의 나라에서

 "정말로 잡화에 흥미가 있습니까? 실은 그렇게 좋아하진 않죠?"라는 질문을 종종 받는다. 빙긋 웃으면서 "좋아하죠"나 "아닙니다"라고 적당히 둘러대지만, 그때마다 내심 당황한다. 왜냐하면 잡화에 대해 혼자 너무 많이 생각하다 보니 '잡화에 흥미가 있다'는 게 무슨 의미인지 거의 알 수 없게 되었기 때문이다. 10년도 넘게 질리지도 않고 장사를 해왔으므로 굳이 말하자면 좋아하는 쪽이겠지만 진짜로 좋아하는지, 좋아한다는 게 무엇인지 따지기 시작하면 언제나 불안해진다. 그리고 반드시 한 장소로 돌아간다.

 내가 레고와 처음 만난 것은 유치원 때다. 유치원에서는 누구와도 이야기하지 않고 울기만 했던 기억뿐이다. 울면서 이데 유카리 선생님의 무릎을 베고, '집에 가서 혼자 레고나 가지고 놀았으면 좋겠다'고 생각했다. 집에 가면 2층 내 방에 올라가 다섯 살 위인 누나에게 물려받은 레고 상자를 뒤집어 쏟아

놓고 놀았다. 석양에 물들던 방이 이윽고 어두컴컴해져 흰 블록과 회색 블록을 구별할 수 없을 때까지.

기본은 8칸짜리 직사각형 블록. 녹색 판은 들판이고 여기에 블록 하나를 끼우면 집이 된다. 하나를 더 끼우면 2층집. 얼마 후에 취락이 생기고 마을이 보인다. 그리고 집과 집 사이를 손가락으로 산책한다. 아직 세상에 대해 잘 모르던 내가 알고 있던 얼마 안 되는 풍경과 사람들의 모습이 손가락의 움직임 속에서 순간적으로 재현된다. '톡톡톡톡'이나 '휘유웅' 같은 소리를 내며 손가락을 레고 판 위에 대는 것만으로도 무언가가 머릿속을 꽉 채워, 여간해서는 레고에서 떨어질 수가 없었다. 실제로 내가 레고를 가지고 놀지 않게 된 것은 그로부터 10년이 지난 중학교 3학년 말이었다.

패미콤* 게임 팩에는 난색을 표하던 부모님도 레고는 허락했다. 나는 생일이나 크리스마스 때마다 계속 레고를 사 달라고 졸랐고, 어느새 내 체중을 뛰어넘을 만큼 늘어났다. 틀림없이 동네에서 가장 많은 레고를 갖고 있다는 자부심이 있었다.

초등학교에 들어가서는 손가락이 아니라 레고 사람으로 놀기 시작했다. 친숙한 노란 얼굴에 웃고 있는 레고 사람 말이다. 무척 정교하게 만들어서 머리를 '퐁' 하고 떼어내어 U 자

* 1983년 닌텐도에서 처음 발매된 가정용 게임기.

형 손으로 그 머리를 들 수도 있었다. 2학년 무렵에는 레고 인생에서 평생의 동지를 만났다. 옆집에 사는 K라는 친구로 오뎅가게 아들이었다. 점토 놀이에 싫증이 났던 그는 우리 집에 넘쳐나는 덴마크제 교육 완구에 홀딱 빠졌다. 레고는 고풍스럽고 자유로우며 무엇보다 아름다웠다.

레고에는 마을 시리즈와 기사 시리즈, 우주 시리즈가 있는데 우리는 기사 시리즈의 세계관을 바탕으로 마을도 우주도 공유하는 미묘한 균형을 지닌 세계를 유지해나갔다. 라이언군, 콘도르군 그리고 양측의 전쟁이 끝나고 몇 년 후에 등장한 블랙나이트 성에 둥지를 튼 드래곤군. 이어서 해적 시리즈가 나왔다. 그해 크리스마스에는 가장 큰 후크 선장의 해적선을 선물로 받았다. 해적 시리즈에만 있는 너클가드가 붙은 칼은 둘의 합의하에 가장 강한 무기로 인정받았고, 검정색은 가장 단단한 물질이라는 불문율도 이 무렵에 생겨났다. 레고 기사의 손에는 우주 시리즈에만 들어 있는 검은 글러브를 끼웠다. 또 마을 시리즈의 레커차나 항만 크레인에 붙어 있는 검은 줄과 권양기를 주인공의 고성 뒤쪽에 달아 탈출구를 만들었다.

레고 원리주의자가 된 우리는 마치 광신도처럼 "레고를 하나도 갖고 있지 않은 녀석과는 놀고 싶지 않아"라고 외쳤다. 레고는 덴마크가 낳은 세상에서 가장 위대한 장난감이라고 믿어 의심치 않았다. 어른이 되면 레고랜드에 가서 레고 공장에

서 일하겠다는 각오를 부모님에게 전했을 정도다. 물론 독일제 플레이모빌*파의 존재는 인정하지 않았다. "쓸데없이 크고, 발이 지면에 딱 붙지도 않고." 다이아블록**파 같은 수치를 모르는 자와는 말도 섞기 싫었다. "신칸센 블록 따위 형편없잖아. 시시하단 말야." 어린 나이였음에도 알기 쉬운 친근한 모티브로 어린이들을 현혹하는 상업주의에 진저리를 쳤다.

오직 레고만 미친 듯이 사랑했다. 초등학교 고학년이 된 무렵에는 해적 시리즈의 보물 상자에 든 금화가 유통되어 마을에서는 장사가 시작되었다. 물론 그것만으로는 디플레이션이 일어나기 때문에 종이 지폐를 만들어 물가의 안정을 꾀했다.

가끔은 도장 깨기처럼, 레고를 사랑하는 동지가 우리 집에 놀러 왔다. 에비스노도 그중 하나였다. 에비스노는 성실한 아이로 '올드 스쿨'인 우주 시리즈를 중심으로 한 독특한 세계를 구축하고 있었다. 예를 들어 몇 년 전에 생산 종료된 거대한 우주선에만 달려 있던 희소한 투명 블록을 다수 갖고 있었는데, 그것들로 작은 수정궁 같은 집을 만들었다. 우리들 외에도 레고의 구도자가 있다는 사실에 마음이 들떴다.

얼마 지나지 않아 K와 둘이 에비스노의 집에 자주 놀러

* 독일 브란트슈테터사의 장난감 브랜드. 약 7.5센티미터 크기의 정교한 피규
어로 유명하다.

** 일본 가와다사에서 판매하는 블록 장난감 이름.

갔다. 방마다 고양이 털과 사료, 그리고 왠지 모르게 낚시 도구가 널려 있었다. 에비스노에게는 나이 차이가 많이 나는 형이 있었는데, 뮤지션에다가 머리가 길었다. 페이즐리 셔츠와 인디언 부츠가 굴러다니던 그의 방에는 SM 잡지가 산처럼 쌓여 있었다. 어느 페이지를 펼쳐도 굉장히 충격적으로 변태적인 사진이 실려 있던 탓에, 에비스노가 자랑하던 레고를 떠올리면 옆방에서 풍겨오던 배덕감이 되살아나는 기분이다.

뭐, SM 이야기는 됐다. 레고 이야기를 계속하자.

전성기에는 에비스노 외에도 다카노코마치에 살던 많은 아이들이 레고를 가지고 놀았고, 저마다 크고 작은 다양한 평행세계를 만들어갔다. 각자 주인공을 데리고 친구네에 놀러 다녔는데, 설정이 미묘하게 어긋나는 평행세계를 레고의 마법이 단숨에 이어주었다. 그러나 중학교에 갈 무렵에는 대부분이 한겨울 피서지의 별장처럼 차례차례 레고세계의 문을 닫아버렸다. 레고를 아직 손에서 놓지 않은 사람은 나와 오뎅 가게 아들, 그리고 에비스노뿐이었다. 하지만 K도 야구부 활동으로 바빴고, 에비스노도 '위저드리Wizardry'라는 침울한 게임에 몰두하는 바람에 삼총사의 레고세계도 점점 시들해져갔다.

중2 무렵에는 나도 배신자가 되었다. 매주 전동 총이라는 흉악한 무기를 갖고 묘지에 가서 레고도 모르는 야만적인 반 친구들과 무규칙 서바이벌 게임에 빠져들었다. 거기서 레고

의 수호신은 아무런 도움이 되지 않았다. 나는 BB탄이 300개 들어가도록 개조한 탄창을 어설트 라이플*에 꽂고 필사적으로 싸웠다. 점차로 학교에서의 나, 학원에서의 나, 서바이벌 게임에서의 나 등 여러 모습의 나로 분열되어갔다.

중3이 되니 수험 전쟁에 휘말렸다. 레고를 가지고 놀던 내 손은 멈춰버렸다. 아니, 정확히 말하자면 보이지 않는 레고의 신에게 추방되었다고 할까. 레고 사람을 오른손과 왼손에 들고 이야기를 나누거나, 무기를 손에 들고 결투하던 시간들은 내 의지와는 상관없었다. 직접 해보면 안다. 이미 어른이 된 당신의 오른손과 왼손은 결코 움직이지 않을 것이다. 움직인다면 오히려 병원에 가봐야 할지 모른다.

레고를 갖고 놀던 손이 멈춘 것은 결코 내가 바쁘기 때문이 아니다. 레고를 믿는 마음을 잃고 레고의 신에게 쫓겨났기 때문이다. 플라스틱으로 만들어진 노란 사람은 무기물이므로 마음대로 움직이거나 이야기할 수 없다는 사실을 열다섯 살이 되어서야 겨우 깨달았다. 다른 아이들은 훨씬 먼저 알았겠지만. 레고 삼총사도 해산했다. 그리고 각자 다른 고등학교에 진학했다.

레고 이야기는 조금 더 이어진다. K는 중학교를 졸업할

*　　　돌격 소총.

무렵부터 K-1의 사타케 선수를 동경하더니 고등학교에 올라가자마자 정도회관*에서 가라테를 배우기 시작했다. 매일 아침 혼다 스쿠터로 등교하고 아침저녁으로 격투기에 매진했다. 저속한 이름의 펑크 밴드를 만들어 수영복 팬티 한 장만 걸치고 공연을 하고, 때로는 그마저 벗어 던지고 객석에 뛰어들고는 했다. 무슨 일을 저질렀는지 기억나지는 않지만, K는 1학년 때 근신 처분을 받더니 그대로 자퇴해버렸다. 그의 집은 밴드 멤버와 불량소년들의 아지트가 되었고, 가끔 만날 때면 옷에서 담배 전 내가 가시질 않았다. 그렇게 서로 자연스레 멀어졌다. 나도 레고의 저주를 뿌리치듯 고등학교 친구들과 밴드 활동에 열중했다. 물론 친구들에게 들키지 않도록 레고는 창고 한구석에 숨겨두었다.

레고의 신에게 버림받고 음악의 신에게 구원받은 그때부터 도쿄에 있는 대학교에 가야겠다고 마음먹었다. 가고 싶은 학교는 고2 여름 어느 날 느닷없이 정해졌다.

때는 여름방학, 시험공부에 시달리던 어느 밤이었다. NHK를 보는데 '코흘리개'라는 꾀죄죄한 남자 밴드가 나오고 있었다. 분명 1980년대에 녹화한 영상이었는데, 그들은 어느 사립 대학 무대에 출연해 굉음을 내며 드릴로 구멍을 뚫고 있

* 오사카에 본부가 있는 가라테 단체.

188

었다. 나는 먹고 있던 거북 알 아이스크림을 입에 문 채 그대로 굳어버렸다. 너무나도 큰 충격에 도대체 무슨 일이 벌어지고 있는지 이해할 수 없는 지경이었다. 지금 돌이켜봐도 여전히 이해할 수 없지만, 당시 친구들과 죽자 사자 따라 하던 멜로딕 하드코어 밴드보다 훨씬 펑키했다는 이유만으로 그 무대가 되었던 대학에 들어가기로 했다.

✤

그렇게 별 우여곡절 없이 도쿄에서 자취를 시작했다. 그러나 금세 외식 산업의 쾌락에 빠져 영양실조에 걸리고 말았다. 시간이 흘러도 친구는 생기지 않았고, 얼마 지나지 않아 향수병이 도졌다. 그러던 어느 밤. TV 화면을 켜놓고 베이스 연습을 하고 있는데, 엄마에게 전화가 왔다.

"잘 지내니?"

"네, 재밌게 지내고 있어요."

"실은, 집을 팔기로 했어. 그래서 말인데. 네 레고 버려도 될까? 이제 갖고 놀지도 않잖니."

집이 갑자기 사라진다니. 이런 일이 있을 수 있나 싶어 놀랐다. 그 충격은 금세 마음대로 레고를 버리겠다는 엄마를 향한 분노로 바뀌었다. 물론 더 이상 갖고 놀지 않지만 결코 용

납할 수 없었다. 집을 파는 건 뭐 어쩔 수 없다. 내가 모르는 사정이 있겠지. 하지만 누가 뭐래도 레고를 버릴 수는 없다. 거기엔 이유가 있었다.

당시 과도한 사투리 콤플렉스 탓이었는지 학과 오리엔테이션에서조차 누구와도 이야기하지 않았고, 유치원 때처럼 이데 유카리 선생님의 무릎 베개도 없었기에 매우 외로웠다. 게다가 너무나도 한가했기에 틈만 나면 기치조지를 배회하며 시간을 보냈다. 유니온에서 음악을 듣고, 타워레코드에서 음악을 듣고, 파르코 북 센터에서 책을 읽었다. 나중에는 학교 도서관에서 빌린 책을 이노카시라 공원 벤치에서 읽으며 시간을 보냈다.

동쪽 끝에 있는 이노카시라 공원 역 주변부터 테니스코트가 있는 남쪽 끝까지 앉아본 적이 없는 벤치가 없을 만큼, 돌아다니다 앉아서 책을 펴는 게 일과였다. 벚꽃이 필 무렵부터 다 질 때까지는 매일 밤마다 꽃구경하느라 북적이는 사람들을 바라보며 마음을 달랬다. 내게 말을 걸어오는 사람은 당연히 아무도 없었다. 그런 유령 같은 나날을 보내던 중 우연히 들어간 상점가의 촌스러운 장난감 가게에서 레고와 재회했다.

내가 레고계에서 떠난 지 3년이 지났을 때였다. 그동안 블랙드래곤군은 자취를 감추고 해리포터 시리즈가 나오기 시작했다. 바야흐로 검이 아닌 마법의 시대가 열린 것이었다. 점

같은 눈에 코는 없고 입은 U 자 모양으로 그려진 친숙한 노란 얼굴의 사람은 점점 사라져갔다. ＾ 자* 모양 입과 윙크를 하는 눈, 빨간 머리와 해골 모양 등 내가 관심을 갖지 않는 사이 별별 게 다 나왔다. 다이아블록의 전철을 밟지 말기를 바랐다.

　　1시간 정도 걸려 기사 시리즈의 외전 격인 로빈 후드 시 리즈 중 하나를 골랐다. 숲속의 비밀 요새. 살 때부터 이미 좀 허무했다. 집에 돌아와 조립하다가 울 뻔했다. 나는 검은 두건 을 쓰고 담쟁이덩굴 같은 걸 휘두르는 농민을 왼손에, 경호원 으로 고용된 사냥꾼을 오른손에 쥐어봤다. 농민은 사냥꾼에게 무슨 말을 해야 할지 몰랐고, 사냥꾼도 농민들을 누구로부터 어떻게 왜 지켜야 하는지 알지 못했다. 손에서도 마음에서도 단 한 줄의 이야기도 진행되지 않았다.

　　내 레고의 신은 정말로 사라져버렸구나. 고교 시절 밴드 공연 티켓을 팔고, '비블로스'라는 도쿄풍 클럽에 온 겐 이시이 의 디제잉에 맞춰 바보처럼 밤새 춤을 추고, 품행이 나쁜 여자 에게 반하고, 학원의 세뇌적인 비디오로 영어 문장을 외우는 사이에.

"왜 그러니?"

* 　　일본어 오십음도 중 하(は) 행의 넷째 음으로, '헤' 발음에 가깝다.

수화기 너머로 엄마가 말했다.

"버리지 말고 둬."

강한 어조로 말했다. 그대로 버리게 놔둘 수는 없다.

"그럼 도쿄로 보내도 괜찮니?"

"아니, K에게 전부 줘."

"주라고? 산처럼 많은데. K도 이제 필요 없을걸."

대학에 들어가서 처음 맞는 여름방학. 본가에 돌아가자마자 쌀가마니만큼 무거운 레고를 짐수레에 싣고 K의 집을 찾았다. 우리 집 비스듬히 뒤쪽에 그의 집이 있어 내 방에서 지붕을 타고 오갈 수 있는 거리였지만, 도착할 무렵에는 땀을 비 오듯 흘렸다. 짐수레 손잡이에서는 쇠 냄새가 났다. 문득 둘이 함께 레고를 갖고 놀던 집에서 묵는 것도, K의 집에 오는 것도 이번이 마지막일지도 모른다는 생각이 들었다. 밖에서 수조 청소를 하던 K의 어머니에게 인사를 하니 "얘, 미시나 왔다"라며 초등학생 때와 변함없는 모습으로 아들을 불렀다.

이삿짐센터에 취직한 K는 검게 탄 피부에 한층 더 커진 듯한 느낌이었다. 그의 아버지는 근처 온천 여관에 있는 유흥장에서 오랫동안 오뎅 가게를 했는데, 자식이 가업을 물려받지 않아도 괜찮은지 내심 걱정이 되었다. 멀리서는 계속 잔디깎이가 웅웅거리는 소리가 들려온다. K에게 오늘 오게 된 사정을 설

명하니, 그는 레고를 가득 채운 플라스틱 상자 3개를 흘끔 보고 곤란한 표정을 지었다. 이윽고 "좋아. 언제든 다시 가져가도 돼. 그때까지 맡아 둘게"라고 대답했다.

　　고마우면서도 곤란하다는 게 과연 이런 상황이구나 싶어 무척 후회했다. 도쿄로 보내 달라고 하는 편이 나았을지도 모르겠다. 곧 밴드 멤버들이 와서 함께 연습하러 가기로 했는지 K는 현관 앞에서 담배를 피우며 안절부절못하는 기색이었다. 차에 시동을 걸고 오더니 다시 담배에 불을 붙였다. 나도 밴드 멤버들과 굳이 마주치고 싶진 않아서 금세 돌아왔다. 아마도 K는 더 이상 레고를 갖고 놀지 않을 것이었다. 어쩔 수 없지. 그건 나도 마찬가지니까. 골목길을 꺾기 직전에 젊은 여성이 내 옆을 스쳐 지나갔다. 얼마 있다가 차에 누군가가 타는 소리가 들렸다.

　　K와 마지막으로 만난 것은 이듬해 가을이었다. 20세기도 앞으로 몇 달 후면 끝이었다. 갑자기 K에게 "이쪽 올 일 있으면 연락 줘"라고 메시지가 왔다. 이렇게 메시지를 주고받은 것도 처음이었다. 공항까지 차로 마중 나온 K는 이전보다 더 듬직한 모습이었다. 이사 팀에서도 리더가 되었는지, 양아치 출신에 허세나 부리는 녀석들 중에는 쓸 만한 놈이 없다면서 투덜거렸다. 오래된 해안길을 따라 시내로 들어간다. 이사 간 본가는 시내 한복판에 있었다.

"보여주고 싶은 게 있는데, 우리 집 먼저 들렀다 가도 될까?"

차는 시가지를 빠져나가 11번 국도를 타고 아래로 내려갔다. 단풍에 둘러싸인 이시테강을 건넌다. 문득 을씨년스러운 바람이 차 안으로 불어와 멀리 보이는 푸조나무 숲을 쳐다봤지만 나뭇가지는 미동도 하지 않았다.

"레고 잘 보관하고 있어"라며 K는 작은 목소리로 말했다.

"미안, 별걸 다 부탁해서. 줄 만한 사람이 너밖에 없어서 말야. 다시 안 줘도 돼. 필요 없으면 버려도 되고."

슈퍼 ABC를 끼고 길을 꺾어 우리가 자란 마을로 돌아간다. 세기말의 다카노코마치는 시간이 멈춘 듯 고요했다. 우리는 K의 방 베란다를 통해 바로 안으로 들어갔다.

기타와 레코드, 지저분한 재떨이와 잡지로 뒤죽박죽인 어두운 방 안에서 나는 말을 잃었다. 책장이란 책장마다 레고가 잔뜩 진열되어 있었다. 해적 시리즈의 배를 토대로 기사, 우주, 마을의 부품을 정교하게 조합한 비행선, 담쟁이덩굴로 뒤덮인 공원, 캠핑카, 달 표면 기지, 성, 정사각형 판에 우거진 수풀과 산장. 무수한 레고 부품을 전부 알고 있는 K 외에는 만들 수 없는 작품들 천지였다. 그 저속한 밴드 멤버들도 K의 열정 덕에 눈을 뜨고 모두 레고 만들기에 빠져들었다고 한다. 레고의 신은 우리를, 아니 적어도 K를 버리지 않았다.

 ❖

 지금도 K에게 가끔 연하장이 온다. 매년은 아니지만. 새해 복 많이 받으라는 말 뒤에 이어지는 레고 이야기 한마디로 마음을 전한다. 그 후로는 만난 적도 메시지를 주고받은 적도 없다.

 "결혼했어. 요즘 아내한테 레고를 알려주고 있어."

 "결혼 축하해. 도쿄에는 레고를 좋아하는 여자가 없네. 나도 언젠가 그런 사람과 만나고 싶어."

 "요즘 나오는 해리포터 시리즈 어떻게 생각해?"

 "레고가 다이아블록화 되는 건 싫은데…… 상아색 지팡이와 묘지기 도구는 매력적이지만."

 "얼마 전에 에비스노 만났는데 예전이랑 똑같더라."

 "걔도 이미 레고는 버렸겠지? 좋은 거 잔뜩 갖고 있었는데 이럴 줄 알았으면 내가 훔쳐 올 걸 그랬어."

 "스타워즈 시리즈는 어때?"

 "레고도 시대의 흐름은 이길 수 없나 봐. 도쿄에서는 레고 전시회라는 걸 하는데 겉멋 든 레고 붐 따위 참을 수 없어.

그놈들 절대 우리처럼 놀지 않을걸?"

"아이가 태어났어. 네게 받은 레고, 아이에게도 가르쳐 주고 있어."

레고는 알려준다. 우리가 어렸을 때 별생각 없이 마음속에 담아 두었던 풍경이 긴 세월에 걸쳐 비바람을 견디는 방이 되고, 푸른 초원이 되고, 오두막이 되고, 2층집이 되고, 끝내 마을이 되고 그 사람 자신이 되어간다는 사실을. 그리고 아이들은 언젠가 만나고 또 언젠가는 헤어진다는 사실도.

하지만 만약 이 세상에 레고 없이 그저 서로 이웃으로 태어나 만나고 친해졌다면, 오뎅 가게 아들과 나는 더더욱 빨리 서로를 잃어버렸겠지. 그리고 나도 잡화점 주인이 되지 않았겠지.

낙엽

고1 가을에 처음으로 혼자 여행을 떠났다. 동아리에 들어간 지 얼마 지나지 않아 "너 때문에 화합이 되지 않는다"라는 이유로 배드민턴부를 강제로 그만두고 곧바로 맞이한 여름방학에 이와나미 문고에서 나온 《이즈의 무희, 온천 여관》*을 읽었다.

미칠 듯이 사랑해본 경험은 물론 혼자 여행조차 해본 적 없기에, 무희를 향한 주인공의 사랑이나 전편에 걸쳐 남긴 젊은 시절의 여정들도 전혀 이해할 수 없었다. 물론 주인공이 배 위에서 흘리는 눈물의 의미도 모른 채 마지막 한 줄까지 맛없는 가이세키 요리**를 억지로 먹은 듯한 기분이었다. 딱 하나 흥미가 생겼던 대목은 권말에 실린 작가 연표로, 이런 문장을

* 가와바타 야스나리의 단편 모음집.
** 작은 그릇에 다양한 음식을 조금씩 담아 내는 일본의 코스 요리.

쓴 사람이 수십 년 후에 스스로 목숨을 끊게 된 운명에 관해 생각하게 되었다.

가고 싶지 않았던 변두리 고등학교에 들어가 여자도 여행도 모른 채, 운동도 단체 활동도 못한다고 낙인찍히고 도피처인 소설조차도 이해하지 못한다는 사실을 어떻게 받아들여야 할까. 막다른 길에 몰린 나는 주인공에 빙의하여 혹은 고등학교 시절의 가와바타가 되어 마을에서 떨어진 여관에 가서 홀로 온천욕을 하며 "물 좋네"라고 한숨 쉬거나, 그때껏 입어본 적 없는 유카타*라는 옷을 걸치고 멀리서 시냇물이 졸졸 흐르는 소리를 들으며 〈이즈의 무희〉를 읽으면, 뭐가 되었든 고민 한 가지 정도는 털어낼 수 있지 않을까 하는 바보 같은 망상으로 가득 차 있었다. 그 후로 잊을 만하면 한 번씩 찾아왔던 '작가병'이 시작되었다.

가을이 찾아왔을 무렵 엄마는 버스 편과 호텔 예약부터 경비, 플래시가 달린 즉석카메라까지 모든 여행 준비를 해주었다. 따라서 나 홀로 여행도 뭣도 아니었지만, 그나마 몇 안 되는 친구들에게 "혼자 있고 싶어서 N 온천에 다녀올 테니까 당분간 찾지 마"라고 말하고 다니면서 가까스로 여행 기분을 끌어올렸다.

* 일본 전통의상인 기모노의 일종. 주로 목욕 후나 여름에 간편하게 입는다.

✤

버스 창문 너머로 바늘 같은 비가 내린다. 전날 밤 잠이 안 와 〈온천 여관〉을 다시 읽었다. 하지만 계절이 주인공이라는 점을 깨닫지 못하고 그저 작부의 생동감 넘치는 모습에 이끌려 눈이 초롱초롱해져만 갔다. 덕분에 버스가 해안가 도로에서 서쪽으로 꺾어 어두침침한 산길을 헤쳐 들어갈 무렵에는 완전히 곯아떨어졌다. 잠에서 깼을 때에는 아까 보이던 큰 산을 넘어 눈 아래로는 잿빛 안개로 가득 찬 분지가 나타났고, 그 앞에는 흰 연기를 자욱이 뿜어내는 온천 마을이 펼쳐져 있었다. 서둘러 창문을 열고 즉석카메라를 치켜들었다. 하지만 생애 처음으로 터트린 플래시는 짙은 안개에 묻혀 유령처럼 하얀 그림자 외에는 찍을 수 없었다.

비수기인지 종이학 무늬의 털이 긴 카펫이 깔린 로비에는 노인들뿐이었다. 검은 옷을 입고 빙긋 웃으며 열쇠를 건넨 남자 직원은 "손님은 고등학생으로 보이지는 않는데 이런 곳까지 어쩐 일이신가요?"라고 물었지만, "아뇨······"라고 무언가 말하려다 그만 말문이 막혀버리고 말았다.

머무는 내내 젊은 손님이 드물어서인지 아니면 내 모습이 이상해서인지, 기모노 혹은 앞치마, 청소 작업복 등을 입은 여성들이 무슨 일로 왔냐고 끊임없이 물었다. 나중에는 주인까

지 찾아왔다. 〈이즈의 무희〉에 나오는 주인공처럼 잡담도 술술 잘하고 싶었지만, 입에서는 그저 "네"와 "맞아요"만 나올 뿐 금세 대화가 끝나버렸다. 돌아서는 주인에게 용기를 내어 온천 외에 가볼 만한 곳이 있냐고 물으니, 마침 마을에서 만든 세계에서 가장 긴 미끄럼틀이 있다고 알려주었다.

주인이 나간 후, 미안한 일이지만 나는 그런 애들 장난 같은 미끄럼틀이나 타러 온 게 아니라며, 유카타 상의를 걸치고 계곡을 향해 난 창문 옆 소파에 앉아 책을 펼쳤다. 그러나 내 예상을 배신한 시냇물의 시끄러운 소리 탓이었는지 머릿속에는 단 한 글자도 들어오지 않았다.

방에 들어온 순간부터 지금까지 낡은 유리창이 덜컥덜컥 흔들리고 있다. 하릴없이 가와바타가 어떻게 죽었는지 연표를 확인하다 보니 말로 다 할 수 없는 허무함이 어이없을 만큼 소리쳐대는 시냇물의 고함 속에서 점차 부풀어 올라, 문득 이런 곳에 와서 죽는 사람도 있겠구나 싶었다. 아까부터 종업원들이 차례로 방에 들어온 것도 그 때문은 아닐까 하는 불안함이 싹트기 시작하니, 방에 가만히 있는 게 무서워졌다.

비가 그치기를 기다렸다가 서둘러 밖에 나갔다. 마을 남쪽 언덕을 올랐을 무렵에는 이미 저녁 해가 온천 마을의 기와를 은은하게 비추고 있었다. 저 멀리 소리도 없이 날아가는 철새들, 붉게 물든 숲의 나뭇가지들 사이로 온천의 수증기가

보인다. 어느새 나는 끝없이 이어진 미끄럼틀 앞에 있었다. 아무 생각도 하지 않고 출발선에 있는 철판에 앉아 경사면으로 발을 내디디며 아래로 내려간다. 그리고 금세 도착 지점까지 끝없이 이어지는 수천 개의 롤러가 조금 전까지 내린 빗물에 젖어 있다는 사실을 깨달았다. 엉덩이를 흠뻑 적셔가며 미끄러져 내려갔다. 세계에서 가장 긴 탓에 몇 분이 지나도 엉덩이는 계속 축축해져만 갔다. 어느새 물은 등까지 적셨다. 덜컹덜컹 요란스러운 소리를 내며 미끄러지는 중에 이런 감각을 어린 시절에도 경험한 적 있는 것 같았다. 아니, 그보다는 이런 허무함을 어릴 때부터 그리고 고등학교에 들어가서도 계속 맛봐온 듯한 기분이었다.

산기슭에 착지했을 때 얼얼해서 이미 감각을 잃은 엉덩이에는 낙엽이 잔뜩 달라붙어 있었다. 급히 공중 화장실로 달려가 티셔츠와 치노팬츠를 벗고는 빗물을 짜냈다. 태어나서 처음 찍은 셀카는 화장실 앞 벤치에서 사각팬티 한 장 입은 야윈 남자가 왼손에 낙엽을 든 채 카메라를 노려보는 사진이었다. 플래시 때문에 눈이 빛나 울고 있는 듯이 보이기도 했다.

그날 밤, 《허클베리 핀의 모험》 속 등장인물처럼 뗏목을 타고 강을 내려가는 꿈을 꾸었다. 신화 같은 분위기에 휩싸인 뗏목 위에는 방수천이 설치되어 있고, 나는 그 아래에서 모닥불을 피우고 누군가와 함께 카레를 만들고 있다. 이윽고 눈앞

에 폭포가 나타나더니 그대로 무척이나 우아한 포물선을 그리며 떨어진다. 그 순간 갑자기 극심한 통증을 느끼며 눈을 떴다.

즉시 타들어 가는 듯 뜨거운 볼을 손으로 털어내니, 거대한 벌레가 사방팔방 붕붕 소리를 내며 날아다녔다. 유카타를 입은 앞가슴을 풀어 헤친 채 등나무로 엮은 쓰레기통을 휘두르며 몇 분간 격투를 벌인 끝에 바닥에 앉은 벌레 위에 쓰레기통을 덮어씌웠다. 쓰레기통 안에서 미친 듯 날뛰는 소리를 내는 주인공에게 독살당할 것만 같은 기분이 들었다. 어쩔 줄 모르던 나는 주전자에 든 뜨거운 물을 쓰레기통 위에 부었다. 쓰레기통 안이 잠잠해질 때까지 멈추지 않았다. 그리고 부어올라 열이 나는 볼을 팥 베개에 묻은 채 이불을 휘감고 아침이 오기를 기다렸다. 물론 책을 읽을 여유 따위는 없었다. 꾸벅꾸벅 졸며 낮 동안 그렇게 시끄러웠던 시냇물 소리가 그다지 신경 쓰이지 않는다는 사실을 깨닫고 신기하게 여겼다.

다음 날 아침, 쓰레기통을 치워보니 작고 검은 등에 한 마리가 죽어 있었다. 나는 두려워하면서도 축축하고 거무스름한 바닥을 향해 플래시를 터트려 카메라에 그 모습을 담았다.

여행은 시종일관 별다른 일이 없었다. 다음 날도 출렁이는 다리가 있는 산길에서 미아가 되었고, 그다음 날 간 사설 미술관에서는 오프셋 인쇄한 로이 릭턴스타인*의 포스터를 죽 늘어놓은 처참한 전시를 구경했다. N 온천은 계속 지루하고 허무

했으며 볼은 부어올랐고 가을은 깊어가는데 문학은 아무런 도움도 되지 않았다. 여기가 아닌 어딘가에 있을지도 모른다고 막연히 기대한 그 어떠한 것도 없었다. 하지만 돌아오는 버스에서 나는 계속 생각했다. 학교 친구들에게 어떻게 거짓말을 해야 이번 여행이 즐거웠다고 할 수 있을지를.

✤

여행은 되풀이된다. 세계에서 가장 긴 젖은 미끄럼틀, 엉덩이에 붙은 낙엽, 현지 사업가가 지은 현대 미술관, 죽은 등에, 한 줄도 읽지 못한 소설에서 발산된 허무함은 온갖 여행지에서 나를 기다린다. 고부치사와의 마른 들판에서, 히다타카야마의 라멘 가게에서, 파리의 이민자 동네에서, 무라노섬의 안뜰에서. 언제나 앞질러 가 나를 기다리고 있었다. 그때마다 허무함만이 어린 시절부터 변하지 않는 유일한 진실일지도 모른다고 여겼다. 언젠가부터는 그 정겨운 그림자의 안부를 확인하기 위해 여행을 떠났다. 그것은 문득 찾아오고, 오랜 친구와 다시 만난 때와 같은 안도감 속에서 삶을 순수하게 긍정해주는 느낌이 들었다.

* 미국의 팝아트 작가. 처음에는 추상표현주의 작품을 그리다가 점차 주제를 넓혀 전위적인 작품도 만들어냈다.

기회가 된다면 '가을'이라는 이름의 우리 가게에서도 초
라해진 그들과 만날 수 있다면 어떨까 생각할 때가 있다. 이렇
게 말로 표현한들 누군가에게 잘 전해질지 걱정이지만, 통주저
음*처럼 그 허무함이 가게에 흐르기를 간절히 바란다.

*　　저음을 바탕으로 즉흥적으로 화음을 넣어 연주하는 기법.

조그맣고 느긋하고 허무한 도망

아라우치 유荒内佑*

이 책을 세 번 읽었다. 처음에는 데이터 파일로, 두 번째에는 원고 다발로, 세 번째에는 속도를 올려 인덱스 테이프를 덕지덕지 붙이고 밑줄을 긋고 메모를 써넣어가며. 그리고 읽으면 읽을수록 이 책이 무슨 말을 하고자 하는 건지 도무지 알수 없게 되었다. 잡화란 무엇인가. 잡화감각이란 무엇인가. 잡화화는 또 무엇인가. 잡화점을 꾸려나가면서 잡화화 되어가는 세계를 목격한 저자는 잡화를 어떻게 생각하는가. 점점 안갯속을 헤매는 기분이었다. 이 또한 잡화의 덫, 잡화의 역병인 걸까?

확실한 것은 이 책은 잡화 그 자체를 소개한 책도, 전 세계의 잡화를 찾아 헤매는 모험담도 아닌, '잡화를 둘러싼 상황'에 관해 쓴 에세이라는 사실이다. 사회학도 경제학도 고현학도 소비문화론도 아닌 그저 에세이. 물론 방금 말한 요소들도 전

*　일본의 음악가. 2004년 결성된 록 밴드 cero 멤버.

부 들어 있지만 학술적인 방향으로 가기 직전에 발걸음을 돌려 니시오기쿠보에 있는 잡화점으로 돌아온다. 광대한 사색과 고찰을 펼치거나 머나먼 추억을 회상하는 장면에서도 결국 영업을 마친 가게에서 주인이 자신의 발끝을 바라보며 우두커니 서 있다는 인상이 기저에 짙게 깔려 있다.

 우리가 막연히 '잡화'라고 말할 때 떠올리는 물건. 구체적인 예는 얼마든지 댈 수 있을 듯한데, 가령 내 책상 옆에는 내부에 전구가 든 빛나는 지구본이 놓여 있다. 니시오기쿠보의 골동품점에서 10년도 더 전에 산 물건이다(나도 니시오기쿠보에 살았다). 이 지구본은 그야말로 잡화라고 말할 수 있을 듯하다. 하지만 잡화란 무엇인가. 사전을 찾아보면 "잡화는 일용품"이라고 쓰여 있지만 빛나는 지구본은 일용품이라고 볼 수 없다. 그 옆에 놓인 음악제작용 스피커가 일상에서 훨씬 더 많이 쓰는 물건이다. 하지만 스피커를 잡화라고 하기엔 위화감이 있을뿐더러, 빛나는 지구본은 먼지를 뒤집어쓴 채 방치되어 있는데도 이것은 잡화라고 단정하여 말할 수 있을 것 같다. 그렇다면 다시 생각해본다. 잡화란 무엇인가.

 이 책에 따르면 '잡화'란 "잡화감각에 의해 인식할 수 있는 모든 것", "사람들이 잡화라고 생각하면 잡화. 잡화라고 생각하는지 아닌지를 정하는 개념이 잡화감각"이라고 한다. 즉

잡화인지 아닌지는 잡화감각에 의해 결정된다. 그렇다면 '잡화감각'이란 무엇인가. 단적으로 '이미지의 낙차'에 의해 물건을 고르는 감각을 말한다. 물건의 실용성이나 내용이 아닌 표층 이미지에 의존하는 감각. "책이라면 내용이 아니라 표지나 띠지, 서체를 기준으로 소설을 고르는 감각"이란 표현이 알기 쉬운 설명이다. 따라서 잡화감각에 의해 대략적으로 정의된 잡화란 "심층에 있는 콘텐츠보다 표층에 있는 이미지로 중심이 이동한 물건들"이라 할 수 있다. 내 방식대로 무척 간단히 말하자면 '겉모습을 보고 고르면 이미 잡화'라고 해도 될 것 같다.

그리고 잡화는 계속 늘어만 간다. 이미지의 낙차(겉모습의 차이)는 곧 '다름'이 된다. '다름'은 상대적으로만 태어나는 개념이다. "몇 초 전에 있던 것과 조금이라도 다른 물건을 끊임없이 만들어내고 소비해야 하는 자본의 규칙, 즉 만족할 줄 모르는 차별화"에 의해 잡화는 늘어간다. 즉 앤티크한 지구본, 터치펜으로 나라나 도시 이름을 누르면 말하는 지구본, 크리스털 지구본, 빛나는 지구본 등 겉모습을 갈아 끼운 다양한 물건이 무수히 만들어진다.

끝없는 이미지의 차이화에 의해 잡화는 계속 늘어간다. 하지만 이는 잡화가 물리적으로만 증가한다는 말이 아니다. 물론 다양한 지구본이 나오는 것처럼 물건으로서 잡화는 늘고 있다. 하지만 다른 시각으로 보면 이는 인간의 인식 문제만은 아

니다. 생활잡화점에 있던 '알루미늄 주전자', '터퍼웨어', '비닐 테이프' 같은 도구가 "눈부신 가게 밖으로 나오는 찰나 탐욕스러운 잡화감각에 사로잡혀, 그저 레트로한 잡화로 소비될 것이다"라는 말은 잡화가 새로 만들어지는 게 아니라, 본래 지닌 기능성을 밀어내고 '귀엽다', '멋있다'라는 잡화감각에 의해 도구가 잡화로 인식되어버린다는 뜻이다. 이 책에서는 이런 현상을 가리켜 물건의 '잡화화'라고 부른다.

세계는 계속해서 잡화화 되고 있다. 그렇다면 잡화감각을 퍼트리고 세계를 점점 더 잡화화 시키는 것은 무엇인가. 물론 인터넷이다. 이런 잡화화의 물결은 "전면 인터넷화와 궤를 같이"하는 이야기이며, "지금의 잡화감각은 분명 인터넷에 의해 만들어진 것"이라고 한다. '잡화'를 정의하는 '잡화감각'은 인터넷에 의해 만들어지고 있다. 이렇게 빚어진 '잡화감각'은 세계의 '잡화화'에 앞장선다. "'좋은데', '귀여워', '훌륭해', '멋있어', '예뻐'와 같은 마음의 소리가 점점 온라인 공간에 정보로 흡수되어간다. 그것은 공유되어 잡화감각이라는 거대한 집단의식의 구름 덩어리를 만들어간다." 이는 일상에서 우리도 느끼는 감각이리라.

스마트폰으로 무언가 검색해보자. 뭐든 좋다. 예를 들어 부동산, 악기, 뉴스, 자동차 등을 검색한 후에 인스타그램을 열

면 내가 팔로잉한 사람들이 올린 게시물 사이로 조금 전 검색한 상품과 관련된 광고가 나온다. 리모델링한 오래된 집, 중고 신시사이저, 다네가시마로 떠나는 로켓 발사 견학 여행, 오래된 폭스바겐의 골프 2 모델. 내력을 알 수 있다면 그나마 다행이지만 점점 사람들의 욕망은 자신도 모르는 사이 정해진 방향으로 흘러간다. 골프 2를 좋아한다면 볼보의 240 시리즈도 마음에 들지 모른다. 오래된 아파트가 멋있다고 느낄 수도 있다. 로켓 발사 자체에 관심이 있어 검색했을 뿐이지만 다네가시마 여행도 괜찮을지 모르지…… 이런 것들에 끌리는 감성은 언제 어디서 만들어졌단 말인가. 어느새 사람들의 욕망은 알고리즘에 의해 분류되고 한발 앞질러 욕망을 제시당하게 되었다. 이미 "'갖고 싶다'라고 생각한 순간의 욕망이 어디에서 온 것인지 그 원천을 찾아가기란 불가능하다".

스마트폰을 가진 우리는 멈춰 서서 생각할 틈도 없을 만큼 단편화된 말과 이미지를 계속 공급당해 질식하기 직전이다. 문맥이 제각각 흩어져 가벼워진 말과 이미지는 빠른 속도로 오간다. SNS에서도 아마존에서도 '틴더'라는 만남 어플(해본 적 없지만)에서도 그런 정보의 겉모습을 잠깐 보고는 '귀여워', '멋있어', '예뻐'로 나누는 것 외에는 아무것도 할 수 없게 되어간다. 잡화감각은 점점 커져만 간다.

앞에서 이 책을 세 번 읽으며 인덱스 테이프를 붙이고 밑줄을 긋고 메모를 써넣었다고 했는데, 실은 이《잡화감각》을 떠올릴 때면 어떤 표시도 하지 않은 대목들만 생각난다.

예를 들어 고등학생이던 저자가 여관에서 등에를 쓰레기통으로 가두고 그 위에 뜨거운 물을 부어 죽이는 장면에서는 소리 내어 웃고 말았다. 또 아버지가 운전하는 차에 몸을 맡긴 채 흘러나오는 오래된 재즈를 들으며 조부모님 댁에 다녀오던 소년 시절의 묘사는, 정적이면서 아름답고 왠지 가슴이 저리기까지 한다. 다른 독자들은 어떨까? 구니타치에 있는 히토쓰바시대학교의 좁은 통로 같은 걸 떠올리려나? 놀랍게도 우리 부모님 댁이 거기서 걸어서 10분 정도 거리에 있다. 보통의 어른이라면 몸을 구부리지 않고는 빠져나갈 수 없는 좁은 통로를 어찌 그리 잘 알고 있는지. 그곳을 빠져나가면 잡화점을 연지 얼마 안 되어 울적한 나날을 보내고 있는 저자가 연구동 계단에서 컵라면을 먹고 있다. 세세하고도 자잘하게 시간이 멈춰 있다.

생각나는 대목들은 아직도 더 있다. 골목 안쪽에서 콜라로 가글을 하던 윌렘 대포, 쇼스타코비치를 사랑하는 짐, 내용물이 새는 그릇을 만드는 구도 씨, 레고를 맡아준 오뎅 가게 아들도 잊어서는 안 된다. 그들은 사회에서는 강자가 아닐지 몰라도 결코 약하지 않은 사람들이다. 어지러울 만큼 가속화 되

는 세상 속에서 작은 발소리를 내며 천천히 다른 속도로 걸을 뿐이다.

　이 책을 읽으면 읽을수록 안갯속으로 들어가는 것만 같은 기분이 드는 이유는 이런 장면들과 등장인물들을 보고 있으면, 무서우리만큼 빠른 속도와 탐욕, 강력한 힘을 가진 인터넷에 의한 정보의 일원화, 즉 세상이 잡화화 되어가는 와중에 조그맣고 느릿한 것들이 선명하게 숨 쉬며 휙 하고 잡화화의 그물망을 빠져나간다는 인상을 주기 때문이다. 잡화감각으로 포착할 수 없는, 인덱스 테이프의 태그로부터 도망치고 미끄러져 떨어지는 것들 말이다.

　세상에서 가장 긴 미끄럼틀에서 엉덩이를 흠뻑 적셔가며 허무함의 한가운데를 활공하듯,《잡화감각》은 잡화화 되어가는 세상으로부터 조그맣고 느긋하고 허무하게 절실히 도망치고 있다고 할 수 있으리라.

떠내려가고 있음을 감각하기

얼마 전 2024 서울국제도서전에 다녀왔다. '오픈 런'을 해도 입장까지 1시간 이상 기다려야 했던 무시무시한 인파 속에서, 국민의 과반수가 1년에 책 한 권도 읽지 않는다는 통계와 해를 거듭할수록 불황의 늪에서 헤어나지 못한다는 출판사들의 앓는 소리가 고약한 농담이 아닐까 하는 생각마저 들었다.

인산인해를 헤집고 요즘 가장 잘나간다는 모 출판사의 부스를 구경했다. 매대에는 내용은 어쩌됐든 표지만으로도 갖고 싶다는 생각이 드는 '팬시한' 책들이 즐비했다. 또 이번 도서전 최고의 히트 상품이라 해도 과장이 아닌 모 출판사의 "Deadline artist" 야구모자는 진작 현장 판매분이 매진되어 예약 주문을 받고 있었다. 순간 드넓은 코엑스 전시장 한복판에서 이 책이 떠올랐다.《잡화감각》. 그래, 지금 바로 이 순간 여기야말로 잡화화가 이루어지는 최전선이구나!

'잡화'라는 단어와 예쁜 디자인에 낚여(?) 이 책을 읽고, 기대와는 사뭇 달라 당혹감을 느낀 독자가 있다면 이 자리를 빌려 사과의 말을 전한다. 《잡화감각》을 검토하고 추천하고 번역한 사람으로서 일말의 책임이 있기 때문이다. 하지만 예상했던 내용이 아니었다 하더라도 또 그렇게까지 나쁘지만은 않았으리라 믿는다. 평소에 생각조차 해본 적 없던 '잡화화'니 '잡화감각'이니 하는 개념들을 저자 나름대로 정의하고 풀어나가는 지점이 기발하면서도 꽤나 신선하니 말이다.

권말의 해설을 쓴 아라우치 씨의 말 그대로 이 책은 잡화 그 자체에 대한 책도 아니고, 세계 곳곳의 잡화를 찾아 떠나는 모험담도 아니며, 사회학이나 경제학과는 더더욱 거리가 멀다. 곰곰이 생각해보면 글 내용부터 형식, 저자의 삶까지도 그 모든 것이 잡화화 되어가는 세계와 닮았다고 할까? 잡화화에 대해 어느 정도 비판적인 논조를 띠면서도 결국 저자 본인도 잡화를 판매하는 잡화점의 주인이라는 모순이 우리의 삶과 크게 다를 바 없다고 느꼈다. 환경이 걱정되지만 일회용품 사용을 완전히 끊을 수 없는 것처럼 말이다. 하지만 큰 물결에 휩쓸려 떠내려가며 파도 자체를 어떻게 할 수는 없더라도, 최소한 내가 떠내려가고 있음을 아는 것과 모르는 것은 완전히 다를 것이다. 조금은 자조적이고 자포자기하는 듯한 모습을 보인다 하더라도.

《잡화감각》은 2017년에 초판이 나왔는데, 지금도 잡화왕국의 영토가 늘어만 가고 있는 걸 보면 저자의 통찰력에 감탄할 수밖에 없다. 다만 요즘 이런 의문이 든다. '과연 전문 영역을 잃은 물건들이 어쩔 수 없이 포섭당하여 잡화왕국에 편입되고 있는가?' 어떤 물건들은 오히려 생존을 위해 스스로 잡화가 되어, 최소한의 전문성을 지키고 있는 것처럼 보이기 때문이다.

대표적인 예가 위에서 말했던 책이 아닐까? 최근 박상영 작가는 자신의 SNS에 "제 책을 액세서리나 인테리어 소품으로 써주신다면 너무 감사하겠습니다"라는 글을 올렸는데 무척 인상적이었다. 이미 자신의 책을 반쯤 자조적으로 '냄비받침'이라 부르는 작가들도 꽤 많다. 책을 잔뜩 사놓고 읽지는 않는 독자를 "출판계의 빛과 소금"이라며 칭송하는 것도 비슷한 맥락이랄까? 그렇다고 그들이 정말 책을 우습게 보고 '잡화'로서만 기능하도록 표층적인 이미지에만 공을 들였을 것이라고는 생각지 않는다. 지금은 잠시 잡화인 척하지만 자객처럼 잡화왕국 내부에 숨어들어, 왕국을 송두리째 무너뜨릴 기회를 호시탐탐 노리고 있을지도 모를 일이다.

과연 그런 날이 온다면 그때는 자본과 시장, 물건들은 어떤 양상을 띨까? 더 이상 잡화화가 일어나지 않고 잡화감각이 통용되지 않는 세상에서 이 책의 저자인 미시나 씨는 또 어

떤 의견을 낼까? 그때도 내가 그의 말과 생각을 옮길 수 있다면 더할 나위 없이 기쁠 것이다.

옮긴이 이건우

대학에서 일본어와 스웨덴어를 공부했고 도쿄와 스톡홀름에서 체류했다. 작은 식당을 운영하면서 틈틈이 책을 번역한다. 《분재 그림책》, 《브로멜리아드 핸드북》, 《잘해주고 욕먹는 당신에게》, 《회사가 붙잡는 여자들의 11가지 비밀》 등을 옮겼다. 지은 책으로는 《돈까스를 쫓는 모험》이 있다.

잡화감각

이상하고 가끔 아름다운 세계에 관하여

첫판 1쇄 펴낸날 2024년 8월 30일

지은이 미시나 데루오키
옮긴이 이건우
발행인 조한나
책임편집 김유진
편집기획 김교석 유승연 문해림 곽세라 전하연 박혜인 조정현
디자인 한승연 성윤정
마케팅 문창운 백윤진 박희원
회계 양여진 김주연

펴낸곳 (주)도서출판 푸른숲
출판등록 2003년 12월 17일 제2003-000032호
주소 서울특별시 마포구 토정로 35-1 2층, 우편번호 04083
전화 02)6392-7871, 2(마케팅부), 02)6392-7873(편집부)
팩스 02)6392-7875
홈페이지 www.prunsoop.co.kr
페이스북 www.facebook.com/prunsoop **인스타그램** @prunsoop

ⓒ푸른숲, 2024
ISBN 979-11-7254-019-7 (03600)